TIERE ALS SYMBOL UND ORNAMENT

MÖGLICHKEITEN UND GRENZEN DER
IKONOGRAPHISCHEN DEUTUNG,
GEZEIGT AM BEISPIEL DES ZÜRCHER
GROSSMÜNSTERKREUZGANGS

von

PAUL MICHEL

DR. LUDWIG REICHERT VERLAG · WIESBADEN

CIP-Kurztitelaufnahme der Deutschen Bibliothek

Michel, Paul:
Tiere als Symbol und Ornament: Möglichkeiten u. Grenzen d. ikonograph.
Deutung, gezeigt am Beispiel d. Zürcher Großmünsterkreuzgangs / Paul
Michel. – Wiesbaden: Reichert, 1979.
ISBN 3-88226-62-9

Die Reproduktion der Aquatinta-Blätter von Franz HEGI (Original 19,5 × 24 cm)
erfolgt mit Bewilligung der Graphischen Sammlung der Eidgenössischen Technischen
Hochschule in Zürich.
Umschlag:
Vorderseite: Hasenjagd (S 2 fa; vgl. Seite 134) = Ausschnitt aus HEGI VIII,6
 Löwe frißt Hasen (E 4 h; vgl. S. 141) = Ausschnitt aus HEGI XII,3
Rückseite: Steinmetz-Portrait (W 3; vgl. S. 119) = Ausschnitt aus HEGI XV, 1.

© 1979 Dr. Ludwig Reichert Verlag Wiesbaden
Gesamtherstellung: MZ-Verlagsdruckerei GmbH, Memmingen
Alle Rechte vorbehalten
Printed in Germany

Inhaltsverzeichnis

Vorwort

Moult est a dire et a retraire
Es essamples del Bestiare . . .
PHILIPPE DE THAÜN

Dieses Bändchen geht aus von der Faszination der Tiere und Fabelwesen, welche sich an romanischen Bauten überall tummeln. Es bietet aber keine neue Symbolfibel und auch kein Bilderbuch zum Blättern, sondern es fragt erneut und grundsätzlich: Bedeuten diese Bildwerke etwas, oder sind es sorglose Spiele eines phantastischen Humors? Diese allzu simple Frage soll möglichst trennscharf in verschiedene Gesichtspunkte zergliedert werden. Dabei helfen die durch E. PANOFSKY erfolgte Grundlegung der Ikonographie sowie die durch F. OHLY wieder ans Licht gehobene mittelalterliche Dingbedeutungskunde. Dies führt zunächst zur Einsicht, daß die künstlerische Analyse, die Bestimmung der abgebildeten Wirklichkeit und die Aufklärung des zeitgenössischen Habitus wechselseitig voneinander abhängen. Nach mittelalterlicher Ansicht können alle Dinge einem Auslegungsverfahren unterworfen werden, das ihre ‚symbolische' Bedeutung aufweist, welche zur Erkenntnis der Glaubenswahrheiten tauglich und zur sittlichen Besserung nützlich ist. Aber die handwerklichen Traditionen der Künstler sind zählebig und behaupten ihr Recht gegen alle klerikale Deutelei. Vollends zersplittert die Einheitlichkeit der Fragestellung bei der Anfertigung eines Katalogs von Formen der Tierdarstellung mit ihrem je anderen Anspruch auf Wirklichkeit: die ‚Verhaltensforschung' der Jagdtraktate – der erbauliche Nutzen des ›Physiologus‹ – der bloß argumentative Wert der Tierallegorie – das Seemannsgarn der Meerwunder usw. Die Probe aufs Exempel liefert

9

der Kreuzgang des Großmünsters in Zürich, ein typischer Vertreter der überregionalen romanischen Tierplastik. In der ikonographischen Praxis soll erhellen, ob sich wenigstens aus dem Arrangement der Bildwerke am konkreten Bau sowie aus dem Ort ihrer Anbringung eine genauere Bestimmung ergibt. Hierbei lassen sich stellenweise evidente Gestaltungen eines liturgisch-ästhetisch-paränetischen ‚Gesamtkunstwerks' ausmachen; in der Regel aber sind die einzelnen abgebildeten Wesen schwer zu identifizieren, und die Bedeutungsvielfalt, die aus den literarischen Quellen der Zeit erhoben werden kann, läßt sich entweder nicht eindeutig machen oder bleibt im Pauschalen und damit Nichtssagenden. Es bleibt nichts übrig, als die Grenzen unserer Unkenntnis methodisch überlegt abzustecken; nebenbei verrät der Verfasser einiges von der Arbeitstechnik des Ikonographen, was den Leser zu eigenem Weitersuchen befähigen soll.

Ich danke Dr. Louise Gnädinger für die Anregung zur Publikation, Frau Dr. B. Gygli-Wyss für die kritische Durchsicht des Manuskripts, Professor Alois M. Haas für die großzügige Zubemessung des nötigen Otiums, der Graphischen Sammlung der Eidgenössischen Technischen Hochschule für die Erlaubnis zur Reproduktion von Hegis Blättern. Das Bändchen wäre nicht zustande gekommen ohne die stete Aufmunterung meiner Frau.

1. Einführung in die Betrachtungsweise

Man erblickt nur, was man
schon weiß und versteht.
<div align="right">GOETHE</div>

1.1. Zugänge und Holzwege

Die Erforschung der romanischen Plastik hat eine bewegte Geschichte. Sie ist verwickelt und schneidet verschiedene Fragekreise an. Führen wir uns kurz vor Augen, welche Wege schon beschritten worden sind:

Die morphologische Methode[1] sucht nach den formalen Ursprüngen der Gestalten. Sie versucht, motivgeschichtlich übereinstimmende Vorlagen voneinander herzuleiten und kommt dabei häufig zum Ergebnis, daß die Tier- und Dämonenbilder, die uns auf romanischen Kapitellen begegnen, schon im alten Orient nachzuweisen sind, bei Germanen, Kelten, ja bei Sumerern, Babyloniern, Ägyptern, oder dann bei den Skythen oder irgendwelchen Steppenvölkern, oder gar schon in eiszeitlichen Höhlenmalereien. Dabei gerät der geschichtliche Stellenwert der zu untersuchenden Gestalt natürlich aus dem Gesichtsfeld. Im Grunde werden Dinge miteinander verglichen, die nur oberflächlich vergleichbar, aber keineswegs gleichnamig gemacht sind.

Die soziologische Methode stellt sich an einem Beispiel selbst vor: „Der Klerus erzeugt jetzt, in Verfolgung seiner totalitären Ziele, eine apokalyptische Stimmung der Weltflucht und der Todessucht, hält die Gemüter in einer dauernden religiösen Er-

1 Als Beispiel sei nur genannt: Richard BERNHEIMER, Romanische Tierplastik und die Ursprünge ihrer Motive, München 1931.

regung . . . In diesem autoritären und militanten Geist vollendet die Kirche den Ausbau der mittelalterlichen Kultur . . . Das Hauptthema der spätromanischen Plastik ist das Weltgericht. . . . Eine Ausgeburt der millenarischen Weltuntergangspsychose, ist es zugleich der stärkste Ausdruck der Autorität der Kirche[2]." Eine derartige ‚Analyse' beruht auf einem Modell, das alles und damit zuviel erklärt und deshalb für ein historisches Verständnis nicht ausreicht.

Die psychologische Deutung der Richtung C. G. JUNGS vergleicht die künstlerischen Gestaltungen der Märchen wie auch der uns interessierenden Bilder mit dem Traum. Nun sind für Jung die Trauminhalte durchsetzt mit „Selbstmanifestationen der Archetypen", die er als überindividuelle, zeitlose „Bereitschaften", als Strukturelemente des Unbewußten ansetzt, welche sich ganz verschieden manifestieren können. Die Psychologie dieser Richtung sucht das über Zeiträume und Kulturen hinweg Unveränderliche, während den Historiker gerade die einmalige, durch das Ineinander von traditionsmäßig Gegebenem und individuell Geleistetem bestimmte Ausprägung interessiert. Von diesem Standpunkt aus scheint es nicht tauglich, wenn ein einmaliges, teils persönlich Verantwortetes, teils geschichtlich bedingtes Kunstwerk zwecks Erschließung einer darin verborgenen seelischen Struktur – immer derselben, das wird ja vorausgesetzt – zum bloßen Material erklärt wird. Die Feststellung archetypischer Gemeinsamkeiten mag die Grundlage für einen Vergleich abgeben, ja sogar einsichtig machen, warum bestimmte Motive immer wieder fasziniert haben. Nur ist damit nichts erklärt, vielmehr ist einer historischen Deutung erst der Boden bereitet[3]. Erst recht muß eine freudianische Deutung versagen. FREUDS Ansätze zum Verständnis künstlerischen Produ-

2 Arnold HAUSER, Sozialgeschichte der Kunst und Literatur, München 1953, I, 190/198; zitiert bei SCHADE 16.
3 Paul GIRKON, Das Bild des Tieres im Mittelalter, in: Studium Generale 20/4 (1967), 199–212 sieht beispielsweise die Welt der romanischen Fabeltiere als Ausdruck einer Kompensation der durch die rationale Theologie forcierten Vatersymbolik.

zierens gehen aus von der Analyse der Person, welche im Schnitt-punkt ihrer Lebensgeschichte und ihrer äußeren Situation anvisiert wird. Sie sind somit angewiesen auf autobiographische Äußerun-gen des Künstlers, Zeugnisse, die uns fürs Mittelalter weitgehend fehlen.

Ferner tummeln sich auf dem weiten Felde der Forschung die Jäger und Sammler, die auf sogenannte ‚symbolische‘ Bedeutun-gen aus sind. Sie erhaschen allenthalben ‚tiefere Bedeutungen‘, welche sie dann frei assoziierend den Kunstwerken beiseitestellen, bis diese sich in heidnischen Mythen oder ganz pauschal im Weih-rauchdunst christlicher Erbauung auflösen.

Die zünftigen Kunstwissenschafter ergehen sich häufig in for-mal-ästhetischen Betrachtungen. In kongenialen Werkstatt-gesprächen über die Jahrhunderte hinweg werden die „scharfkan-tigen, kristallinen, spröden“, aber auch „weichen, molligen, ge-dunsenen, bauchigen“ Formen mit feinstem Gespür und gleichsam mit Meißel, Beitel und Klöpfel abgetastet; figürliche Darstellungen auf Kapitellen, welche deren Tektonik deutlich machen, werden mit Lob bedacht, andere, die „bloß auf einen undifferenzierten Grund aufgeklebt scheinen“, gerügt und so weiter.

Niemand bestreitet, daß romanische Plastik eine formgeschicht-liche Tradition, einen Ort im sozialen Gefüge und im psychischen Haushalt seiner Betrachter, häufig eine symbolische Bedeutung sowie einen handwerklich-ästhetischen Wert habe. (Genauso un-sinnig wäre der Streit darüber, ob ein Messer aus Stahl hergestellt sei, ob es glänze oder ob es zum Schneiden diene.) Insofern haben alle diese Ansätze ihre Berechtigung. Es haben sich indessen öfters Unsauberkeiten eingeschlichen, die wir nicht wiederholen mögen. Erstens haben die einzelnen ‚Schulen‘ häufig ihre Betrach-tungsweise für die allein taugliche ausgegeben. – Dagegen spricht, daß Erklärungen, die alles aus einem und nur aus diesem Grund herleiten wollen, der Realität selten gerecht werden, und insbe-sondere, daß bei der Verwendung eines Zeichens (vgl. Kap. 1.2) immer mehrere unterscheid-, aber nicht trennbare Dimensionen am Werk sind. Zweitens wurden diese Kunstwerke häufig allzu-

schnell „hinterfragt" auf die geheimen Zwänge, denen ihre Urheber unterlagen, und auf die verheimlichten Absichten, die sie ihren Betrachtern gegenüber haben. – Wir dagegen meinen, es sei nur natürlich (und außerdem höflich), zuerst einmal hinzuhören, was diese Gestaltungen uns zunächst einmal offenkundig sagen wollen; und wir haben die Mittel dazu, diese Botschaft in schriftlichen Quellen direkt zu vernehmen. Drittens: Wenn einzelne Forscher die Mehrdimensionalität der hochmittelalterlichen Bilderwelt auch anerkennen, so geben sie doch fast nie an, ob die einzelnen Fragestellungen in einer bestimmten Unterordnung stehen oder ob man zumindest eine gewisse Reihenfolge einzuhalten habe; vielmehr wird planlos einmal die, einmal jene Methode gewählt und wieder preisgegeben, wo sie weitere Ergebnisse versagt, und eine andere aufgegriffen an einem nicht vorher definierten Punkt. – Dies führt zum Verlust der Kontrolle darüber, was denn eine Betrachtungsweise für sich zu leisten vermag; außerdem ist ein Verfahren, das immer dann die Perspektive wechselt, wenn es in Schwierigkeiten gerät, nicht widerlegbar, was unseren Anforderungen an vernünftiges Diskutieren nicht genügt.

Im folgenden wollen wir uns also einige Zucht auferlegen. Erstens gehen wir davon aus, die betrachteten Bildwerke könnten als Zeichen aufgefaßt werden (darüber genaueres im Kapitel 1.2); diese Auffassung läßt sich mit mittelalterlichem Denken vereinbaren (Kap. 2) und verlangt, daß wir die Vielschichtigkeit des Zeichengebrauchs durchleuchten. Zweitens wollen wir nach Möglichkeit die Bildwerke zum Reden bringen – und zwar zum Reden in ihrer eigenen Sprache –, indem wir die ihnen ursprünglich zugeordneten Wortzeugnisse in Form der uns überlieferten schriftlichen Quellen beiziehen. Drittens wollen wir diesen Weg zu Ende gehen, formale Parallelen nur dann beiziehen, wenn sie uns auf eine solche Quelle verweisen, und erst dann von der gewählten Betrachtungsweise ablassen, wenn sie aus angebbaren Gründen versagt. Dann werden wir als nächste Perspektive die handwerklich-formgeschichtliche wählen.

Diese Festlegung beruht zugegebenermaßen auf einem Ent-

scheid. Er schließt die anderen Betrachtungsweisen nicht aus, sondern spart sie aus. Er ist weniger begründbar, denn plausibel zu machen und soll selbst zeigen, was er leisten kann. Um der Gefahr zu begegnen, daß die Kunstwerke nur den beliebigen Rohstoff zur Erläuterung abgeben – wodurch man sich immer bequem vor unliebsamen Problemen drücken kann –, und als Test für die Tragweite der gewählten Methode soll dann ein Ensemble romanischer Plastik, das konkret überliefert ist, gedeutet werden: der Kreuzgang des Zürcher Großmünsters.

1.2. Bild und Botschaft sowie drei Grundgrößen der Verwendung von Zeichen

Wir gehen aus von der Ansicht, ein Kunstwerk sei ein Zeichen, mit dessen Hilfe jemand einem Betrachter eine Botschaft übermitteln will. Dabei muß präzisiert werden, um welche Art von Zeichen es sich handeln kann und welche Regeln gelten, wenn jemand jemandem ein solches Zeichen gibt. Wir machen es möglichst kurz. Beim Erkennen eines Zeichens dieser Sorte geht es um mehr als um das Erkennen eines Gegenstandes (wie z.B. eines Kaninchens), wo nur die Konstanz des Schemas vorausgesetzt ist. Und es geht um mehr als um den Schluß von einer Erscheinung auf deren Ursache (Wo eine Spur ist, ist auch ein Kaninchen), wodurch das Phänomen auch schon zu einer Art ‚Zeichen‘ wird. Hier aber ist die Rede von Zeichen, die durch eine Konvention zwischen Menschen eingeführt worden sind, jetzt der Brauch sind, d.h. aufgrund einer Spielregel funktionieren. Solche Einführung (oder nachträgliche Erörterung, was mit dem Zeichen gemeint sei) geschieht mittels Sprache. Erst die sprachlichen Zeichen können selbst nicht mehr weiter abgeleitet werden und sind begründbar nur wieder im Medium Sprache. Für unsere Sorte von Zeichen heißt das: Wir lernen erstens den Brauch, aufgrund von dem sie etwas bedeuten, nur mittels Sprache kennen (den Kausalnexus von Fährte

und Kaninchen durchschaut auch der Fuchs). Das Verständnis von Bildzeichen ist auf Texte angewiesen. Zweitens: Die Zuordnung von Zeichenträger und damit Gemeintem beruht nicht auf einer immergültigen Naturgesetzlichkeit, sondern auf gesellschaftlicher Konvention. Sie ist somit an bestimmte Kulturgemeinschaften gebunden und unterliegt dem historischen Wandel. Daraus ergibt sich für die Erforschung mittelalterlicher Bildwerke zwangsläufig das Erfordernis, die zeitgenössischen Sprachdenkmäler zur Erschließung des damaligen Brauchs beizuziehen.

Welchen Regeln gehorcht die Übermittlung von solchen Zeichen ferner? Wir leiten sie an einem alltäglichen Modell her. Wir begegnen auf der Straße Herrn Schwarz, unserem Nachbarn. Er zieht den Hut. Dieser Bewegungsablauf ist in unserer Kultur ein Zeichen des Grüßens; er bedeutet konventionellerweise, daß der Zeichengeber dem Empfänger zugeneigt ist und selbst wünscht, die Sympathie zu behalten. Ein Brauch regelt die Verknüpfung dieser Gebärde (Zeichenkörper) mit dem Ritual der Imagepflege (‚Bedeutung‘). Nun geschieht jeder Akt des Grüßens in einer Situation. Zum Beispiel haben wir uns gestern bei Herrn Schwarz beschwert, weil er das Radio zu laut aufgedreht hatte; heute grüßt er uns; das heißt: er tut uns in dieser Situation kund, daß er uns nicht gram ist. Wir können an diesem Modell drei Dimensionen[4] des Zeichens ‚den Hut ziehen‘/‚Zuneigung‘ ableiten: (1) die genormte Form, wie der Zeichenträger (das materiale Substrat des Zeichens) beschaffen ist; (2) das, was das Zeichen bedeutet, besser: die Gebrauchsfunktion des Zeichens, den sozial anerkannten Handlungstyp, der durch den Zeichenträger fraglos ins Spiel gebracht wird; (3) die konkrete Handlung, die dadurch zustande kommt, daß der

4 Ohne hier langfädig semiotische Theorien der Ästhetik zu verkündigen, sei doch der Rahmen angegeben, in dem sich unsere Ausführungen bewegen. Vgl. Charles W. MORRIS, Grundlagen der Zeichentheorie [1938], (Reihe Hanser 106). München 1972 und Karl BÜHLER, Sprachtheorie [1934, ²1965], (Ullstein Taschenbuch 3392), Frankfurt 1978. Jan MUKAŘOVSKÝ, Kapitel aus der Ästhetik, (edition suhrkamp 428), Frankfurt 1967, S. 44–54 [1938].

Handlungstyp in einer Situation auftritt, so daß er Folgen haben kann für das Verhalten der Partner. Wir stellen fest, daß die verschiedenen Dimensionen einander nicht dementieren, sondern ganz im Gegenteil, daß sie miteinander verschränkt sind. Sie bauen aufeinander auf und lassen sich umgekehrt erst von den auf ihnen fußenden her begründen. Die Gebärde des Hutziehens ist nötig, damit der Akt des Grüßens zustande kommt; umgekehrt ist die soziale Konvention des Grußes Voraussetzung dafür, daß sich der oben beschriebene Handlungsablauf aus dem Kontinuum der Bewegungen von Herrn Schwarz überhaupt als bedeutsam abhebt. Sie ist auch nötig als gemeinsames Bezugssystem, damit ich im Eintretensfall merken kann, ob die freundnachbarschaftlichen Beziehungen zu ihm noch intakt sind oder nicht. Die zentrale Rolle der Dimension (2) mit ihren Bezügen zu (1) und (3) wird somit ersichtlich. – Was gibt dieses Modell aus der Alltagserfahrung für die Deutung von Bildwerken her?

(Fortsetzung von Anm. 4)

semiotische Dimension	MORRIS	BÜHLER	hier
Zeichenträger für sich	—	—	formale Analyse „ästhetische Funktion" (MUKAŘOVSKÝ)
Zeichen untereinander	„syntaktisch"	—	Kontext und Ort der Anbringung
Verhältnis Zeichen–Inhalt	„semantisch"	„Darstellungsfunktion"	Ikonographie
Zeichen–Sender	„pragmatisch"	„Ausdrucksfunktion"	Zeichen in Situation
Zeichen–Empfänger		„Appellfunktion"	
Mentalität von Sender/Empfänger	—	—	„Ikonologie" (PANOFSKY)

Die erste Dimension bildet die Grundlage für die anderen. Die ihr gemäße Fragestellung ist: Wie sieht das aus, wenn ‚jemand den Hut zieht um zu grüßen‘; ins Kunsthistorische gewendet: Wie sieht das aus, was dargestellt ist, welche Gestalt hat das Vehikel einer möglichen Bedeutung, welche Fügung einzelner Elemente zu einem Motiv liegt vor, wie ist diese Konfiguration von andern abgegrenzt, welche individuellen Schattierungen desselben Zeichenträgers gibt es? Daß die Analyse dieser Dimension notwendig, ist, erhellt zum Beispiel daraus, daß ein ‚tieferer Sinn‘ eines Kunstwerks nur dann in die Augen springend erschiene, wenn sein materialer Träger als ästhetischer Wert mit einer gewissen Appell-Funktion empfunden wird. Hier ist der Raum, wo die ästhetischen Fragen im heutigen Verstande abgehandelt werden. Diese Einschränkung ist übrigens wichtig: Das ganze Mittelalter kannte in expliziter Form keine neuzeitliche Ästhetik. Den Quellen können wir nur entweder eine Theologie des Schönen[5] oder dann eine bloße Technologie[6] der Herstellung von Kunstgegenständen (etwa in den ›Schedula‹ des THEOPHILUS PRESBYTER) entnehmen. So bleibt nur übrig, ein Stilideal, oder wenigstens Züge eines solchen aus der allgemeinen Tendenz der erhaltenen Werke zu erschließen und dieses Konstrukt auf das Einzelwerk wieder anzuwenden, um es daran zu messen.

5 Dazu: Rosario ASSUNTO, Die Theorie des Schönen im Mittelalter, Köln 1963; Edgar DE BRUYNE, Etudes d'esthétique médiévale, 3 Bde., Brugge 1946; Winfried CZAPIEWSKI, Das Schöne bei Thomas von Aquin, Freiburg/Br. 1964; Karl PETER, Die Lehre von der Schönheit nach Bonaventura, Werl 1964; Paul MICHEL, Formosa deformitas. Bewältigungsformen des Häßlichen in mittelalterlicher Literatur, Bonn 1976.
6 THEOPHILUS PRESBYTER (um 1100), ›Schedula diversarum artium‹, hg. A. ILG (Quellenschriften zur Kunstgeschichte 7), Wien 1874.

Um eine formale Beschreibung durchführen zu können, muß man erst einmal das Dargestellte erkennen. Diese Verschränkung mit der Dimension (2) hat Auswirkungen auf die formale Analyse. Ein Hottentotte, der keine Hüte kennt, wird in Herrn Schwarz's Geste keinen bedeutsamen Bewegungsablauf erkennen. „Man erblickt nur, was man schon weiß[7]." Eine rein formale Erklärung genügt also nicht zur Beschreibung eines Bildes. Man kann das Bild lange anstarren, man wird nicht sagen können, was es darstellt, wozu es dienen soll, wenn man dies nicht schon vorgängig erfahren hat[8]. Auf ein schönes Beispiel für die Unumgänglichkeit einer Analyse der Dimension (2) hat Ingeborg WEGNER aufmerksam gemacht[9]. In der Darstellung des Jüngsten Gerichts am Tympanon von Beaulieu erscheinen in einer Zone unter den die Sargdeckel lüpfenden Auferstehenden verschiedene Bestien, welche Menschen verschlingen – dieses Wort geht bereits über eine formale Beschreibung hinaus. Vertraut mit oder verführt durch das Klischee des menschenfressenden Teufels in diesem Motiv hält man ohne weiteres diese greulichen Bestien für menschenfressend. Nun findet sich aber im ›Hortus deliciarum‹ der HERRAD VON LANDSBERG (1125/30–1195)[10] eine genau analoge Darstellung von wilden Tieren, die in einem Streifen unter aus Gräbern Auferstehenden sich befinden und Menschen sowie menschliche Gliedmaßen in ihren Mäulern haben. Der zugehörige Text führt aus:

Auf Geheiß Gottes werden die Leiber und Glieder der Menschen, welche einst von wilden Tieren, Vögeln und Fischen

7 GOETHES Gespräche, (F. v. Müller, 24. 4. 1819), Artemis-Ausgabe Bd. 23, 52.
7 AESOP 156; PHÄDRUS I,8; BABRIOS 94.
8 Vgl. Otto F. BOLLNOW, Philosophie der Erkenntnis, (Urban-Taschenbuch 126), Stuttgart 1970.
9 WEGNER S. 34 f. und 65; dort das Zitat aus HERRAD.
10 In der Ausgabe von Joseph WALTER, Tafel XLIII; dazu Textband S. 100.

verschlungen worden sind, wieder hervorgebracht, damit die unversehrten Glieder der Heiligen aus der an sich heilen menschlichen Substanz auferstehen.

Aufgrund dieser Aussage ist also das Wort ‚verschlingen‘ durch ‚hervorwürgen‘ oder ‚ausspeien‘ zu ersetzen. HONORIUS AUGUSTODUNENSIS (um 1080 bis um 1137) bestätigt in seiner Laiendogmatik, daß das Thema der Wiederherstellung verschlungener Gerechter von zeitgenössischer theologischer Aktualität war:

> Schüler: Es geschieht mitunter, daß ein Wolf einen Menschen verschlingt; dann wird das Fleisch des Menschen in dessen Fleisch verwandelt. Nun frißt den Wolf ein Bär, den Bären wiederum ein Löwe – wie wird daraus jener Mensch auferstehen? Lehrer: Was Fleisch vom Menschen war, wird auferstehen; was von den Tieren war, wird bleiben. Derjenige nämlich, der es vermochte, aus nichts alles zu erschaffen, der versteht es auch, das (Fleisch) voneinander zu scheiden. Also werden alle, die von Raubtieren oder Fischen oder Vögeln Glied um Glied verschlungen werden, bei der Auferstehung in die alte Gestalt gebracht, so vollständig, daß kein Haar von ihnen verloren geht (›Elucidarium‹ III,11 = PL 172, 1164 D).

Übrigens kennt die Ostkirche dieses biblisch begründbare (vgl. Apc 20,13) Motiv in ihren Weltgerichtsdarstellungen[11].

Die Erklärungskraft der formalen Analyse

Da der Schwerpunkt dieses Bändchens bei der Ikonographie liegen soll, werden die Fragen der formalen Analyse nur stichwortartig umrissen. Ein wichtiger Bestandteil der formalen Deutung ist die Abklärung der Herkunft eines Motivs. Auf diesem Gebiet haben sich vor allem die französischen Forscher H. FOCILLON,

11 Beispiele bei: Paul HUBER, Athos, Zürich 1969, Abb. 199 (Kloster Watopédi); Ion MICLEA, Süße Bukowina, Bukarest 1976, Abb. 384 (West-Außenfassade der Klosterkirche Voroneṭ, Rumänien).

L. Bréhier und J. Baltrušaitis hervorgetan, welche die Übernahmen und Umgestaltungen spätantiker und orientalischer Motive über Münzen, Textilien und andere transportable Kunsterzeugnisse aufzeigten.

Am Beispiel der Kapitellplastik läßt sich das Gegenspiel von architektonischer Zweckform und Schmuck demonstrieren, das am Zustandekommen des ästhetischen Eindrucks entscheidend beteiligt ist. Zuerst das Architektonische: Das Kapitell hat in seiner Funktion als Gelenk die Aufgabe, zum Pfeilerschaft hin das Lasten, zum Gewölbe hin das Sichentfalten auszudrücken. Der springende Punkt dabei ist, wie diese beiden Bewegungen aufeinanderstoßen. Hatte beispielsweise der dorische Stil sich für ein sichtbares Aufeinanderprallen zwischen Echinus und Abakus entschieden, so wollen die Lösungen der romanischen Zeit (Würfelkapitell, Abwandlungen des korinthischen Kapitells) irgendwie zwischen dem Rund des Pfeilers und dem Viereck der Auflage (Deckplatte oder Kämpfer) vermitteln, überleiten. Tritt nun der Schmuck hinzu, so entsteht die Schwierigkeit, daß entweder die figürliche Gestalt von der Grundform vergewaltigt wird oder aber die architektonische Struktur unter wucherndem Schmuck unkenntlich wird. Die meisterhafte Lösung dagegen läßt im Schmuck die Tektonik offenbar werden, läßt die Figur der Bauform zwanglos dienen. Tiere bieten sich dazu als Motive an: Ein Vogel kann beispielsweise so angeordnet werden, daß sein Kopf an die Stelle des Eckknaufs, die Brust in die Kante und die Flügel in die Schildflächen zu liegen kommen[12]. Oder es können die Flügelkanten mit den Kapitellkanten zusammenlaufen und der Kopf an die Stelle der Abakusblüte zu liegen kommen[13]. Ebenso kann mit den Elementen Kopf/Leib/Schwänze einer Sirene verfahren werden[14].

[12] Beispiele: Chur (Maurer-Kuhn S. 227), vgl. Debidour Abb. 201.
[13] Beispiele: Grandson (Maurer-Kuhn S. 123), vgl. Debidour Abb. 203. 226.
[14] Kopf bei Abakusblüte: Großmünster (Maurer-Kuhn, S. 81); Kauf als Kopf, Schwänze im Schild: Chur (a. a. O. 89), Genf (132. 216), Basel (246), Muralto (57); Debidour S. 365/Nr. 7.

Als die Komposition bestimmende Tendenzen können gelten:
- Das Streben nach Axialsymmetrie,
- Das Bestreben, die einzelnen Gestalten miteinander zu ver-
ketten, ineinander zu verwickeln,
- Die „loi de plénitude", das heißt das Bestreben nach best-
möglicher Füllung einer Fläche, das man auch umschreiben
kann als Streben nach der höchstmöglichen Zahl von Berüh-
rungspunkten mit dem die Figur begrenzenden Rahmen.

Diese zuletzt genannte stilistische Tendenz führt zu dem Ein-
druck, daß im Innern von genau abgegrenzten Mustern organische
Freiheit, ja oft zügelloser Tumult herrschen. So werden sowohl geo-
metrische Steifheit als auch ein Taumel der Gestaltlosigkeit ver-
mieden und es kommt maßvolle Schönheit zustande: „Où le
phantasme animal abonde, la grâce architecturale surabonde"
(DEBIDOUR S. 129/166). Jurgis BALTRUŠAITIS [1931] hat eindrück-
lich die Entstehung der Kompositgestalten aus dem Gesetz der
Ornamentik aufgezeigt („Création du monstre par stilistique
ornamentale" S. 273 ff.).

Neben die Dialektik von Tektonik und Schmuck und neben die
erwähnten Kompositionsregeln tritt als weitere Kraft, die den
künstlerischen Eindruck mitbestimmt, die Plastizität. Insbesondere
wirkt bestimmend das Verhältnis von Reliefgrund und Figur.

1.2.2. Die ikonographische Bestimmung

Die zweite Dimension des Zeichens ist die Regel, die festlegt,
welche Bewußtseinsinhalte oder Handlungsaufforderungen mit
einem Zeichenträger gemeint sind. Wir haben auf die geschicht-
liche Wandelbarkeit solcher Konventionen hingewiesen und dar-
aus die Forderung abgeleitet, aufgrund schriftlicher Quellen, in
welchen sich Zeitgenossen über die Gebrauchsregeln geäußert
haben, diese Regelhaftigkeit wieder aufzudecken.

Der Ikonograph bewegt sich ständig zwischen der Skylla des
Übersehens von bedeutungstragenden Zügen und der Charybdis

der Überinterpretation von bedeutungsleeren Zügen, die zufällig am materialen Träger haften. In unserem Modell: Ob Herr Schwarz seinen Gruß mit einem Tirolerhut oder einem Zylinder ausführt, ist für den Zeichenwert gleichgültig, wenn er dabei nur den Grüßenden anschaut. Unser Hottentotte könnte der Hutsorte allenfalls Bedeutung beimessen; wir würden ihn aber zurechtweisen und erklären, die Art des Hutes sei bloß ein individueller Stilzug von Herrn Schwarz und habe mit dem Akt des Grüßens nichts zu tun. Aber wenn Herr Schwarz uns beim Lüpfen des Hutes nicht ins Gesicht geblickt hätte, so würden wir erklären, er habe ihn nur zurechtgerückt. – Genauso ist vor einer ikonographischen Analyse die Abklärung dessen nötig, was überhaupt in der uns fremden Kultur als Zeichenträger fungiert. Wir geben je ein Beispiel dafür, daß nicht alle Züge für den Zeichenprozeß nötig sind und daß man alle hinreichenden Züge beachten muß.

Erstens: Am Kopf zusammengewachsene Tiere beispielsweise brauchen gar nichts zu bedeuten[15]. V.-H. DEBIDOUR hat den „mécanisme de la création" des Zusammenwachsens in der Dimension (1) hinlänglich beschrieben (S. 151). Auszugehen ist vom Bestreben, die Ecke der Kapitelle durch etwas Knaufartiges (anstelle der korinthischen Helix) zu betonen; ein Kopf von auf dem Schild des Kapitells im Profil angeordneten Tieren bietet sich an. Zwei Köpfe aber stören sich gegenseitig und nehmen einander die Kraft des Ausdrucks; außerdem wird die Ecke ja gerade dadurch gespalten statt betont. Was liegt näher, als die beiden Leiber unter einem einzigen Kopf zu vereinigen[16]. Die These

15 Vgl. BERNHARDS Ausruf *sub uno capite multa corpora!* (vgl. S. 89). W. von BLANKENBURG sieht im Doppeltier das „Symbol der Überwindung der Gegensätze, des Friedens, des neuen Lebens, jener Harmonie, die der Mensch durch das heilige Wasser der Taufe erlangen kann" (S. 224–238). Was fängt man dann aber mit jenem Doppellöwen an, den der Teufel reitet (Genf, MAURER-KUHN S. 133)? Ebenso sieht Paul GIRKON (wie Anm. 3) S. 209 im Prozeß des Zusammenwachsens „den magischen Eros" als „der Einung tragenden Grund".
16 Beispiele: von BLANKENBURG Abb. 106–108. DEBIDOUR Abb. 183.

wird gestützt durch die Beobachtung, daß Vögel ganz selten am Kopf zusammenwachsen – ihre in Schnäbel auslaufenden Köpfe können gut nebeneinander bestehen[17]. Sie sagt noch nichts aus über die Bedeutung des Motivs, kann es doch nachträglich mit neuem Sinn versehen worden sein. – Zweitens: Es ist vor einer ikonographischen Bestimmung abzuklären, welche Züge bedeutungstragend sind. E. PANOFSKY hat dies in seinem grundlegenden Aufsatz „Ikonographie und Ikonologie" [1939] an folgendem Fall dargelegt. Das Jesuskind, das in ROGIER VAN DER WEYDENS Bild der drei Weisen ohne Stütze im Himmel schwebt, meint, daß diese eine Erscheinung sehen – die Stadt, die im Evangeliar Ottos III. über der Szene der Erweckung des Jünglings von Nain im leeren Raum schwebt, meint hingegen trotz der formal gleichen Anlage keineswegs eine wunderbare Erscheinung, sondern die wirkliche Stadt Nain. In der Darstellung aus dem Jahr 1000 fehlt das für die Deutung wesentliche – und für das 15. Jahrhundert dagegen konventionell gegebene – Merkmal, daß der gemalte Raum über den Figuren den meteorologischen Himmel darstellt. Wenn leerer Raum dergestalt nicht als perspektivischer Realismus verstanden wird, sondern als neutraler Hintergrund, dann kann die Deutung, die Stadt schwebe wunderbarerweise, nicht gehalten werden.

Eine ikonographische Deutung ist unter Umständen erst möglich, wenn man die formgeschichtlichen Hintergründe einer Darstellung abgeklärt hat. Beim mittelalterlichen Kunstbetrieb ist stets mit Depravierungen der ursprünglichen Gestalt zu rechnen. Mittelalterliches Zitieren beruht auf anspielendem Wiederverwenden irgendeines herausgelösten Teils einer ganzen Komposition, so daß dem Zitat selbst die ehemalige Bedeutung nicht mehr abzulesen ist[18]. Dazu kommen Umformungen ins stilistisch Schlichtere (Ver-

239–241. MAURER-KUHN S. 166 (Basel). 42 (Grandson). 45 (Payerne). E. POTTIER, „L'histoire d'une bête" in: Revue de l'art ancien et moderne XXVIII (1910), 419–436 leitet das Motiv formalgeschichtlich her (Fig. 5: mykenische Gemme; Fig. 7: ionische Amphore).

17 Beispiele: DEBIDOUR Abb. 218–220.

18 Für mittelhochdeutsche Texte hat dies eingehend dargelegt Friedrich

einfachung vom Plastischen zum Linearen, von räumlicher in heraldische Perspektive, vom Realistischen ins Ornamentale), die so weit vom Original wegführen können, daß eine Deutung ohne Kenntnis von diesem in die Irre gehen kann. Das was uns auf den ersten Blick ‚urtümlich' anmutet, ist häufig der Zustand eines ins Volkstümliche umgesetzten Motivs, der zeitlich und logisch auf eine differenziertere, hochstehende Gestaltung folgt[19]; die Analogie zur „zersungenen Form" des Volkslieds liegt nahe, wobei man sofort wieder anmerken muß, daß es auch die gegenläufige Tendenz des „Zurechtsingens" gibt. Solche Untersuchungen sind zeitraubend und etwas Glücksache. In den gedruckten Abbildungen von Denkmälern erreicht man nur wenige und dazu meist nur die künstlerisch wertvollen Bilder; gerade den als Zwischenglieder interessanten Fällen mißglückter oder unverstandener Kopierung begegnet man nur in Handschriften oder an Bauten in der Provinz.

PANZER, Vom mittelalterlichen Zitieren, in: Sitzungsberichte der Heidelberger Akademie der Wissenschaften, Philosophisch-historische Klasse, Jahrgang 1950, 2. Abhandlung. (dort S. 30f. auch über die Läßlichkeit der Illustratoren).
Was für die Dichter die Poetiken waren, galten den bildenden Künstlern – in einer Zeit, da die Kunst als lernbar galt – die Musterbücher (mittellateinisch ‚quaternum'): VILLARD DE HONNECOURT ist der berühmteste Fall; vgl. aber auch: Julius VON SCHLOSSER, Vademecum eines fahrenden Malergesellen, in: Jahrbuch der kunsthistor. Sammlungen des allerhöchsten Kaiserhauses XXIII/5, Wien 1903, S. 314–326; Jos. NEUWIRTH, Das Braunschweiger Skizzenbuch eines mittelalterlichen Malers, Prag 1897; H. R. HAHNLOSER, Das Musterbuch von Wolfenbüttel, Wien 1929.
Als Vorbilder dienten immer auch transportable Kleinkunstwerke (vgl. FOCILLON, Louis BRÉHIER, La sculpture et les arts mineurs byzantins, Paris 1936). HOMBURGER (S. 6 und 13) denkt für Zürich an maurische Elfenbeinkästchen. Manchmal glaubt man die Künstler dabei zu ertappen, wie sie dasselbe Muster zweimal verwenden: vgl. Pfeiler der Zwölfbotenkapelle / West 5 aa; WIESMANN Tafel XII 1/3.
19 Exemplarisch dafür: Zygmunt SWIECHOWSKI, „Das Kapitell mit dem Abendmahl in der St.-Austremoine-Kirche zu Issoire und seine Nachfolge in der Auvergne" in: H. MÜLLER/G. HAHN (Hgg.), Aspekte zur Kunstgeschichte von Mittelalter und Neuzeit – Karl Heinz Clasen zum 75. Geburtstag, Weimar 1971, 289–298.

Jeder, der einmal eine solche Untersuchung begonnen hat, wird die alte Weisheit unterschreiben, daß der Teufel im Detail stecke.

Vielleicht lassen sich mit formalen Gründen auch auffällige quantitative Mißverhältnisse zwischen dem in der Plastik dargestellten und den in den Bestiarien und der geistlichen Tierallegorese behandelten Tieren erklären. Die Ameise gehört beispielsweise schon zum Kernbestand des ›Physiologus‹, man trifft sie auch in der Tierfabel, indessen nicht in der Skulptur. DEBIDOUR (S. 242f.) vermutet, daß dies, wenn nicht auf technische Schwierigkeiten bei der Steinbearbeitung, so doch auf die Abneigung der Bildhauer zurückzuführen ist, bei der Abbildung von Lebewesen den Maßstab zu vergrößern. Umgekehrt ist der Greif ein sehr häufiges Motiv; sein Bedeutungsspektrum ist aber dürftig. Hier mag die Vorliebe den Grund darin finden, daß man mit einem geflügelten Vierfüßler jede beliebige Form bequem füllen kann.

1.2.3. Die Inanspruchnahme des Betrachters

So wie die formale Analyse Bedingung ist für die ikonographische, so hängt es von der richtigen ikonographischen Bestimmung ab, welche Bewußtseins- oder Situationsänderung wir uns konkret durch ein gegebens Zeichen vorzustellen haben. Der Betrachter eines Zeichens wird ‚in Anspruch genommen‘ erst, wenn es ihm in einer bestimmten Situation entgegentritt. Das Zeichen selbst meint noch nichts Bestimmtes, es hat bloß die Anlage dazu[20]. Diese potentielle Bedeutung bringt in sozial verbindlicher Weise einen Denkinhalt oder ein Handlungsschema ins Spiel. Durch die Ein-

20 Ludwig WITTGENSTEIN, Philosophische Untersuchungen [1953], Fußnote zu § 22: „Denken wir uns ein Bild, einen Boxer in bestimmter Kampfstellung darstellend. Dieses Bild kann nun dazu gebraucht werden, um jemand mitzuteilen, wie er stehen, sich halten soll; oder, wie er sich nicht halten soll; oder, wie ein bestimmter Mann dort und dort gestanden hat; oder etc. etc. Man könnte dieses Bild (chemisch gesprochen) ein Satzradikal nennen." (Hervorhebung vom Verf.)

bettung in einen jetzt eben geschehenden Ereigniszusammenhang, der den Betrachter angeht und vor die Wahl eines Verhaltens stellt, bewirkt das Zeichen praktisch etwas. Weil es unendlich viele Situationen gibt, lassen sich die konkreten Meinungen nicht katalogisieren. Ob ein bestimmter Betrachter eines ‚Feiertagschristus‘ sich aufgefordert fühlte, die Verletzung des dritten Gebots zu beichten oder seinem Gesellen am nächsten Sonntag wirklich freizugeben, das läßt sich nicht ausmachen. Einzig der Rahmen des Möglichen kann abgesteckt werden. Hie und da tun wir einen Einblick, besonders da, wo die Situation (zum Beispiel in der Liturgie, vgl. unten Kap. 4.3.2[4], 6.3.2; Katalog E) genormt ist.

Bei der Analyse dieser Dimension kommt erschwerend noch etwas hinzu. Bei der alltäglichen sprachlichen Verständigung verlassen wir uns nicht ausschließlich auf die Situation, wenn wir unser Gegenüber zu einer Handlung bewegen wollen. Wir sagen nicht einfach ‚die Straße ist steil‘, wenn wir ganz sicher sein wollen, daß der Fahrzeuglenker bremst. Die Sprache kennt genormte Indikatoren, mit denen dem Hörer Anweisung gegeben wird, wie er die mitgeteilte Botschaft zu verstehen habe: Frageform, Imperativ, Aussageform, Intonation, Formeln wie ‚ich warne Sie, das zu tun‘, ‚ich fordere Sie auf‘ usw. Auch in künstlichen Symbolsystemen werden solche Indikatoren eingeführt. Das Verkehrssignal, das zwei einander gegenüberliegende Pfeile zeigt, soll anzeigen, daß sich zwei Wagen kreuzen. In einem roten Dreieck angeordnet, wird die Verwendungsweise als Gefahrensignal angegeben, der Sinn ist dann: ‚[Achtung vor dem] Gegenverkehr‘. In einem roten Kreis heißt es als Verbotssignal ‚Kreuzen verboten‘, auf einem blauen Quadrat als Hinweissignal ‚Vortritt vor dem Gegenverkehr‘. Solche Indikatoren machen Zeichen situationsunabhängig. Nur wenn die Situation schon eindeutig genug ist, kann man es sich leisten, auf die Indikatoren zu verzichten. – Nun kennen wir für ästhetische Zeichen keine solchen Indikatoren. Und die Situation, in der sich ein bestimmter Betrachter befand, läßt sich bestenfalls in den vagen Umrissen allgemeiner Klischees (‚sündig‘, ‚frohgemut in Anbetracht der Letzten Dinge‘, ‚reuig‘) angeben. Immer-

hin haben wir ein Hilfsmittel. Bildwerke treten ja nicht vereinzelt auf und stehen nicht in einem Vakuum. Der Ort [1] und die Nachbarn [2] vermögen in bestimmten Fällen Hinweise darauf abzugeben, welche der vielen Bedeutungsmöglichkeiten vorliegt (vgl. Kap. 2.4) und was aktuell gemeint sein kann.

[1] Ein sakraler Raum ist nicht homogen wie ein geometrischer[21]. Nicht an jedem Ort ist jede Darstellung möglich, oder sie hat doch wenigstens an jedem Ort einen anderen Sinn. Am Beispiel des außerordentlich vieldeutigen Löwen: Der Löwe hat eine andere Bedeutung als Freiplastik vor einem profanen Palast (Braunschweiger Löwe), als Basis eines Taufsteins (Freckenhorst), an einem Kirchenportal, an einem Turm (Eulenturm in Hirsau), an einer Kanzel, als Schlußstein und so weiter.

[2] Die figürlichen Darstellungen der unmittelbaren Umgebung bilden ebenfalls ein Mittel der Vereindeutigung. Der Löwe vertritt den Evangelisten Markus im Kontext von Stier, Adler und Engel; er meint das durch Christus Überwundene, wenn er als Partner Schlange, Basilisk oder Drache um sich hat (Ps 90,13); er bedeutet das Tierkreiszeichen im Verband mit Widder, Skorpion, Capricornus u. a. m.; er bedeutet Christus, wenn er über seinen Welpen steht und diese anhaucht (im ›Physiologus‹); er bedeutet den Teufel, wenn er Menschen verschlingt (Ps 21,22; 1 Petr 5,8); er ist bloßes Attribut, wenn er dem hl. Hieronymus beigegeben ist; bei der Szene mit Daniel oder Simson kann eine typologische Bedeutung vorliegen (Daniel in der Löwengrube präfiguriert den descensus Christi, folglich die Löwen die Mächte, welche dem Heiland nichts anhaben konnten); denkbar ist auch, daß der Löwe der Fabel inmitten seines Hoftags abgebildet wird usw.

21 Vgl. Mircea ELIADE, Das Heilige und das Profane (rde 31), Hamburg 1957, 13 ff. und – nicht theoretisch explizit gemacht, aber auf jeder Seite im Hintergrund dazuzudenken – Adolf REINLE, Zeichensprache der Architektur, Zürich/München 1976; quellenmäßige Erschließung bei SAUER, Symbolik des Kirchengebäudes.

1.3. Bildelemente und Bildprogramme

Bis jetzt hatten wir nur die Bedeutungen elementarer Zeichen im Auge. Bei der Betrachtung eines Mikro-Programmes schon, wie zum Beispiel ‚Ein Löwe fällt einen Bären an‘, ergibt sich die Schwierigkeit, wie wir die Bedeutungen der einzelnen Zeichen zusammenfügen sollen. Die Wörterbücher der christlichen Allegorese, welche den zeitgenössischen Auslegern die Bedeutungen der Zeichen vermittelten, geben nur Deutungsmöglichkeiten einzelner sinntragender Elemente, aber keine Verknüpfungsregeln. Was tun?

1.3.1. Verkettung von Bildteilen?

Blicken wir zum Vergleich wiederum auf die natürliche Sprache, in der gilt, daß der Sinn eines Satzes von den verwendeten Elementen abhängt und umgekehrt der genaue Sinn dieser Elemente sich erst aus ihrer Umgebung im Satz ergibt. Auch hier gibt es Wörterbücher, aber keine Grammatik der Welt enthält Regeln darüber, wie die einzelnen Wortbedeutungen zu einer Satzbedeutung zusammengefügt werden müssen. Offenbar handelt es sich da um ein universales Gesetz, das wir fraglos beherrschen. Darin erschöpft sich die Analogie mit der Sprache. Jedes Wort (die Logik spricht vom Prädikator) ist ergänzungsbedürftig, es führt eine ‚leere Stelle‘ mit. ‚Peter‘, ‚Baum‘ vergegenwärtigt seinen Gegenstand bloß, besagt aber für sich allein noch nichts. Erst wenn diese Variable ausgefüllt wird, geht der Ausdruck in eine Aussage über: ‚Dies ist ein Baum‘ oder ‚Peter schläft‘[22]. Die Zeichen, mit denen wir es bei unseren Bildwerken zu tun haben, sind indessen von ganz anderer Natur. Es sind Marken[23], die schon aufgrund von Verein-

22 Diese Ausführungen sind orientiert an: Wilhelm KAMLAH/Paul LORENZEN, Logische Propädeutik, Mannheim 1967; hierzu S. 32f.
23 A.a.O., 59f. Die Marken haben ferner die Eigenschaft, daß der Zeichenträger schadlos vom Bedeuteten abgelöst betrachtet werden kann, was beim sprachlichen Zeichen einen merkwürdigen Ausnahmefall darstellt.

barungen mittels sprachlicher Vorgänge eingeführt wurden, genau wie das Blinksignal oder das Bremslicht beim Auto. Diese Marken können in der Regel nicht weiter zusammengesetzt werden; wenn sie nebeneinander auftreten, dann bedeuten sie additiv jede für sich dasselbe: ‚Ich bremse und biege ab‘. Ein komplexer Sinn kommt nicht zustande.

Nun sind wir immer bestrebt, nebeneinanderstehende Bildwerke nicht als Katalog hinzunehmen, sondern als Wörter einer satzartigen Aussage zu lesen. Diese Neigung stammt aber vielleicht aus unserem modernen Bewußtsein. – Es gibt selten eine eindeutige Zuordnung von Zeichenträger und quellenmäßig erhobener Bedeutung, vielmehr sind die mittelalterlichen Symbole vieldeutig. Stehen zwei nebeneinander und gilt wie gesagt, daß ihre Bedeutungen nur additiv verbunden werden dürfen, so multiplizieren sich die einzelnen Möglichkeiten. Dies widerspricht unserem Gefühl, das davon ausgeht, daß sich die wörterbuchmäßige Vieldeutigkeit der Elemente bei ihrem aktuellen Gebrauch reduziert, vereindeutigt, weil der Kontext eine Bedeutung hervorhebt, andere Bedeutungen auslöscht. Diesem Gefühl gehorchend wurde in der Kunstgeschichte immer wieder gedeutet. Wolfram VON DEN STEINEN hat zum Beispiel zur Deutung der Agnellus-Kanzel in Ravenna geschrieben: „Der Christ, dem göttlichen Ichthys [Fisch] ins Netz gegangen, empfängt durch die Taufe (Ente) den Heiligen Geist (Taube); es ist ein Aufstieg aus dem Meer, das immer das Chaos bezeichnet, über das Schwimmen auf dem Meer zum freien Flug. Nun sehnt sich seine Seele zu Gott (Hirsch), und wenn auch seinem Leibe die Auferstehung zuteil wird (Pfau), dann wird er als agnus dei in zeitloser Heiligkeit leben[24].“ Solche Deutungen sind – wiewohl diese hier mit Bedacht durchgeführt wird – gewagt.

24 Wolfram VON DEN STEINEN, Homo Coelestis. Das Wort der Kunst im Mittelalter, 2 Bände Bern 1965, I, 194f.

Nur ansatzsweise können wir Zusammenhängendes ausmachen, das über eine bloße Zusammenballung hinausgeht. Hie und da geschieht es, daß einzelne Zeichenelemente in einen satzartigen Zusammenhang gebracht werden.

Eine mehrfigurige Szene mit Tieren als Handelnden begegnet uns bei einem anonymen Autor des 13. Jahrhunderts:

> *Es wird erzählt, daß das Wiesel mit dem Hasen spielt. Ermüden sie endlich, so packt es den Hasen an der Gurgel und würgt ihn grimmig. Dieser, den Biß spürend, versucht durch Flucht zu entkommen, aber es wird durch die tückische Last nur schlimmer. Schließlich tötet und frißt das arglistige Tierchen den Zusammenbrechenden. So spielt die Welt oder der Teufel mit dem Menschen, wenn er ihm Glücksgüter zukommen läßt; aber am Ende würgt er ihn hart an der Kehle mit einem Biß, so daß dieser seinen Gott weder erkennen noch sich zu ihm bekennen kann* (PITRA, Spicilegium III, 74).

Hier handelt es sich um eine personifizierende Allegorie. Der Satz ‚der Teufel spielt mit dem Menschen, bis er das Spiel in Ernst verkehrt und ihn erwürgt' wird veranschaulicht durch das scheinbare Spiel des Wiesels mit dem Hasen. Es sieht hier aus, als ob jedem Element der Bildebene ein solches der Bedeutungsebene zugeordnet werden könnte, derart, daß sie sich zu einem Satz zusammenfügen lassen:

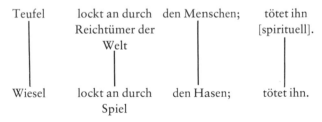

Teufel	lockt an durch Reichtümer der Welt	den Menschen;	tötet ihn [spirituell].
Wiesel	lockt an durch Spiel	den Hasen;	tötet ihn.

Wiederum muß man sich durch ein Gedankenexperiment klarmachen, daß auch eine noch so eingehende Betrachtung der bild-

haften Szene, auch beim vollständigen Wissen um alle Bedeutungs-
möglichkeiten ihrer Elemente Wiesel und Hase, diesen Sinn nicht
ergeben würde, wüßte man ihn nicht schon. Die Anlage des Bildes
ist eben nicht primär, sondern sie ist derjenigen des moralischen
Satzes nachgebildet und wird bei der Auflösung des Rebus von die-
ser gesteuert. Solche Allegorien (vgl. Kap. 3.3) beginnen erst im
13. Jahrhundert zu blühen. Für die romanische Epoche wird man
sich freihändig nicht weiter vorwagen als bis zur Bestimmung eines
losen Arrangements oder bestenfalls eines Zyklus, wo eben keine
satzartigen Aussagen abzulesen sind, sondern nur additive Rei-
hung. Beispiele: Ein Tierkreiszeichen kommt selten allein[25]. Denk-
bar ist auch, daß die vier Seiten eines Kreuzgangs mit vier
Tieren markiert werden, die bei HILDEGARD VON BINGEN[26] die vier
Winde bedeuten: Norden – Bär/Süden – Löwe/Osten – Leopard/
Westen – Wolf. Die vier Elemente werden in der Rose der Kathe-
drale von Lausanne als Personifikationen mit folgenden Tierattri-
buten gezeigt: Aer – Drache/Ignis – Salamander/Aqua – Fisch/
Terra – Schlange[27]. Vögel können serienmäßig auftreten und die
sieben Laster repräsentieren: der Adler den Stolz/der Sperber den
Neid/der Hahn den Zorn/der Habicht den Geiz/usw.[28] Unter
günstigen Umständen läßt sich die Aufdeckung solchermaßen zu-
sammenhängender Elemente durch die Einordnung in ein über-
geordnetes Thema stützen. „Praktisch wird man so vorgehen, daß
man die einigermaßen gesicherten Bildelemente als Gerüst benützt
und behutsam die offenen und vagen Komplexe zuzuordnen ver-
sucht. Wenn man dann die verschiedenen Möglichkeiten der Bild-

25 Sagittarius / Steinbock / Wassermann / Fische auf einem Reliquien-
kästchen in Quedlinburg (bei VON BLANKENBURG Abb. 92); Tierkreis-
zeichen auf einem karolingischen Kästchen im Nationalmuseum München
(GOLDSCHMIDT wie Anm. 100, Tafel 25).
26 Vgl. Barbara MAURMANN (wie Anm. 161).
27 Ellen J. BEER, S. 22 und Abb. 27; vgl. Abb. 54. – Bei HERRAD reitet Aer
einen Greif, Aqua hat als Attribute Dreizack und Fisch (ed. WALTER, Tafel
IIIb).
28 Diese Reihe sowie weitere Beispiele bei SCHMIDTKE [1975], 245.

koordination anhand der konkurrierenden Einzeldeutungen durch-
spielt, müßten die Strukturen sichtbar werden . . ." (HAUG S. 77).

Warum diese Vorsicht? Die Mentalität[29] der Epoche will beachtet
sein. Das Jahrhundert, in dem die Tierplastik geblüht hat, hatte
einen ausgesprochen dürftig entwickelten Sinn für systematische
Zusammenhänge in unserem neuzeitlichen Verstande. Um den
Gegensatz von der assoziativ und parataktisch denkenden romani-
schen und der systematisch und hypotaktisch denkenden gotischen
Zeit bestätigt zu finden[30], braucht man nur einen beliebigen Trak-
tat des zwölften Jahrhundert mit einer scholastischen Quaestio des
dreizehnten zu vergleichen (das monastische 12. Jh. kennt keine
Theologie im Sinn der nach Themen vorgehenden Scholastik): Die
Kapiteleinteilung geht quer über die Sinneinschnitte, Exkurse über-
wuchern den Gedankenablauf bis zur Unkenntlichkeit, der Über-
gang von einem Sinnzusammenhang zum andern ist – wofern er
nicht durch den auszulegenden Text diktiert ist – logisch nicht
stringent, sondern folgt Assoziationen, die uns heute völlig äußer-
lich anmuten (zum Beispiel der Wortklang) und die zu ganzen
Netzen ausgesponnen werden; die Selbständigkeit der Teile ist
jedenfalls größer als der Zusammenhang des Ganzen. Und so ist
die Chance klein, in der Ikonographie der Romanik Programme
anzutreffen, wo nicht das Raster der heilsgeschichtlichen Ereig-
nisse die Darstellung lenkt.

29 Wir bewegen uns mit diesem Argument auf der „ikonologischen"
Ebene im Sinne PANOFSKYS, vgl. Kapitel 4.
30 Vgl. die Zusammenfassung der Forschungen von Robert MARÉCHAL
bei Pierre BOURDIEU, Zur Soziologie der symbolischen Formen, (edition
suhrkamp 107), Frankfurt 1970, S. 125–158.

2. Vom geistigen Sinn der Dinge im Mittelalter

Nihil vacuum neque sine
signo apud Deum.
IRENAEUS VON LYON[31]

Wenn ein Gebildeter des zwölften Jahrhunderts in BREHMS
›Tierleben‹ hätte lesen können, so hätte er bestimmt die Bände miß-
mutig wieder ins Regal gestellt. Für ihn wäre das Buch nur halb
fertig gewesen. Was ihn einen unabdingbaren und hier fehlenden
Bestandteil dünkte, ist genau das, was uns an der damaligen Zoolo-
gie erstaunen macht. Stellen wir uns unsere Verwunderung vor,
wenn wir im zoologischen Garten auf der Tafel vor dem Gehege
eines mit *Enhydros* bezeichneten Tiers folgenden Text fänden (vgl.
Figur 1):

> *Der Enhydros hat die Gestalt eines Hundes. Er ist ein Feind*
> *des Krokodils. Wenn das Krokodil schläft, hält es den Mund*
> *offen. Nun geht aber der Enhydros hin und bestreicht seinen*
> *ganzen Leib mit Lehm. Und wenn der Lehm trocken ist,*
> *springt er in den Mund des Krokodils und zerkratzt ihm den*
> *ganzen Schlund und frißt seine Eingeweide.*
> *Also gleicht das Krokodil dem Teufel, der Enhydros aber ist*
> *zu nehmen als Abbild unseres Heilandes. Denn indem unser*
> *Herr Jesus Christus den Lehm des Fleisches angezogen hatte,*
> *fuhr er hinab zur Hölle und löste die Traurigkeit des*
> *Todes . . .*[32].

31 *Nichts ist leer und nichts ist ohne Bedeutung bei Gott,* zitiert von
Johan HUIZINGA, Herbst des Mittelalters, Stuttgart ⁹1965 in seinem heute
noch lesenswerten Kapitel „Niedergang des Symbolismus" S. 287.
32 Zum Hydrus / Enhydrus / Ichneumon die Zusammenstellung bei
HENKEL S. 171 f.

Figur 1: *Enhydros*

(a, b) aus VON BLANKENBURG 251; (c, d), aus McCULLOCH, plate V, 2; (e) aus WHITE 178; (f) Umzeichnung aus BALTRUSAITIS [1960], S. 133, fig. 20; (g) Umzeichnung aus A. KONSTANTINOWA, Ein englisches Bestiar des 12. Jhs., Berlin 1929, Abb. 8. –
Beim Krokodil ist nach ARISTOTELES, PLINIUS und anderen der Oberkiefer beweglich! Man beachte die Formenvielfalt und die daraus für die Identifikation entstehenden Unsicherheit. Die dazu notwendige Ausfiltrierung eines gestalthaften Ensembles von Merkmalen gleicht der Wiedererkennung eines Buchstaben in verschiedenen Drucktypen und Handschriften.

Das Erstaunliche ist weniger die von diesem Tier ausgesagte Verhaltensweise, lassen wir uns doch von der heutigen Tierkunde über eierlegende Säuger oder über Fische, welche mittels eines ausgespienen Wasserstrahls ihre Beute in Gestalt von Fliegen regelrecht abschießen (Toxotes jaculatrix, Schützenfisch), gerne belehren. Nein, wir stutzen, weil wir es nicht gewohnt sind, daß ein Lebewesen oder Ding ‚etwas bedeutet‘, Zeichen ist für eine andere Realität jenseits der alltäglichen. Dem Zeitalter, das diesen Text verfaßt hat – es handelt sich um ein Kapitel aus dem ›Physiologus‹ – und allen, die ihn in den beinahe anderthalb Jahrtausenden nachher bis in die Barockzeit mit ihrer Emblematik gelesen haben, galten die Dinge der sie umgebenden Welt als wirklich, soweit sie über sich selbst auf eine höhere, besser auf die Realität verwiesen. Uns dünkt dies suspekt; wir halten Dinge für wirklich, wenn sie das sind, was sie vorstellen. Andernfalls sind sie ‚poetisch übertragen‘, ‚uneigentlich gemeint‘. Um die mittelalterliche Auffassung genauer zu verstehen, geben wir einen Abriß der Dingbedeutungskunde.

2.1. Die Notwendigkeit der Schriftauslegung

Zum Ausweis dafür, der wahre Messias zu sein, stellte sich Jesus in die Tradition alttestamentarischer Prophezeiungen, deren Vollstrecker er für die Christen ist (vgl. Mt 5,17). Aber auch zur Mission der Juden und zur Abwehr der Gnosis (MARKION beispielsweise verwarf das Alte Testament) mußte auf der Kontinuität und Harmonie zwischen der Geschichte des jüdischen Volks und dem Wirken Jesu bestanden werden. Dabei ergibt sich aber die Schwierigkeit, daß nicht jede alttestamentliche Textstelle gleich vordergründig auf den Messias hinweist, obwohl dieser sagt: *„Alles muß erfüllt werden, was im Gesetz des Mose und in den Propheten und Psalmen über mich geschrieben steht"* (Lc 24,44). Eine andere Schwierigkeit entsteht durch den Zusammenprall der häufigen mythischen Gottesvorstellungen (etwa ‚Zorn Gottes‘) mit

dem durchgeistigten, rationalen Gottesbegriff des Neuen Testaments. Dazu kommt noch die allsonntägliche Not des Predigers, dem in der Perikope vorgegebenen Schriftwort eine moralische Handlungsanweisung abzugewinnen, gemäß der Aussage *‚Alles, was vormals geschrieben worden ist, das ist zu unserer Belehrung geschrieben, damit wir durch die Standhaftigkeit und durch den Trost der Schriften die Hoffnung haben‘* (Rom 15,4) – dies, obwohl der Bibeltext offenkundig nicht an jeder Stelle direkt Unterweisung, Erbauung, Ermahnung oder Tröstung ist.

In den ersten Jahrhunderten mußten daher von der jungen Kirche viele vom neuen Verständnis her anstößige, widersinnige oder scheinbar bedeutungslose Stellen des Alten Testaments einer Deutung im neuen Sinne verfügbar gemacht werden. Zu diesem Vorhaben standen damals zwei zum Teil schon in den auszulegenden Texten angelegte Verfahren bereit: [a] das heidnisch-antike, aus der Interpretation profaner Texte[33] entwickelte allegorische Verfahren, welches durch die jüdisch-alexandrinische Philosophie (PHILO VON ALEXANDRIEN, ca. 25 vor bis 50 nach Chr.) vermittelt wurde, und [b] die figurale oder typologische Deutung, welche besonders vom Apostel PAULUS in seinen Hirtenbriefen gehandhabt wurde.

Die erste Richtung, [a], die für uns von Bedeutung ist, sucht ‚hinter‘ den Texten einen ‚verborgenen‘ Sinn zu finden. Dabei geht sie von den durch den Text bezeichneten Dingen oder Personen aus, denen ein Hintersinn abgerungen oder auferlegt wird, indem man die Dinge/Personen als Allegorien eben dieses ‚eigentlichen‘ Sinnes anschaut. Während also die poetische Allegorie ein produktives Verfahren zur Veranschaulichung abstrakter Sachverhalte in Bildern ist, geht die allegorische Deutung (oder Allegorese) umgekehrt vor, das heißt, sie ‚entkleidet‘ ein Textelement, das sie als Bild versteht, und reduziert es auf eine abstrakte Aussage.

Die andere Richtung, [b], beruht auf dem jüdischen propheti-

33 Seit der Antike an HOMER praktiziert, vgl. Artikel „Allegorie A" in: Lexikon der Alten Welt, Zürich 1965.

schen Geschichtsverständnis. Sie vergleicht zwei durch die entscheidende Wende der Inkarnation getrennte heilsgeschichtliche Ereignisse. Das vor Christus liegende, als Real-Prophetie aufgefaßte Geschehen, der Typus (Rom 5,14) oder die Präfiguration (z.B. des Jonas dreitägiger Aufenthalt im Bauch des Fisches) geht ein oder erfüllt sich im Antitypus (Christi Höllenfahrt, vgl. Mt 12,40) und empfängt so erst seinen vollen Sinn – dies obgleich es für sich schon ein geschichtliches Faktum ist. Dies ist wichtig: Genauso, wie die Deutung des Dings oder der Person diese(s) nicht als solche(s) Lügen straft und zu einem bloßen Vehikel der Bedeutung macht, so erschöpfen sich die Ereignisse des Alten Testaments nicht in ihrer Verweisfunktion auf neutestamentliche Ereignisse, sondern sie sind real; der Blick des Christen soll sich indessen nicht auf sie fixieren, sondern sie im Lichte der Offenbarung betrachten. Die typologische Auslegung ist für die Literatur- und Kunstgeschichte deshalb so wichtig, weil der ‚Gegenstand‘ sowohl des Auszulegenden als auch des Resultats der Auslegung sprachlich und bildlich darstellbar ist, denn es handelt sich dabei ja um Handlungen (*gesta*), während beim allegorischen Verfahren das Resultat einen abstrakten und daher einen nur schwer erzählbaren oder abbildbaren Sachverhalt darstellt. Das erklärt den Erfolg von ›Armenbibel‹, ›Concordantia caritatis‹ und ›Speculum humanae salvationis‹, die alle auf der Vergleichung von Altem und Neuem Testament beruhen. Und das erklärt auch, warum wir zur Aufdeckung des mit einem Bild ‚eigentlich Gemeinten‘ in Fällen von allegorisch zu entschlüsselnder Botschaft unbedingt auf Quellen zurückgreifen müssen, wo dem Bild ein Text beigegeben ist, der eben allein die ‚allegorische Bedeutung‘ zu fassen vermag.

Eine erste Ausformung dieser Auslegungsmethoden tritt uns beim griechischen Kirchenvater ORIGENES (185–254) entgegen. Für das Mittelalter wichtiger ist die abendländisch-lateinische Gestalt, um deren theoretische Begründung sich der heilige AUGUSTINUS (354–430) bemühte. Als gelernter Rhetor hatte er die christlich praktizierte Bibelauslegung mit den ihm aus den spätantiken Wissenschaften vertrauten Kenntnissen zu fassen gesucht. Das Ergebnis,

der Traktat ›de doctrina christiana‹, ist auch die Grundlage für die mittelalterliche Auffassung von der Bedeutung der Dinge. Wir geben einen skizzenhaften Abriß. (Man beachte die Übereinstimmungen mit dem in Kapitel 1.2 Gesagten!)

2.2. Augustins Zeichenlehre

AUGUSTINUS definiert als Zeichen: *eine Sache, die außer ihrer sinnfälligen Erscheinung aus ihrer Natur heraus noch einen anderen Gedanken nahelegt* (doctr chr II, i, 1). Er scheidet zuerst die *natürlichen Zeichen* von der weiteren Betrachtung aus; sie verweisen unabsichtlich auf etwas hinter ihnen Liegendes (zum Beispiel die Fährte eines Tiers, der Rauch des Feuers). Betrachtet werden allein die *gegebenen Zeichen* (*signa data, instituta*), welche Lebewesen untereinander zwecks Kommunikation gebrauchen. Unter Lebewesen versteht er: Tiere, Menschen, Gott. Dieser gibt den Menschen Zeichen in der Heiligen Schrift durch deren inspirierte Autoren. Ob es göttliche Zeichen außerhalb der biblischen Offenbarung gebe, stellt Augustin hier nicht zur Diskussion, weil seine Abhandlung nur die Schriftauslegung zum Gegenstand hat (vgl. unten Kap. 2.5). Nun werden die *gegebenen Zeichen* weiter unterteilt in *eigentliche* und *übertragene Zeichen*.

Die *signa propria* haben folgende Eigenschaften: Ihr ganzes Wesen liegt darin, daß sie bedeuten (*omnis usus in significando est* doctr chr I, ii, 2); darunter fallen beispielsweise der Ruf einer Kriegstrompete, welche einen Befehl vermittelt, und besonders die Wörter der natürlichen menschlichen Sprache. In unserem Schema finden wir sie zu unterst, als Lautfolge ‚s-e-r-p-e-n-s‘. Bei den *signa translata* dagegen ist die Qualität des Dinghaften ebenso stark vertreten wie die des Über-sich-hinaus-Weisens, das heißt, der Zeichenträger hat einen gewissen Eigenwert und ist nicht ein bloßer Wegweiser auf das Bedeutete. Diese Zeichen sind also sowohl sie selbst als auch Zeichen für anderes. Im Schema ist dieser Typ in der

Mitte dargestellt, als das Ding ‚Schlange‘, das ebenso ein Lebewesen ist, als auch – in der mittelalterlichen Sicht – ein Zeichen.

Worauf verweist nun ein solches *signum translatum*, was bedeutet das Reptil ‚Schlange‘? Hier sind wir an dem Punkt, der uns bei der mittelalterlichen Zoologie aufmerken ließ. Ein Ding kann eine Bedeutung haben, wenn es dazu *gesetzt* wurde (wir sprechen ja von den *signa data*). Es ist zum Zeichen eingesetzt von Gott und verweist mithin infolge dieser dem Menschen als natürlich vorkommenden Eigenschaft auf jene höhere Realität. Dort sind die Dinge reine Dinge: *res tantum* (im Schema zuoberst). ‚Gott‘, ‚Engel‘, ‚der Teufel‘, ‚die Kirche‘, ‚Gnade‘, überhaupt alle *facta et facienda mystica* gehören dieser Sphäre an, hinter die man nicht mehr zurückgehen kann und die auf nichts anderes mehr verweist[34]. In unserem Beispiel bedeutet das Ding-Zeichen ‚Schlange‘ den frommen Christen.

Die folgenden Textzeugen zeigen, daß die Autoren des zwölften Jahrhunderts aufmerksame Schüler des heiligen Augustin waren. HUGO VON SANKT VIKTOR (1096–1141) schreibt:

> *Die Heilige Schrift hat eine bestimmte, sie von anderen Texten unterscheidende Eigenschaft: Sie handelt zunächst vermittelst der dort zu lesenden Wörter von gewissen Dingen; diese Dinge werden wie Wörter (vice verborum) zur Bezeichnung anderer Dinge gebraucht.* (›de scripturis et scriptoribus sacris‹ 3 = PL 175, 12 A).
>
> *. . . in den anderen Schriften findet man nur die Laute, welche (etwas) bezeichnen; in der Heiligen Schrift aber sind nicht nur die Laute, sondern auch die Dinge bedeutsam. Gleich wie also die Kenntnis der Laute nötig ist für den Sinn, der sich zwischen Lauten und Dingen befindet (qui inter voces et res versatur), so ist die Kenntnis der Dinge nötig für jenen Sinn, der*

34 Aufschlußreich ist die Liste der *res tantum*, welche im Register PL 219, 123 ff. der Auslegungsprodukte erscheinen: *Deus, Christus, crux, angelos, spiritus malignos, Ecclesia, sacramenta, apostolos et justos, gentiles, haeretici et peccatori, virtutes et vitia, novissima nostra, sacra scriptura.*

(in der Beziehung) *zwischen den Dingen und den geistigen Tatsachen und Geboten (facta vel facienda mystica) besteht* (›de sacramentis‹, prol. 5 = PL 176, 185 A).

Noch THOMAS VON AQUIN formuliert in einem der wenigen Artikel seiner ›Summa theologica‹, die von der Schriftauslegung handeln, die Lehre von der Dingbedeutung klar und bündig:

> *Urheber der Hl. Schrift ist Gott. In Gottes Macht aber liegt es, zur Bezeichnung und Kundgebung von etwas nicht nur Wörter zu verwenden – das kann auch der Mensch –, sondern die Dinge selbst. Wenn also in allen Wissenschaften die Wörter ihren bestimmten Sinn haben, so hat unsere Wissenschaft* (die Theologie) *das Eigentümliche, daß die durch die Wörter bezeichneten Dinge selbst wieder etwas bezeichnen.* (S Th I, i, 10, corp.)

2.3. Der Weg von den Dingen zu ihren Bedeutungen

2.3.1. Die Sieben freien Künste im Dienste der Auslegung

Wie gelangt man zu diesen Bedeutungen auf den verschiedenen Ebenen? Für den Schritt von den Lautgebilden der Sprache zu den damit gemeinten Dingen, Personen und Handlungen sind – hier steht AUGUSTINUS ganz in der antiken Tradition der ‚septem artes liberales‘ – die Disziplinen des Trivium zuständig. Mit ihrer Hilfe ist zumal abzuklären, ob eigentlicher oder übertragener Gebrauch eines Wortes, das heißt eine rhetorische Figur vorliegt. Vielleicht ist ‚s-e-r-p-e-n-s‘ eine literarische Metapher, die zunächst durch einen unbildlich gebrauchten Wortlaut zu ersetzen ist. Diese Zurückführung eines rhetorischen Tropus auf den eigentlichen Wortsinn (das verbum proprium) – im Schema mit Pfeil A vergegenwärtigt – darf nicht mit der Dingbedeutung verwechselt werden – Pfeil C (vgl. aber unten Kap. 2.3.2).

Angenommen nun, Rhetorik und Grammatik hätten uns ange-
wiesen, dem Wortklang ein Ding zuzuordnen – Pfeil B –, wie wird
dann die Bedeutung dieses Dinges eruiert? Augustin gibt zur Erläu-
terung für die dazu geforderte Sachkenntnis ein Beispiel, das sich
auch im ›Physiologus‹, dem zeitgenössischen ‚Brehm‘, findet. Die
Stelle Mt 10,16 *Seid klug wie die Schlangen und ohne Falsch wie*
die Tauben verstehe man nicht richtig ohne das Wissen um die
zoologische Tatsache, daß die Schlange im Alter ihre Haut abstreift
und sich auf diese Weise verjüngt. Das Verhalten der Schlange hat,
befragt man die Bibel nach einer Handlungsanweisung, vorbild-
liche Bedeutung: Also soll auch der fromme Christ seinen alten
Adam abstreifen (doctr chr II, xvi, 24). Um also von den Ding-Zei-
chen zu ihren Bedeutungen zu kommen, sind Kenntnisse des
Quadriviums nötig.

Die Benutzung der Sieben freien Künste ist noch bei den Viktori-
nern Gebot. Hugo sagt:

> *Die Sieben freien Künste dienen dieser Wissenschaft* (dem
> Bibelstudium). *Das Trivium beschäftigt sich mit der Bedeu-*
> *tung der Laute; das Quadrivium mit der Bedeutung der Dinge*
> (de scripturis 13 = PL 175, 20 C; vgl. de sacramentis, PL 176,
> 185 C).

Richard von Sankt Viktor († 1173) schreibt:

> *Alle Disziplinen dienen der Gotteswissenschaft (divina sapien-*
> *tia), und die rangniedrige Wissenschaft führt, wenn sie dieser*
> *Stellung gemäß betrieben wird, zur höheren. In dem Sinn, der*
> *zwischen den Lauten und den Dingen hin und her vermittelt,*
> *ist die historia enthalten; ihm dienen drei Wissenschafts-*
> *zweige: Grammatik, Rhetorik und Dialektik. In dem Sinn, der*
> *zwischen den Dingen und den geistigen Tatsachen vermittelt,*
> *ist die allegoria enthalten; und zwischen jenem, der zwi-*
> *schen den Dingen und den geistigen Forderungen vermittelt,*
> *die tropologia – diesen beiden dienen Arithmetik, Musik,*
> *Geometrie, Astronomie und Physik* (›liber exceptionum‹
> I, ii, 4 = PL 177, 205 C = hg. J. Chatillon [1959], S. 116).

Im Vorbeigehen bemerken wir, daß ein Dingzeichen je nachdem,

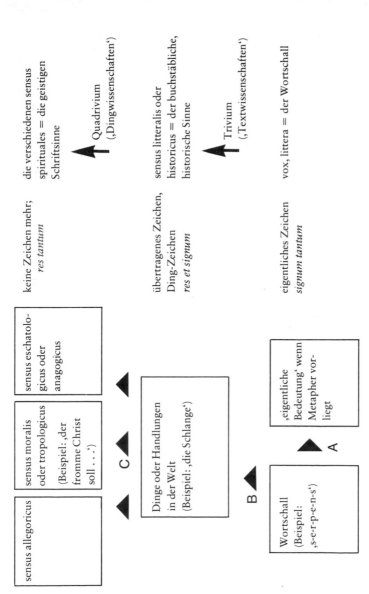

unter welchem Aspekt es der von der Bibel Auskunft verlangende Leser befragt, verschiedene Bedeutungen haben kann. Das ist, neben der Doppelstöckigkeit des Zeichenmodells, der andere Grundzug der mittelalterlichen Lehre vom mehrfachen Sinn der Heiligen Schrift. Die ,eigentlichen Dinge' können Glaubenswahrheiten über Christus und die Kirche sein (sensus allegoricus im engeren Verstande), von der Bestimmung und dem Sollen der Seele handeln (sensus tropologicus) oder über die Letzten Dinge Auskunft geben (sensus eschatologicus). Dieser Aspektreichtum wirrt uns bei Fragen der Ikonographie nicht und ist nicht zu verwechseln mit der Vieldeutigkeit der Zeichen (Kap. 2.4).

2.3.2. Bloße Rhetorik oder geistiger Schriftsinn?

AUGUSTINUS weiß sehr wohl zu unterscheiden, ob eine Schwierigkeit des Textverständnisses und damit die Notwendigkeit, einen Hintersinn anzusetzen, auf bloß sprachlicher Ebene oder auf der Ebene von Dingsymbolen spielt. Er sucht nach einem Kriterium, das entscheiden soll, wann eine anstößige Stelle als rhetorische Figur aufzufassen ist und sich folglich ihre Auslegung auf der trivialen Stufe bewegen soll, und wann die Stelle direkt als *signum translatum* verstanden werden darf, so daß die Auslegung sofort zu den *res tantum* vorstoßen darf. Und er findet eine Regel, welche angibt, wann man eine Stelle im ,eigentlichen' Verstande (proprie) auffassen muß und wann sie bildlich zu verstehen ist:

> *Diese Richtschnur ist folgende: Alles, was im Worte Gottes im eigentlichen Sinn weder auf die Sittenlehre noch auf die Glaubenswahrheit bezogen werden kann, muß man für figürlich halten.* (doctr chr III, x, 14; vgl. III, xv, 23)

Offenbar ist diese Regel aber zu unpräzis; sie läßt sich ja ebensogut auch auf die Dinge anwenden. Sowohl in seiner Theorie als auch bei der praktischen Auslegung ertappt man Augustin immer wieder dabei, daß er die zuerst so säuberlich getrennten Bereiche vermischt. Das ganze Mittelalter wird diese Tendenz haben[35]. Das

Problem stellt sich für die mittelalterliche Literaturwissenschaft in aller Schärfe. (Es fragt sich dort, ob die Methode der allegorischen Auslegung auch auf profane Texte angewendet werden darf, die keine von Gott eingesetzte Zeichen enthalten.) Für kunstgeschichtliche Belange ist die Frage nicht so intrikat, denn ein Bildwerk kann ja nicht Metapher sein, es vergegenwärtigt immer ein Ding, welches dann eben einer Auslegung der zweiten Ebene zugänglich ist. Dennoch müssen wir bei der Behandlung der hinter den Darstellungen stehenden Mentalität (Kap. 4.2) darauf zurückkommen.

2.4. Die Vieldeutigkeit der Symbole

Die Beziehung zwischen dem Ding-Zeichen und seiner Bedeutung ist nicht zufällig und nicht eine vom Menschen gestiftete; sie gründet in der Natur des Dings, was eine Folge seines Schöpfungsaktes ist. HUGO unterscheidet die Bedeutung der Wortzeichen von derjenigen der Dinge:

> Die Bedeutung der Laute kommt zustande durch den Brauch (usus instituit), diejenige der Dinge hat die Natur verliehen (natura dictavit). Diese ist die Sprache der Menschen, jene die Sprache Gottes zu den Menschen (vox Dei ad homines). Die Dinge bedeuten etwas von Natur aus, und zwar durch das Wirken des Schöpfers, der will, daß bestimmte Dinge durch andere bezeichnet werden (de scripturis 14 = PL 175, 20D/ 21A).

Materielle Dinge bedeuten geistige, nicht aufgrund eines zwischenmenschlichen Akts der Setzung, sondern weil sie von Gott wesenhaft mit bestimmten Eigenschaften begabt wurden. Mittels dieser den Dingen innewohnenden Eigenschaften (proprietates) gelangt man zu ihren Bedeutungen. Dieses Verfahren führt zwangsläufig zur Mehrdeutigkeit (Polysemie). Das Ding hat poten-

35 CHYDENIUS, S. 38; Ch. MEIER, S. 29 ff.

tiell so viele Bedeutungen wie es Eigenschaften hat (RICHARD, exc I, ii, 5 = PL 176, 205 D).

> *Die Dingbedeutung ist weit vielfältiger als die Wortbedeutung. Denn nur wenige Wörter haben mehr als zwei bis drei Bedeutungen, aber ein Ding kann so vielfältig sein beim Bezeichnen anderer Dinge, wie viele sichtbare oder unsichtbare Eigenschaften es in sich mit jenen Dingen gemeinsam hat* (HUGO, de scripturis 14 = PL 175, 21 A).

Die Vieldeutigkeit des Zeichens wurde ebenfalls schon von Augustinus herausgestellt[36]. Es lassen sich allein bei der Betrachtung des ›Physiologus‹ vier Arten unterscheiden, die in ihrer Vielfalt kurz dargestellt werden sollen, weil einen die Polysemie bei der Deutung stets narrt. (1) Ein und dasselbe Zeichen verweist aufgrund seiner verschiedenen Merkmale auf verschiedene Dinge. So kann der Löwe ebensowohl Symbol Christi wie des Teufels sein, je nachdem, ob man als Ausgangspunkt der Deutung die Eigenschaft ‚schlafen mit offenen Augen' oder ‚verschlingen' nimmt. Ein und dasselbe Ding kann völlig Gegenteiliges bedeuten. (2) Dieselbe Eigenschaft an verschiedenen Dingen verweist auf Verschiedenens: So sagt der ›Physiologus‹ sowohl vom Walfisch (Kap. 17) als auch vom Panther (Kap. 16), daß von ihrem Maul Wohlgeruch balsamischer Düfte ausgehe, welcher andere Tiere anziehe. Aber beim Wal geht die Deutung in malam partem: ebenso verlockt der Teufel die Ketzer – während sie beim Panther auf die Frohbotschaft aus dem Munde Christi geht. Den banalen Fall (3) brauchen wir nicht zu behandeln, daß verschiedene Dinge aufgrund verschiedener Eigenschaften dasselbe bedeuten, denn die Auswahl an *res tantum* ist ja nicht groß. So bleibt noch der Fall (4), wo sich gegenseitig ausschließende Eigenschaften auf denselben Gehalt hinweisen. Der Vogel Charadrius bedeutet Christus wegen seiner Weiße (Kap. 3 – 1 Jo 1,5); der Panther bedeutet Christus,

36 Sermo 73,2 = PL 38, 470 f. – LAUCHERT zitiert aus dem waldensischen Physiologus: „Der Hydrus wird statt auf Christus auf den Teufel angewandt, der die Menschen durch seinen Trug vernichten will . . ." (S. 153).

weil beide gefleckt sind (Kap. 16 – die verschiedenen Tugenden Christi); eine Taube, weil beide rot sind (Kap. 35 – Cant 5,10 *rubicundus*).

Diese Mehrdeutigkeiten bemerkt schon die früheste Fassung des ›Physiologus‹: *Denn zwiefältiger Art, löblich und tadelig, ist alle Kreatur* (Kap. 3). An einer bestimmten Stelle im Kontext bedeutet allerdings der Löwe nicht Christus oder den Teufel oder sonst etwas, sondern hat aktuell nur einen Sinn. Diesen auszukundschaften ist Aufgabe des Auslegers.

2.5. Das ganze Universum als Symbol Gottes?

Bis jetzt haben wir immer nur von Bibelstellen gesprochen, die aus den genannten Gründen ausgelegt wurden, bis sie der Absicht der Apologeten, Missionare, Prediger und Beichtväter entsprachen. Wer sagt, daß mit jedem in der Welt der sichtbaren Dinge auftretenden Ding so verfahren werden dürfe, daß jede sinnlich wahrnehmbare Erscheinung eine Bedeutung hat? Diese Ansicht wird in der Tat schon von biblischen Texten nahegelegt, sagt PAULUS doch (Rom 1,20), die Heiden hätten keine Entschuldigung für ihren Agnostizismus, denn Gott habe sich auch ihnen in seiner Schöpfung offenbart. Hier wird die Auffassung, jedes Ding der Schöpfung verweise auf Gott, nahegelegt. Die Grenzen zwischen dem in der Schrift offenbarten und möglicherweise als Zeichen aufzufassenden Ding und einem in der Natur vorkommenden wurden bald verwischt[37]. Schon im neunten Jahrhundert sagt JOHANNES SCOTUS:

> *Es gibt, glaube ich, keine sichtbaren Dinge, die nicht auch noch etwas Unkörperliches und nur dem Geist Zugängliches bedeuten* (›de divisione naturae‹ V,3 = PL 122, 865 D).

Die Schöpfung trägt in sich ein *vestigium creatoris*. Der Mensch

37 Vgl. MICHEL (wie Anm. 5), §§ 179 ff.

ist angehalten, diese Spur des Schöpfers darin aufzusuchen und zu verfolgen, bis er bei Gott anlangt. Im zwölften Jahrhundert stehen sich Offenbarung in der Schrift und Offenbarung in der Natur gleichwertig gegenüber. Für diese Ansicht, daß die ganz Schöpfung bedeutungshaltig sei und Gott verkündige, ist ein stehender Ausdruck die Metapher vom ‚Buch der Welt‹[38]:

> *Die ganze sinnlich wahrnehmbare Welt ist wie ein Buch, geschrieben vom Finger Gottes, das heißt geschaffen von der göttlichen Kraft; und die einzelnen Geschöpfe sind wie Zeichen (figurae), die nicht nach menschlichem Beschluß, sondern durch den göttlichen Willen gesetzt worden sind, um die Weisheit des unsichtbaren Wesens Gottes zu offenbaren* (vgl. Rom 1,20). *So wie aber ein Ungelehrter, wenn er ein aufgeschlagenes Buch sieht, Figuren erblickt und die Buchstaben nicht erkennt, so sieht der törichte und „ungeistige Mensch, der nicht durchschaut, was Gottes ist"* (1 Cor 2,14) *an jenen sichtbaren Geschöpfen nur außen die Erscheinung, doch erkennt innen nicht die Vernunft. Wer aber von Gottes Geist begabt ist und alles zu unterscheiden vermag, der begreift, wenn er außen die Schönheit des Werks betrachtet, im Innern, wie sehr die Weisheit des Schöpfers zu bewundern ist* (HUGO VON SANKT VIKTOR, ‚didascalicon‹ VII, 3 = PL 176, 814 BC).

ALANUS AB INSULIS (um 1120–1202) hat diese Ansicht poetisch verdichtet zu den berühmten Versen:

Omnis mundi creatura	*Die ganze Schöpfung der Welt*
quasi liber et pictura	*ist für uns wie ein Buch,*
nobis est et speculum	*ein Bild, ein Spiegel . . .*

(PL 210, 579)[39]

38 Zu dieser Metaphorik hat SCHMIDTKE [1968] S. 122 ff. 144–149 Stellen zusammengetragen; vgl. auch Winthir RAUCH, Das Buch Gottes. Eine systematische Untersuchung des Buchbegriffes bei Bonaventura, München 1961. Eine Monographie über das ‚Buch der Natur‘ von F. OHLY ist angekündigt.

39 Ganz abgedruckt und übersetzt auch bei ASSUNTO (wie Anm. 5), S. 167 f.

Auch THOMAS VON AQUIN hat die Frage, *ob in der Schöpfung notwendigerweise eine Spur der Trinität zu finden sei*, scharfsinnig erörtert und bejaht (S Th I, xlv, 7; vgl. BONAVENTURA, ›itinerarium mentis in Deum‹, I, 10−14). Und noch im Barock liest man in der Natur wie in einem Buch:

> *Die Schöpfung ist ein Buch: wer's weislich lesen kann,*
> *Dem wird darin gar fein der Schöpfer kundgetan.*
> ANGELUS SILESIUS (›Cherubinischer Wandersmann‹ V, 86)

„Toute réalité est théophanie." (CHENU, 182) Für die Betrachtung von Kunstwerken ist festzuhalten: Eine allegorische Auslegung muß nicht immer nur auf eine in die biblische Geschichte eingebundene Szene sich abstützen, auch Elemente der alltäglichen Welt können so ausgelegt werden (vgl. unten Kap. 4.3.2 [5]).

2.6. Der ‚Brockhaus‘ auf dem Bücherbord des Predigers

Schon früh haben sich die Exegeten Sammlungen angelegt, in denen sie Deutungen zusammentrugen, welche von den Kirchenvätern verwendet worden waren und so eine große Autorität genossen. So entstanden allegorische Wörterbücher, die demjenigen, der eine Schriftstelle auslegen mußte, ein Spektrum von Bedeutungen eines bestimmten Dinges an die Hand gaben. Solche erbaulichen Nachschlagewerke wurden zunächst nicht etwa alphabetisch geordnet, sondern lange Zeit nach Sachgruppen, von ‚Gott‘ beginnend und bis zu ‚Teufel‘ reichend. Auch wurden gewisse Sachgruppen einzeln aufgearbeitet, so z. B. Tiere. Ein frühes Zeugnis dieser Art sind die ›Regeln‹ zur Feststellung des geistigen Sinns‹, die EUCHERIUS VON LYON († 455) angefertigt hat. Die Ehrfurcht vor den tradierten Auslegungen zeigt sich etwa an dem Florileg, in welchem GARNER(I)US VON SANKT VIKTOR (12. Jh.) Sach-Auslegungen, die im Werk GREGORS DES GROSSEN (um 540−604) ver-

streut vorkommen, zusammengestellt hat (›Gregorianum‹ PL 193, 23–462). Und noch im sechzehnten Jahrhundert versammelte der gelehrte Benediktiner HIERONYMUS LAURETUS († 1571) seine Exzerpte aus über fünfzig Kirchenvätern zu einem über tausendseitigen Band. Diese Werke tun uns heute bei der Feststellung der Ikonographie gute Dienste; allein, es ist bei ihrer Benützung gewisse Vorsicht geboten (vgl. Kap. 5.2 und die Bibliographie Kap. 8.2).

3. Perspektiven der mittelalterlichen Zoologie

Wir beschränken uns im folgenden auf Tiere als Bedeutungsträger. Sie sind in ihrer rätselhaften Mannigfaltigkeit von Gestalt und Verhalten und wegen ihres häufigen Vorkommens in der Bibel früh als Dingzeichen verstanden und ausgelegt worden. Schon Job hat sie als einfachsten und hinlänglichen Beweisgrund für die Macht Gottes hingestellt:

Frage das Vieh, und es wird dich lehren,
die Vögel des Himmels, und sie werden es dir kundtun,

. . .

und die Fische des Meers werden es dir erzählen;
wer wüßte nicht, daß die Hand des Herrn all dies geschaffen
hat (Job 12,7–9).

Und noch KONRAD VON MEGENBERG (1309–1374) betreibt Tierkunde mit moralischem Nutzeffekt:

Daz hat got weislich geordent an den unvernünftigen tiern,
daz er erzaigt, daz die menschen sam schüllen tuon (ebenso
tun sollen) (›Buch der Natur‹, hg. PFEIFFER, 126,9).

Häufig werden Begriffe wie ,Symbol‘, ,Allegorie‘, ,Gleichnis‘, ,religiöses Exempel‘ völlig verschwommen gebraucht. Wichtiger als die Bekämpfung des begrifflichen Tohuwabohu ist uns hier die Einsicht, daß es je nach Textgattung, exegetischem Verfahren und dahinterstehender Mentalität ganz verschiedene Typen der Tierauffassung gibt. Wir dürfen diese nicht alle über einen Kamm scheren, weil wir uns sonst einiger Erkenntnisse begeben, die wir

bei der Deutung der romanischen Tierdarstellungen brauchen: Je nach Tiertyp gibt es andere Identifikationsmerkmale, andere Zugänge zu den schriftlichen Quellen, ist die Frage nach einer möglichen ‚tieferen Bedeutung‘ oder der Beziehung von Zeichen und Bedeutung anders zu stellen; je nach Typ ist auch der Wirklichkeitsanspruch ein anderer. Wir führen eine Handvoll Typen vor, die nach verschiedenen Kriterien, mittelalterlichen und neuzeitlichen, ausgesondert sind. Die Typen entziehen sich einer strengen Systematik[40]. Dennoch muß man sie unterscheiden, obwohl dies in den zeitgenössischen Quellen nicht immer explizit getan wird.

3.1. Der ›Physiologus‹

Eines der frühesten exegetischen Nachschlagewerke ist der auf die Fauna spezialisierte Physiologus (‚der Naturkundige‘), der im Kern schon ums Jahr 200 entstanden sein mag und immer mehr erweitert wurde[41]. Seine Rolle als Gebrauchsliteratur geht schon daraus hervor, daß in der Regel zu Beginn des Kapitels die oder eine Stelle der Schrift zitiert wird, in der das vorzustellende Tier zur Sprache kommt. Der Kapitelaufbau gestaltet sich dann folgendermaßen: Es folgt eine Beschreibung des Aussehens und, was für diesen Typ von Belang ist, einer Eigenart im Verhalten[42] des Tiers. (In

40 Ein Beispiel für die völlige Durchdringung verschiedener Typen, welche in der dichterischen Vision aufgehen, ist das Tier *Geyron* bei DANTE (inf. XVII, 1–30; dazu H. GMELIN, Kommentar zur Göttlichen Komödie, Stuttgart 1954–1957, I,269ff.).

41 Die Forschungsgeschichte ist aufgearbeitet bei HENKEL; LAUCHERT; PERRY; SEEL, Nachwort; Zum Weiterleben im Mittelalter vgl. JAUSS [1968].

42 Man sollte den im heutigen Sinne naturwissenschaftlichen Aussagewert des ›Physiologus‹ nicht geringachten. Er erzählt beispielsweise (Kap. 4) vom Fuchs: *Wenn die Fähe hungert und keine Beute findet, dann versucht sie es mit durchtriebenen Schlichen: Sie sucht sich einen Platz, wo es Saubohnen gibt und Spreu, legt sich hin und verdreht die Augen und hält den*

unserem Beispiel: der Enhydros bestreicht sich mit Lehm.) Dieser bemerkenswerte Verhaltenszug bildet nun das tertium comparationis zwischen dem Tier als einem Ding-Zeichen und der Bedeutung: So benimmt sich auch Christus/der Teufel/die gläubige Seele usw. Aus diesem aus dem Wesen des Bedeutungsträgers abgeleiteten und mit dem Bedeuteten vergleichbaren Verhalten beruht der Sprung vom signum zur res. Dies muß man im Vergleich mit anderen Typen und bei der Anwendung auf Bildwerke beachten. Möglicherweise zur Abtrennung des fortlaufend geschriebenen Texts hören die Kapitel stereotyp auf mit der Schlußformel *Wohlgesprochen hat also der Physiologus vom Tier NN.* – Den etwa fünfzig Kapitel umfassenden griechischen Text hat Otto SEEL ins Deutsche übersetzt und kommentiert.

In den ins Lateinische übersetzten Grundstock des Physiologus wurden seit dem zehnten Jahrhundert etappenweise Auslegungen aus anderen Quellen eingeschmolzen. So entstanden die verschiedenen Familien der Bestiarien[43]. Die neu dazugekommenen Kapitel stammen entweder aus antiken Autoren (PLINIUS, SOLINUS, AELIAN), aus ISIDORS VON SEVILLA ›Etymologien‹ oder aus der patristischen exegetischen Tradition ganz allgemein. Dort kommt es immer wieder zu Auslegungen von Tieren: zum Beispiel behandelt AMBROSIUS (um 340–397) unter dem fünften und sechsten Schöpfungstag seines ›Hexaemeron‹ die Tiere; die ›Enarrationes in psalmos‹ AUGUSTINS enthalten an den einschlägigen Stellen (vgl. Ps 101,7 = PL 37, 1299: Pelikan) Tierauslegungen, ebenso die ›Moralia in Job‹ GREGORS DES GROSSEN u.a.m. Diese Bestiarien wurden auch in die Volkssprachen übersetzt, in Reime gebracht und illustriert. Dabei ging der ursprüngliche Charakter der Ge-

Atem an, als ob sie gänzlich am Verröcheln wäre, so daß sie wie tot aussieht. Da meinen dann die Vögel, daß sie im Sterben wäre, und lassen sich bei ihr nieder, um sie aufzufressen. Sie aber springt auf und packt und verschlingt sie. Genau dieses Verhalten konnte 1961 der russische Naturwissenschaftler F. ROSSIF filmen! (Zitiert bei VARTY S. 91; Abb. 147–150: Standbilder aus dem Film mit Vergleich von Bestiar-Illustrationen.)
43 Dazu: WAGNER, McCULLOCH, SCHMIDTKE [1968], WHITE.

brauchsliteratur verloren; die Betrachtung von Tieren, ihrem Verhalten und dessen Bedeutung wird zum selbstgenügsamen Lesestoff.

3.2. *Tiere in exegetischen Wörterbüchern*

Das für den Physiologus beschriebene Verfahren unterscheidet sich von anderen Auslegungsformen. So erscheint im Typ der Distinctiones genannten exegetischen Wörterbüchern als tertium comparationis nicht ein Verhalten, sondern eine Eigenschaft, welche die Basis des allegorischen Sprungs darstellt. Dazu einige Beispiele:

Esel	—	*Dummheit* —	*die Juden*
Hunde	—	*Unreinheit* —	*Heiden, Sünder*
Drache	—	*voll Gift* —	*der Teufel*

Für die Analyse von Bildwerken fällt dabei ins Gewicht, daß eine Eigenschaft wie ‚Dummheit' oder ‚Unfruchtbarkeit' im Gegensatz zu dem meist in eine Szene umformbaren Verhalten des Physiologus-Typ hier nicht dargestellt werden kann. Es ist mithin nicht vom Bild her zu entscheiden, ob mit einem Esel die Juden gemeint sind. Eine Deutung, die sich auf Distinctiones abstützt, ist immer weniger sicher als eine, die Vorlagen aus dem Physiologus aufzeigen kann.

3.3. *Tiere als rhetorische Allegorien*

Wir hatten schon Ursache, auf die Bauform der Allegorie hinzuweisen (oben Kap. 1.3.2). Im Bewußtsein der sie verwendenden Autoren wird hier nicht aus einer bestehenden res, etwa einem im Bibeltext oder in der Natur vorkommenden Tier die ihm einwohnende Bedeutung ergründet, sondern die rhetorische Allegorie ist

ein auf menschlicher Setzung beruhendes Hilfsmittel zur Veranschaulichung eines abstrakten Sachverhalts. Diesen muß man kennen, um sie zu durchschauen. Das Analogieverhältnis zwischen Zeichen und gemeintem Ding (auf der unteren Ebene in unserem doppelstöckigen Schema auf S. 43) ist willkürlich, weil es ja auf einer menschlichen Konvention beruht; deshalb ist auch das Zeichen ein Behelf, der austauschbar ist. An unserem Beispiel des mit dem Hasen spielenden Wiesels ist nicht einsichtig, warum das Wiesel den Teufel bedeuten soll; die Gemeinsamkeit ist konstruiert. Für die Allegorie ist ferner typisch, daß die Elemente der Bildebene zusammen ein relativ stimmiges Ganzes in erzählerischer Form ergeben, aber nicht so, daß das ganze Bild eine Pointe hätte, sondern so, daß jedes Element nach der Auflösung des Rätsels drängt.

Ein vereinzeltes frühes Beispiel solch personifizierender Allegorie mit Tieren als Handlungsträgern findet sich in HERRADS VON LANDSBERG ›Hortus deliciarum‹ in der Darstellung der *Avaritia*[44]. Hier soll der Geier die unersättliche Geldgier veranschaulichen, das Schwein die Unflätigkeit, der Hund die Gewinnsucht, der Bär die Gewalttätigkeit, der Wolf die Habgier usf. – Diese Form wurde erst im dreizehnten Jahrhundert mächtig, das ihr auch in anderen (auch profanen) Gebieten zugeneigt war. Sie kommt selbstverständlich auch vor in der barocken Emblematik. Zur Veranschaulichung einige Beispiele aus HENKEL/SCHÖNE: Zum Motto *Subtilité vaut mieulx que force* findet sich das Bild ‚eine Schlange bringt einen Elefanten zum Straucheln‘ (Sp. 411); das Bild eines Nashorns, das einen Bären aufs Horn nimmt, soll bedeuten *Der Zorn stachelt die Gewalt an* (Sp. 424); ein vergeblich vor Wespen fliehendes Pferd soll das schlechte Gewissen versinnbildlichen (Sp. 496)[45].

44 Hg. WALTER, Tafel XXXIV a / Textband S. 91. Vgl. F. SAXL, Aller Tugenden und Laster Abbildung, in: Festschrift Schlosser zum 60. Geburtstag, Zürich/Leipzig/Wien 1927, 104 ff. und: A. KATZENELLENBOGEN, Allegories of the Virtues and Vices in medieval art, New York 1964 (zu HERRADS Bild S. 61 f.)

45 Auch unseren Enhydros finden wir in der Emblematik vertreten (durch

3.4. Konkretisierte Tiermetaphern

Von ihrer Einstellung her anders zu beurteilen sind jene bedeutsamen Tierdarstellungen, die auf einem naiven Wörtlichnehmen biblischer sprachlicher Bilder beruhen, welche zumal in den ‚poetischen' Büchern wie den Psalmen vorkommen. A. GOLDSCHMIDT hat einen im elften und zwölften Jahrhundert besonders häufigen Typ der Psalterillustration untersucht, welcher „die Worte des Textes unmittelbar in ein sinnliches Bild überträgt" (S. 9). Das Verfahren begegnet schon im Utrechter Psalter (vgl. A. SPRINGER). Die Aussage *Über Aspis und Basilisk wirst du schreiten und Löwe und Drachen zertreten* (*Super aspidem et basiliscum ambulabis et conculcabis leonem et draconem* Ps 90,13) wird ins Optische umgesetzt: Christus steht auf den genannten Tieren, die sich unter seinen Füßen winden[46]. Die menschliche Seele wird (Ps 123,7) mit einem Vogel verglichen: dieser erscheint in der zugehörigen Illustration, wobei das *sicut* des Vergleichs natürlich verlorengeht. Die gottlosen Feinde des Psalmisten werden mit schnappenden Löwen verglichen: *Sie werden ihren Rachen wider mich aufsperren wie ein reißender Löwe* (*aperuerunt super me os suum sicut leo rapiens* Ps 21,14); von hier entspringt die unendlich wiederholte Darstellung der von einer Bestie halb verschlungenen Figur. Man muß die Psalmstelle kennen, um die Figur deuten zu können. Die so entstandenen Bilder sind, losgelöst von dem zugrundeliegenden Text, in ihrer ursprünglichen Intention als Illustration nicht mehr sicher verständlich, Umdeutungen ausgesetzt.

seinen Vetter, das Ichneumon – Physiologus Kap. 26): Die Bedeutung ist profan geworden, das Tier illustriert jetzt in allegorischer Weise die Motti
 — *Contre les flateurs*
 — *Vincit vim virtus*
 — *Nusquam tuta tyrannis*
(HENKEL/SCHÖNE, Spalten 669 ff.), wobei das Krokodil natürlich jeweils die Rolle des Gutgläubigen, der brutalen Gewalt, der Tyrannei zu spielen hat.
46 Abbildung aus Cod. lat. 14159 bei KATZENELLENBOGEN (wie Anm. 44) Fig. 16; FILLITZ (wie Anm. 54), Abb. 83 und öfters.

Die wie Menschen handelnden Tiere der Fabel haben mit denjenigen des ›Physiologus‹ gemeinsam, daß eine ganze Szene aufgrund eines merkwürdigen Verhaltenszuges das Bild abgibt. Indessen ist das ‚damit Gemeinte‘ nicht eine Realität der Glaubenswelt, sondern meist eine alltägliche Weisheit aus dem Bereich des praktisch-sittlichen Handelns, die im sogenannten Epimythion in den Klartext adhortativer Rede entlassen wird. Ferner ist die Grundlage des Vergleichs im ›Physiologus‹ ein natürlicher Zug der Gattung dieses Tieres, der im Präsens der ewiggültigen Wahrheiten dargestellt wird. Demgegenüber berichtet die Fabel eine „sich ereignete Begebenheit", und dies im Präteritum als dem klassischen Erzähltempus: Ein Individuum dieser Art benahm sich einstmals so und so. Der Physiologus braucht die Faktizität des Dargestellten als Fundament von dessen Bedeutsamkeit; die Fabel dagegen spielt mit der bewußten Fiktivität des Dargestellten und zwingt den Leser dadurch auf ihre Weise, über diese hinaus zum Gemeinten vorzudringen.

Fabeln wurden selbstverständlich als Beispiele und Beweismittel in Predigten beigezogen und erfuhren dort auch allegorische Auslegungen. Eine anonyme Fabelsammlung mit geistlichen Auslegungen (sog. Anonymus Neveleti) sowie diejenige des Zisterziensers Odo von Ceritona (1180/90−1247/48) sind hier zuvorderst zu nennen. Umgekehrt sind auch Verhaltensweisen von Physiologustieren in Fabelform umgegossen worden[47]. Die Fabelsammlungen wurden, wie auch der Reinhart-Fuchs-Roman, selbstverständlich illustriert. Dora Lämke hat ihre Umsetzungen in der bildenden Kunst verfolgt; K. Varty hat ein ganzes Buch allein mit Darstellungen des Fuchses in England zusammenstellen können.

47 Der Biber (Physiologus Kap. 23) in Fabelform: A. Schirokauer, Texte zur Geschichte der altdeutschen Tierfabel (Altdeutsche Übungstexte 13), Bern 1952, Nr. 58.

3.6. Verkörperungen in Tiergestalt

Als Erscheinungen höherer Mächte in Tiergestalt (Tierepiphanie) kommen in Betracht: Der Teufel in Form der verführerischen Schlange wie auch in vielen anderen Metamorphosen[48] – oder der Heilige Geist in Form der Taube (anläßlich der Taufe im Jordan: Mc 1,10. Lc 3,22. Jo 1,32). D. SCHMIDTKE (S. 151) weist darauf hin, daß die Tierepiphanie vor allem im dämonischen Bereich vorkommt; man denke nur an die tiergestaltigen Dämonen in der ›Vita Antonii‹, welchen besonderer Erfolg in der bildlichen Darstellung beschieden war[49]. Hier bestand ursprünglich keine Trennung zwischen Zeichen und Bedeutung: Der Drache ist auch der Teufel in einer seiner möglichen Verkappungen. Es ist aber mit einer sekundären Angleichung an eine der bis jetzt beschriebenen Auslegungsarten zu rechnen, welche die Gemäßheit der Erscheinung aus dem Wesen des beteiligten Personals hinterher erklären und stützen will: Teufel und Bock – beide stinken.

3.7. Tiere als Attribute

Wiederum ein anderer Fall ist die attributive Verwendung von Tieren. Das Tier ist hier Epitheton einer Figur.

Das Verhältnis zwischen beiden beruht auf einem Zusammen-

48 In prächtiger Fülle bei CAESARIUS VON HEISTERBACHS (ca. 1180–1240) ›Dialogus miracularum‹ (hg. STRANGE, 2 Bde., 1851): Teufel als Affen und Katzen (V,50), in Bärengestalt (V,49), als Schwein (IV,35), als Hund (XII,59. V,50), als Drache (II, 16. V,5), als Kröte (X,67ff. XI,39) usw.

49 ›Vita Antonii‹ des ATHANASIUS (4. Jh.), Patrologia Graeca 26, 837–976; deutsche Übersetzung in: Bibliothek der Kirchenväter, 2. Reihe, Band 31, 687–777. In der Kunst: anonymer Einblattholzschnitt (GEISSBERG Nr. 593), SCHONGAUER, H. BOSCH, GRÜNEWALD, Niklaus MANUEL, CRANACH, CALLOT usw. bis in die neueste Zeit (ENSOR, Max ERNST, DALI).

passen. Auch hier wurde durch den Rückgriff auf irgendwelche Gemeinsamkeiten der Bezug zu verdeutlichen gesucht. So finden wir (aus dem 12. Jahrhundert) folgende Reihe von Zuordnungen zwischen Christus und Tierattributen (welche aus ISIDOR, etym VII, ii, 42 ausgeschrieben sind):

> *Der Widder wegen der Vorrangstellung; das Lamm wegen der Unschuld, das Schaf wegen der Geduld* (vgl. Jo 1,29. Is 53,7); *die Färse wegen des Gehorsams; die Schlange wegen der Klugheit; der Löwe wegen der Auferstehung* (vgl. ›Phyiologus‹ Kap. 1), *der Stärke und des Muts; der Wurm wegen der Demut* (vgl. Ps 21,7) (PITRA, Spicilegium III, 25).

Die von A. SALZER zusammengetragenen „Sinnbilder und Beiworte Mariens" kann man ebenfalls hierhin stellen; Tiere nehmen darin einen großen Raum ein (Einhorn, Turteltaube, Papagei, Seidenwurm usw.). An dieser Stelle zu erwähnen sind auch die aus dem Tetramorph entwickelten Evangelistensymbole (Ez 1, 5 − 10. Apc 4, 6−7), die eben häufig besser als Atribute aufgefaßt werden, wenngleich sie (in Texten) auch als Allegorien der vier Männer auftreten (vgl. etwa AUGUSTINUS, tractatus in Jo XXXVI, viii, 5 = PL 35, 1665).

3.8. Tiere als Begleiter

Anekdotisch-ereignishaft ist der Bezug zwischen Legendenheiligen und ihren Begleitern aus der Tierwelt begründet; erinnern wir uns an die Raben Meinrads oder den Hirsch des Eustachius und viele andere. Besonders die irischen Heiligen[50] haben ein enges Verhältnis zu wilden und zu Haustieren, von denen sie sich Dienste erweisen lassen, die sie für begangene Schandtaten zur Verantwortung ziehen und darum bannen, die sie pflegen und heilen. In solchem Tun wird die besondere Auser-

50 Vgl. NITSCHKE [1966] und besonders FALSETT.

wähltheit der Heiligen offenbar: Sie haben die den Menschen sonst verlorene Herrschaft über die Schöpfung (vgl. Ps 8,7–9. Jac 3,7) wiedergewonnen, wie Jesus (Mc 1,13). Auch hier ist es immer wieder zu Umdeutungen gekommen. Das Schwein des hl. Antonius zum Beispiel ist wohl ursprünglich eine der Erscheinungsformen des ihn versuchenden Teufels; ist es einer Darstellung des Heiligen beigegeben, so unterscheidet es sich keineswegs von den Begleittieren anderer Heiliger; schließlich ist es nochmals umgedeutet worden und will hinweisen auf das durch Papst Bonifaz VIII. bestätigte Privileg des Antoniterordens, der als Lohn für seinen aufopfernden Krankendienst Schweine zur Eichelmast treiben durfte (DANTE spielt mit dem Doppelsinn par. 29, 124 ff.).

Zu den Begleittieren zählen wir auch die Eselin, welche Jesus (Mt 21,1–9 und Parallelen) nach Jerusalem trug; die Palmeselprozession wurde in Zürich übrigens erst 1524 abgeschafft, und das Schweizerische Landesmuseum verwahrt einen lebensgroßen romanischen Palmesel (aus Steinen/Schwyz, um 1200, vgl. denjenigen aus Colmar bei DEBIDOUR Abb. 396).

3.9. Bloße Beschreibung von Tieren

Dadurch daß AUGUSTINUS in ›De doctrina christiana‹ die profanen Wissenschaften getauft hatte, indem er sie als für die Exegese nötig empfahl, war die Rechtfertigung für das Erstellen von Naturenzyklopädien gegeben, in denen Dinge ohne Angabe von Bedeutungen in ihren Eigenschaften beschrieben wurden. Als hervorstechendster Zeuge dieses Typs zeigt sich das umfangreiche Werk ISIDORS VON SEVILLA († 636), das zwischen Spätantike und Mittelalter vermittelt. Seine ›Etymologien‹ waren in karolingischer Zeit (BEDA, HRABANUS MAURUS) und noch im Hochmittelalter grundlegend. Die Quellen mögen für Isidor dieselben gewesen sein wie für die Verfasser des ›Physiologus‹[51]. Die Deutung fehlt indes-

51 SEEL nennt in Anmerkung 111 eine Reihe antiker Autoren, welche schon die Lehmpanzerung des Enhydros überliefern.

sen völlig. Der Typ der rein beschriebenen Enzyklopädie blüht vor
allem wieder im dreizehnten Jahrhundert, wo sie durch die Ent-
deckung und Übersetzung der naturkundlichen Schriften des
ARISTOTELES eine Auffrischung erfährt. Namentlich muß hier auf
ALBERTUS MAGNUS (um 1193–1280) hingewiesen werden, bei
dem sich neuer Geist – neben viel Traditionellem – bemerkbar
macht. So kann er völlig autoritätsgläubig eine Quelle des Physio-
logus-Typs ausschreiben und – mit einem *ich habe aber beobachtet*
(*sed expertus sum*) angehängt – ein ihr genau widersprechendes
Verhalten beifügen, das er aus eigener Erfahrung kennt[52].

*3.10. Das Tier als Partner des Menschen in der biblischen
Geschichte*

Neben den vielen Tiervergleichen und Tiermetaphern, in denen
die Bibel spricht, kommen dort auch wirkliche Tiere vor, die keiner
allegorischen Deutung bedürfen. Zwischen Mensch und Tier be-
steht eine sich über die ganze Heilsgeschichte vom Paradies bis zur

52 Siehe dazu M. GERHARDT. Ein Beispiel: ALBERT spricht über den
Strauß, von dem gemeinhin berichtet wird, er fresse Eisenstücke: *De hac
ave dicitur quod ferrum comedat et digerat. Sed ego non sum hoc
expertus quia ferrum saepius a me pluribus strutionibus objectum
comedere noluerunt. Sed ossa magna ad breves partes truncata et arida et
lapides avide comederunt* (›de animalibus‹ XXIII/ 1, xxiv, 139 = hg.
STADLER II, 1510).
Herbert KOLB (S. 604 ff.) hat gezeigt, wie bei ALBERT DEM GROSSEN die
allegoristische Denkweise durch eine naturkundliche abgelöst wird: Daß
der alternde Hirsch Schlangen frißt, davon Durst bekommt und diesen
an der Quelle stillt, bedeutet ihm nicht mehr, daß der Christ, nachdem
er die Anfechtungen niedergerungen, ‚durstig‘ nach geistlicher Labung zu
Christus, der *fons refectionis* eilt, sondern – nach mittelalterlicher Säfte-
lehre – daß er auf diese Weise den Vorrat an ‚Warmem und Feuchtem‘ in
seinem Körper erhöht, wodurch er länger leben kann.

ewigen Seligkeit erstreckende Schicksalsverflochtenheit. Die denk-
würdigen Punkte seien kurz skizziert[53]:

- die Schöpfung der Tiere (Gen 1,24 f. und 2,19)
- der Mensch wird zum Herrscher über die Tiere eingesetzt, die
 Schöpfung ihm anvertraut (Gen 1,26 b)
- Adam benennt die Tiere; der Mensch ist es, der Ordnung in
 die Fauna bringt (Gen 2,20)
- die Sabbatruhe gilt auch für das Vieh (Ex 20,10)
- vom Sündenfall ist die ganze Schöpfung mitbetroffen und
 seufzt nach Erlösung (Rom 8,22)
- Menschen und Tiere zusammen in Noah's Arche (Gen 7/8),
 die als Präfiguration der Ecclesia gilt
- die Taube als Bote des Heils (Gen 8,11)
- nach der Sintflut werden die Tiere infolge der freigegebenen
 Jagd scheu (Gen 9,2 f.)
- Gesetze zum Schutze der Tiere werden erlassen (Deut 22,6;
 25,4)
- Speisegebote: diejenigen Tiere, welche dem Menschen als
 Nahrung dienen dürfen, werden genau ausgegrenzt (Lev 11)[54].
- Tiere vertreten den Menschen als Opfergabe (Isaak Gen 22,13;
 der Sündenbock Lev 16), und dies solange, bis Christus das
 Passah-Opfer mit neuem Sinn versieht, indem statt des Tieres
 er sich selbst hingibt und als Äquivalente Brot und Wein ein-
 setzt
- Tiere loben Gott (Ps 148,10)
- Ochs und Esel gelten seit alters als bei Geburt Jesu anwe-
 send[55]

53 Vgl. Walter PANGRITZ, Das Tier in der Bibel, München/Basel 1963;
Max HUBER, Mensch und Tier. Biblische Betrachtungen, Zürich 1951;
Joseph BERNHART, Die unbeweinte Kreatur. Reflexionen über das Tier,
München 1961.
54 Vgl. Titelbild zum Buch Deuteronomium, Bibel von Bury St. Edmunds
(1121/48), bei Hermann FILLITZ, Das Mittelalter I, (Propyläen Kunst-
geschichte 5), Berlin 1969, Abb. 398.
55 Aus Is 1,3 und Hab 3,2 (Septuaginta-Übersetzung) entwickelt; Pseudo-

- Jesus in der Wüste, am Ort der Versuchung, ist *bei den Tieren* (Mc 1,13)
- die ausgetriebenen Dämonen fahren in eine Herde Schweine (Mc 5,11–14)
- ein Esel trägt den Heiland nach Ägypten (apokryph) und am Palmsonntag beim Einzug in Jerusalem (Mt 21,7)
- die Friedensvision des Propheten (Is 11, 6–8; 65,25) *Da wird der Wolf zu Gast sein bei dem Lamme, und der Panther bei den Böcklein lagern. Kalb und Jungleu weiden beieinander . . . Kuh und Bärin werden sich befreunden, und ihre Jungen werden zusammen lagern, der Löwe wird Stroh fressen wie das Rind . . .*[56]

Denken wir auch an die Begegnung Erwählter mit Tieren: Jonas, Daniel, Simson, Bileam – schließlich auch an die brüderliche Verbundenheit des heiligen Franziskus mit den Tieren[57].

3.11. Tiere der alltäglichen Umwelt

Schließlich sei noch auf die in unmittelbarer Umgebung des Menschen sich befindenen Tiere hingewiesen: die Haustiere, unter denen das Pferd durch seinen hohen Gebrauchswert, seinen schlichten Geldwert sowie als Statuszeichen hervorragt; ferner die Tiere der Jagd, sowohl die Beute wie die Helfer des Waidmanns: Hunde und Greifvögel. Unter der Fachliteratur des Mittelalters

Matthäus Kap. 14 (Hennecke/Schneemelcher I,306); J. Ziegler, Ochs und Esel an der Krippe, in: Münchener theologische Zeitschrift 3/4 (1952), 385–402.

56 E. Dinkler-von Schubert, Artikel „Tierfriede" in LCI.

57 *Bis zu den Würmlein erstreckte sich seine Zartheit, weil er vom Erlöser gelesen hatte „Ich bin ein Wurm, nicht ein Mensch" (Ps 21,7). Deshalb pflegte er sie vom Weg aufzulesen und in Sicherheit zu bringen, damit sie nicht von dem Wanderer zertreten würden.* Otto Karrer (Hg.), Franz von Assisi, Legenden und Laude, Zürich 1945, 105.

gibt es Traktate, die sich mit Veterinärmedizin befassen (Roß-arzneibücher); in der Jagdliteratur[58] hat sich ebenfalls umfassende, auf Erfahrung beruhende Kenntnis des Verhaltens des Wilds sowie der Pflege der Hunde und der Beizvögel niedergeschlagen – das vom Kaiser FRIEDRICH II. verfaßte Buch ›De arte venandi cum avibus‹[59] zeugt von hoher Kennerschaft. Auch diese Werke waren zum Teil bebildert. Wir finden Jagdszenen häufig in der zeitgenös-sischen Kapitellplastik. Die Jagd ist außerdem ein beliebter Bild-spender profaner (Minne als Jagd) und sakraler Metaphorik[60].

3.12. Phantastische Tiere und Monstren

Wir wollen uns nun noch den aus unserer Sicht ‚phantastischen‘ Wesen zuwenden, jenen Monstren[61], welche die romanischen Bau-werke bevölkern.

58 Gunnar TILANDER, Cynegetica (16 Bde.), Lund 1953–1967; Heinz PETERS, Artikel „Falke" in: RDK VI, 1251–1366; David DALBY, Lexicon of the Mediaeval German Hunt, Berlin 1965 und viele andere.
59 Friderici Romanorum Imperatoris Secundi ›De arte venandi cum avi-bus‹, hg. Carolus WILLEMSEN, (2 Bde.), Leipzig 1942; übersetzt von demselben: Frankfurt 1964; Faksimile des Ms. Pal. 1071 der Vaticana: Codices Selecti XVI/XVI*, Graz 1969.
60 H. NIEWÖHNER, Artikel „Jagdgedichte", in: Verfasserlexikon. Die deutsche Literatur des Mittelalters, hg. Stammler/Langosch, II,562 [1936]; J. A. SCHMELLER (Hg.), HADAMAR VON LABER, ›Jagd‹ und andere Minne-gedichte . . ., Stuttgart 1850.
61 Zur Etymologie von portenta, ostenta, monstra, prodigia vgl. PL III, 195f. (vgl. SCHADE, Anmerkung 149); zur kunsthistorischen Einordnung: Salome ZAJADACZ-HASTENRATH, Artikel „Fabelwesen" in: RDK VI, 739–816.

3.12.1. Who is who bei den Monstren?

Dazu geben wir zuerst eine Liste ihrer wichtigsten Erscheinungsformen, die sich im Gegensatz zur formalen Klassifikation bei G. Lascault[62] nach den mittelalterlichen Bezeichnungen ausrichtet.

Weder Fisch noch Vogel

Der Basilisk (auch Regulus) hat einen Hahnenkopf auf einem drachenartigen Leib, einen meist verknoteten Schwanz, der häufig in einem Stachel endet[63]. Er kommt zur Welt, wenn eine Schlange ein Hühnerei ausbrütet, oder nach anderen Berichten, wenn ein Hahn ein Ei legt und es auf einem Misthaufen ausbrütet. Sein Blick vergiftet; er tötet seine Opfer nicht durch Bisse, sondern mit seinem Atem. Einzig das Wiesel vermag ihm zu widerstehen. – Auslegungen sind häufig, da er in Ps 90,13 genannt wird[64].

Die Chimäre ist ein aus Löwe, Ziege und Schlange zusammengesetzes Wesen[65]. Sie ist selten dargestellt, wohl deshalb weil sie nicht biblisch vorkommt und so auch keine Auslegung erfahren hat.

Der Drache ist eine geflügelte Schlange mit krokodilartigen Vorderfüßen und zahnbesetztem Rachen. Er kommt biblisch häu-

62 In Hinsicht der Klassifikation à la Linné beeindruckend ist Lascaults Tabelle S. 174 f.

63 Zum Basilisk: Liselotte Wehrhahn-Stauch, Artikel „Basilisk" in: LCI; K. Höhn, Artikel „Basilisk" in: RDK I, 1488–1492; Hans-Jörg Uther, Artikel „Basilisk" in: Enzyklopädie des Märchens; White 168 f.; McCulloch 93; Schmidtke [1968] 250; Debidour Abb. 1. 19. 47. 313–316; Garnerius III,29 u. 31 = PL 193, 127 u. 129; Ps. Hugo, ›De bestiis‹ = PL 177, 100 u. a.

64 Ferner Prov. 23,32. Is 11,8. 14,29. 30,6. 59,5. Jer 8,17.

65 A. A. Strnad, Artikel „Chimäre" in: LCI; H. M. von Erffa, Artikel „Chimäre" in: RDK III,434–438; Debidour Abb. 261. – Vgl. schon ›Ilias‹ VI,181.

fig vor (u. a. auch in Ps 90,13); die Auslegungen gehen immer ad malam partem: *Drachen pflegen den Teufel zu bedeuten.* Drachen wohnen in Meeresfluten (Ps 73,13. 103,26. 148,7); in der Apokalypse wird der Drache gleichgesetzt mit Satan (Apc 12,3 ff. 13,4. 20,2; vgl. Is 27,1)[66]. So lag es nahe, auch die bei Job (Kap. 40 und 41) wunderbar beschriebenen Wassertiere *Behemoth* und *Leviathan* als Sinnbilder des Teufels auszuwerten[67].

Demgegenüber kann der Greif negativ wie positiv ausgedeutet werden. Er hat den Leib eines Löwen, doch Flügel und Kopf eines Adlers. Der Greif kommt im ursprünglichen Bestand des Physiologus nicht vor, und in der Bibel gibt es nur eine Stelle, die sich auf ihn beziehen läßt (Lev 11,20: geflügelte Vierbeiner gelten als unrein). So gibt es denn nur spärliche Ausdeutungen, z. B.:

> *Sie können bedeuten die Wut der (Christen-)Verfolger und die Überhebung der Stolzen, welche diejenigen angreifen, die der christlichen Einfalt nacheifern und vernünftig leben* HRABANUS MAURUS (›de universo‹ VIII,i = PL 111, 222)[68].

Weil die Greifen als Hüter von Gold und von Edelsteinschätzen

66 Frits VAN DER MEER, L'Apocalypse dans l'Art, Paris 1978.

67 Zum Drachen: Elisabeth LUCCHESI PALLI, Artikel „Drache" in LCI s. v.; Liselotte STAUCH, Artikel „Drache" in: RDK IV, 342–355; WHITE 165 ff.; McCULLOCH 112 f.; SCHMIDTKE [1968] 265 f.; DEBIDOUR vgl. Index unter „dragon" (389); Jacques LE GOFF, Culture ecclésiastique et culture folclorique au moyen âge: saint Marcel de Paris et le dragon, in: J. LE GOFF, Pour un autre moyen âge, Paris: Gallimard 1977, 236–279.
Zum Leviathan: Artikel „Krokodil" in: LCI; Elisabeth LUCCHESI PALLI, Artikel „Leviathan" in: LCI; besonders: HUGO RAHNER, Symbole der Kirche, Salzburg 1964, 290 ff.
Zum Leviathan am Angelhaken (vgl. HERRAD, hg. WALTER, Tafel XVI): GREGOR DER GROSSE, moralia, PL 76, 571 ff., 680; ODO VON CLUNY PL 133, 489 f.; BRUNO VON ASTI PL 164, 563 B–D. 685; RUPERT VON DEUTZ PL 168, 1183–1185; HONORIUS AUGUSTODUNENSIS PL 172, 937.

68 Zum Greif: Ingeborg WEGNER; E. HOLLERBACH/G. JÁSZAI, Artikel „Greif" in: LCI s. v.; WHITE 22 ff.; McCULLOCH 122 f.; SCHMIDTKE [1968] 298; DEBIDOUR vgl. Index unter „griffon" (S. 391).

gelten – ein Motiv, das seinen Ursprung in orientalischen Sagen wie der von Sindbad hat – sind sie häufig als Wächter an Toren anzutreffen; diese Funktion verdichtet sich dann auch zur eigentlichen allegorischen Bedeutung des Greifs als *Neid*. Eigenartigerweise nimmt DANTE (purg 29,106–120; 31, 79–81; 112–125; 32, 43,–50. 89) die Zwitternatur des Greifen als Hinweis, um ihn als Symbol Christi zu sehen; der Greif zieht dort den Triumphwagen der Ecclesia. – Für die Ikonographie wichtig ist die Rolle des Greifen als Zugtier bei Alexanders Luftfahrt[69].

THOMAS VON CHANTIMPRÉ zählt in seinem Naturkundebuch (lib. VI) gegen sechzig Meermonstren auf, worunter Delphine, Seehunde und das Krokodil, aber auch Drachen und anderes Gelichter[70].

Stiefgeschwister des Menschengeschlechts

Die aus tierischen und menschlichen Bestandteilen zusammengesetzten Wesen stammen formal betrachtet mehrheitlich aus der Antike. Das Mittelalter hat versucht, diese Gestalten an Biblisches anzuschließen, manchmal durch einfache Gleichsetzung, manchmal auch durch typologischen Bezug zwischen antiker Präfiguration (Odysseus, Herakles) und christlicher Erfüllung (Christus). Wiederum ist dem Bild nicht mehr abzulesen, was gemeint sei.

Durch eine Inkonsequenz des Bibelübersetzers HIERONYMUS

69 Helmut VAN THIEL (Hg.), Leben und Taten Alexanders von Makedonien, (Texte zur Forschung 13), Darmstadt; Wolfgang KIRSCH (Hg.), Historie von Alexander dem Großen, (Reclams Universalbibliothek 625), Leipzig 1978, dort § 115. Auf die mittelalterliche volkssprachige Alexanderdichtung kann hier nicht eingegangen werden, vgl. zur Ikonographie: D. J. A. ROSS, Illustrated Medieval Alexander-Books . . ., Cambridge 1971 und SETTIS-FRUGONI; die literarischen Parallelen bei Karl BARTSCH, ›Herzog Ernst‹, Wien 1869, S. CLVII–CLX.
70 Zu Cerberus, Hydra, Infernus, Styx, Skylla und Charybdis vgl. SCHADE 74 ff.

sind die *sirenes* (Is 13,22) in den Text der Vulgata gekommen (vgl. PL 24,163 und 221), so daß sie sich im gängigsten lateinischen Bibeltext nur einmal finden[71]. Ein solches hapax legomenon fordert die Kommentatoren heraus. Häufig wurde das Wort mit *dracones* glossiert. – Die griechische Septuaginta-Übersetzung kennt die Sirenen im selben Abschnitt an benachbarter Stelle (Is 13,21); von daher ist es verständlich, daß der ›Physiologus‹ ein einschlägiges Kapitel enthält (Kap. 13). – Außerdem waren die Sirenen dem Mittelalter durch die Überlieferung der heidnischen Autoren bekannt: Das Abenteuer des Odysseus (12. Gesang) wurde von den Kirchenvätern für die Symbolik der Meerfahrt beigezogen[72]; HYGIN (fab 141) und OVID (met V,551ff.; ars amat III,310f.) erwähnen sie nur knapp. Seit dem Frühmittelalter gibt es zwei Erscheinungsformen der Sirenen: als geflügelte, krallenbewehrte Mädchen und als ein- oder zweischwänzige Fischweibchen. Dieser zweite Typ erscheint das erste Mal im Traktat ›de monstris‹, er beruht vielleicht auf einer Verwechslung mit der Skylla (vgl. VERGIL Aen III, 426ff.). – Die Deutungen der Sirene sind eintönig. Entweder werden sie ‚euhemeristisch' erklärt als *Huren*, oder sie bedeuten die Lust des Fleisches, welche verführt und tötet[73]. Wichtiger ist hier der Zusammenhang mit der Gestalt des Odysseus, der (mittelalterlich als *dux Ulixes*) eine Präfiguration Christi darstellt: beide haben sich binden lassen (am Mast des Schiffes/am Kreuz), um wahrhaft frei zu werden. So können die Sirenen wohl als Handlungsanleitung gelesen werden: ‚Du, Betrachter, verstopfe dir ebenfalls die Ohren vor den Verlockungen der Welt oder vor allen Irrlehren und laß dich mit Christo an den

71 Edmond FARAL besonders 434f.; zur Sirene außerdem: Jacqueline LECLERC, E. PSENNER u.a., Artikel „Sirene" in: LCI; HENKEL 173–175; WHITE 134f.; McCULLOCH 166–170; SCHMIDTKE [1968], 408–410.
72 RAHNER (wie Anm. 67), 249–260 und Hugo RAHNER, Griechische Mythen in christlicher Deutung, Zürich 1957, 298–315.
73 Die Deutung des THEOBALD VON MONTECASSINO (Abt 1022/35), ›De naturis animalium‹ geht aus von der Zwitternatur; die Sirenen bedeuten *homines ore biformes, unum dicentes, aliud facientes* (PL 171,1222A).

Mast des Kreuzes binden, um so die Freiheit zu erlangen'. HONORIUS AUGUSTODUNENSIS empfiehlt in seiner Sammlung von Musterpredigten für den Sonntag Septuagesima, die Geschichte von Ulixes und den Sirenen einzuflechten (*auf diese Weise vermeidet man Langeweile*):

Die Weisen dieser Welt schreiben, daß auf einer Insel im Meer drei Sirenen wohnten, die auf verschiedene Weise gar süße Lieder sangen: die erste mit ihrer Stimme, die zweite mit einer Flöte und die dritte mit einer Leier. Die hatten ein Angesicht wie Frauen, aber Flügel und Krallen wie Vögel. Alle Schiffe, die vorbeifuhren, hielten sie mit der Süße ihres Gesangs an, die Schiffer schliefen ein, dann kamen die Sirenen und zerrissen sie und versenkten das Schiff in die Meerestiefe. Aber da mußte einmal ein gewisser Herzog namens Ulixes notwendigerweise an der Insel vorbeifahren. Der befahl, man solle ihn an den Mastbaum anbinden, den Gefährten aber ließ er mit Wachs die Ohren verstopfen. So entrann er unbeschadet jener Gefahr, ja er versenkte die Sirenen in die Fluten. Das sind, ihr Lieben, mystische Bilder, obwohl sie von den Heiden geschrieben sind. Das Meer bedeutet diese Erdenwelt, die da für immer aufgewühlt wird durch die Stürme der Trübsal. Die Insel ist ein Bild für die Freuden der Welt; die drei Sirenen, die durch ihren süßen Gesang die Schiffer umschmeicheln und in Schlaf sinken lassen, sind die drei Lüste, die das Herz des Menschen fürs Böse weich machen und uns in den Schlaf des Todes versenken. (Es werden Geiz, Prahlsucht und Unkeuschheit in ihren Wirkungsmechanismen genau beschrieben; die Sirenen bedeuten insbesondere die Frauenliebe: geflügelt sind sie, weil weltliche Begierde unstet ist, krallenbewehrt, weil sie zu Sünden entführt und verletzt.) *Ulixes aber bedeutet den Weisen. Ohne Gefahr segelt er an den Sirenen vorüber; das will sagen: das Christenvolk, das wahrhaft weise ist, gleitet im Schiff der Kirche sicher über die Wogen dieser Welt. Denn es bindet sich durch die Gottesfurcht an den Mastbaum des Schiffes, das ist an das Kreuz Christi. Den Gefährten ver-*

schließt es das Gehör mit Wachs, das ist mit der Menschwer-
dung Christi, damit sie das Herz abwenden von Lastern und
Begierlichkeit und einzig das Himmlische anstreben . . . (›Spe-
culum ecclesiae‹ = PL 172, 855–857).

Der Gläubige, aufgefordert zur Nachfolge, im Schiff der Kirche
(dies im Doppelsinn der Architektursymbolik, vgl. J. SAUER), in
Anbetracht der lockenden Sirenen, die ihm allenthalben von den
Kapitellen herunterblinzeln, dazu der Prediger, der in der Vor-
fastenzeit zur Buße, Abhärtung und Enthaltsamkeit aufruft – das
gibt einen geschlossenen Sinnzusammenhang.

Für die antiken Kentauren gibt es außer Is 34,14 keine wört-
lichen Anschlußmöglichkeiten im Text der Vulgata. Bei OVID (met
XII, 210ff.) werden die schauerlichen Kämpfe geschildert, welche
die Kentauren vom Zaun brachen, als sie in ihrer Trunkenheit
sich über die Frauen der Lapithen hermachten. Bei VERGIL (Aen
VI, 286) sind die Kentauren in der Unterwelt beheimatet. – Es gibt
zwei Ansatzpunkte für Deutungen: die Zwitternatur des aus
Pferde- oder Eselsunterleib und menschlichem Oberkörper zu-
sammengesetzten Wesens oder sein aus Trunkenheit und Geilheit
entstehender und zum eigenen Untergang führender Zorn. Dazu
kommt eine zusätzliche, aus der Astrologie stammende, Bedeu-
tungsmöglichkeit infolge der laufenden Verwechslung mit dem
Sagittarius. Wegen dieser Vermengung sind die Kentauren oft auch
statt mit ihren angestammten Keulen mit Pfeil und Bogen bewaff-
net und können dann auch als Jäger gelten (zur Deutung der
venatores vgl. unten Kap. 6.4.1). Das Spektrum der Bedeutungen
ist wiederum schmal[74]; wichtig ist die bildliche Verknüpfungsmög-
lichkeit mit einem Objekt, auf das der Kentaur zielt.
Hierhin gehört auch noch die Sphinx[75].

74 Zum Kentaur (man unterscheidet *hippocentauri* und *onocentauri*):
P. GERLACH, Artikel „Kentaur" in LCI; HENKEL 175; Jean BAYET. Auch
hier ist die Zwitternatur Ausgangspunkt für eine Deutung als *bilinguas*
homines (Ps. HUGO, PL 177,58).
75 Vgl. DEMISCH, der fürs Mittelalter eine reiche Belegfülle bringt, aber
kaum Deutungen – wohl deshalb, weil es nur wenige gibt.

Unter anderm aus antiken Quellen (PLINIUS, SOLINUS) kannte das Mittelalter eine große Zahl von merkwürdigen Menschen[76]. Es ist dies ein Sammelsurium von entstellten ethnographischen Berichten (,Wunder des Ostens'), Beschreibungen wirklicher Mißgeburten, mißverstandener antiker Mythologie und phantastischem Seemannsgarn. AUGUSTINUS zählt diese Monstren (›de civitate Dei‹ XVI, 8) auf, ISIDOR überliefert den ganzen Katalog kommentarlos (etym XI, iii, 1 – 39). Ein angelsächsischer Traktat, der möglicherweise Ende siebtes/Anfang achtes Jahrhundert von einem ALDHELM (AUDELINUS) verfaßt wurde[77], widmet sich ausschließlich

76 Sie hier in einer Abhandlung über Tiersymbolik abzuhandeln, rechtfertigt sich durch ihre Stellung in mittelalterlichen Traktaten, wo sie ihren Ort zwischen den Menschen und Vierfüßlern haben, und aus der alten Rechtsprechung, in der sie nicht als Menschen behandelt werden: Sie dürfen straflos getötet werden. Vgl. Ernest MARTIN, Histoire des Monstres depuis l'antiquité jusqu'à nos jours, Paris 1880, besonders 170 ff. Über die Frage, ob Kynokephalen Menschen seien, ist ein Brief eines RATRAMNUS an RIMBERTUS erhalten (PL 121, 1153 f.; Hinweis bei SCHADE, Anmerkung 156). Die Frage wird bejaht mit der Begründung, Christophorus sei hundsköpfig gewesen. Die Grenzen Tier/Mensch sind gar nicht so scharf, wie aus der anthropomorphen juristischen Behandlung von Tieren hervorgeht, vgl. Edward P. EVANS, The criminal prosecution and capital punishment of animals, London 1906.
77 Er wurde in Volkssprachen übersetzt und allegorisiert. Eine Kostprobe aus der altfranzösischen Fassung in HILKAS Regest: Die Moralisation der Einfüßler besagt, daß ihnen *gleichen die Reklusen, die ihr früheres Gelübde durch teuflische Eingebung mißachten, so daß sie bei diesem Sturm übler Gedanken und der Glut der Versuchungen sich auf ihre Nachlässigkeit verlassen, mit der sie sich zudecken* (wie die *sciapodes* mit ihrem großen Fuß) (XVIII,793 – 820).
Abbildungen solcher Mißgestalten bei BALTRUŠAITIS [1960], S. 136 – Fig. 23; S. 260 – Fig. 22 (aus KONRAD VON MEGENBERG); S. 261 – Fig. 23 (aus THOMAS DE CHANTIMPRÉ); LASCAULT S. 204 – Fig. 47 (aus Sebastian MÜNSTER; Jacques LE GOFF, Kultur des europäischen Mittelalters, München 1970, S. 564 – Fig. 151; SCHEDELsche Weltchronik, Nürnberg 1493 (Faksimilereproduktion in: Die bibliophilen Taschenbücher 64, Dortmund 1978), Blatt XII.

dieser Sorte; Honorius widmet ihr einen Teil seines ›De imagine mundi‹ (I, 12 = PL 172, 124), bei Thomas von Chantimpré sind alle nochmals aufgelistet (›De natura rerum‹, lib. III), durch eine altfranzösische moralisierende und durch Konrads von Megenberg mittelhochdeutsche Übersetzung wurden sie weit herum bekannt.

Wir treffen darin unter anderem an: Amazonen; Menschenfresser; Riesen; Hermaphroditen, die sich miteinander paaren, um sich fortzupflanzen; Pygmäen, die in ständigem Krieg mit einem Kranichvolke leben; Leute mit verdrehten Füßen, an denen acht Zehen sprießen; auch Leute mit Kamelhufen; Einäugige (Zyklopen); Leute mit so kleinem Mund, daß sie Nahrung nur mittels eines Strohhalmes aufnehmen können; Sciapodes, das sind Einfüßler, die behende hüpfen und bei starker Hitze den Fuß als Sonnenschirm über sich ausbreiten; Kopflose, deren Gesicht sich auf der Brust befindet; solche, die vom bloßen Geruch von Obst leben; sechshändige Waldleute; Frauen mit Bärten bis zu den Brüsten, mit Tigern als Jagd-‚hunden‘; Leute, die das Gesicht hinten am Kopfe tragen; Meerweiber mit Hundegebiß; mit Tierfellen aller Art behaarte Leute (*pilosi*); Weiber, die immer eine Kröte mit ihrem Kind (oder besser: ‚Jungen‘) zusammen zur Welt bringen; Völker mit Buckeln oder kürbisgroßen Kröpfen; solche, deren Augen in der Nacht leuchten; Waldmenschen aller Art[78] und so weiter und so fort.

3.12.2. Die Monstren – Herausforderung und Antwort

Was tun wir, wenn wir die Monstren definieren, klassifizieren und benennen? Etwas springt aus der Ordnung. Besonders für

78 Vgl. Richard Bernheimer, Wild Men in the Middle Ages, Cambridge/Mass. 1952.

einen Betrachter, dessen Epoche an festgefügte Ordnungen in der Natur glaubt, wird so seine Lebenswelt, in der er sich zurechtfindet und die er zur Orientierung braucht, aufgebrochen. Das Monster bildet einen Skandal. Wir sind ob dem Verrückten betroffen. Punktuell scheint auf, daß die Imagination unseren Verstand dominiert, obwohl wir es gerne umgekehrt sähen. Das Monster, Bote des immer lauernden Chaos, hat eine provokative Kraft, es erzeugt das Gefühl des „Unheimlichen", das immer auf dem Sprung ist, ins Lächerliche umzukippen. Wer die das Rationale befeindenden Mächte nicht überhandnehmen lassen will, geht zum Gegenangriff über: Er ,erklärt' das Monströse. Wir können mehrere Arten von zeitgenössischen und heutigen Versuchen unterscheiden, wie man versucht dem Monströsen verständig beizukommen, „des rites qui tendent à dissimuler le scandale du monstre"[79]:

[1] die Auffassung, die Monstren seien Abbilder von Mißbildungen,

[2] die Meinung, die Monstren verdankten ihre Entstehung Mißverständnissen,

[3] die Herleitung ihres Ursprungs aus künstlerischer Spielfreude,

[4] theologische Erklärung der Verursachung,

[5] die Auflösung des Monströsen durch den Sprung in die Allegorese.

[1] Die Darstellung biologischer Abnormitäten ist wohl denkbar, fürs Hochmittelalter aber selten. Ein weitaus wichtigeres Vor-

79 Unter den graphisch meist prachtvoll ausgestatteten Bänden mit dem Thema ›Das Dämonische in der Kunst‹, die den Buchmarkt hin und wieder beleben, ragt einzig hervor die Arbeit von Gilbert Lascault, die nicht gradweg alle ,phantastischen' Wesen von der eiszeitlichen Höhlenmalerei bis zum Surrealismus in einen Topf wirft, sondern die dahinterstehenden Mentalitäten zu rekonstruieren sucht (das Zitat S. 368). Neuerdings hat man über die formale Gemeinsamkeit hinaus auch noch den grundlegenden klassenkämpferischen Impetus entdeckt: besonders abschreckend Heinz Mode, Fabeltiere und Dämonen. Die phantastische Welt der Mischwesen, Leipzig 1973/Stuttgart 1974.

bild sind die Visionen phantastischer Tiere. Denken wir an Daniels Gesicht oder an den apokalyptischen Drachen, sodann an die teuflischen Ausgeburten, die dem hl. Antonius erscheinen. Der heilige Tnugdalus fällt – noch im Zustand eines Sünders – plötzlich scheintot um und verharrt so tagelang. Wie er das Bewußtsein wiedererlangt, berichtet er von abenteuerlichen Fahrten und Begegnungen mit greulichen Tieren, die ihm während dieser Zeit widerfahren sind – worauf er sich bessert[80].

[2] Man muß sich den akuten Benennungsnotstand vorstellen, der sich bei der Berührung der in ihren Denkmustern verfestigten abendländischen Kultur mit der exotischen Fauna ergab (übrigens: das Okapi wurde in unserem Jahrhundert entdeckt). Eine Beschreibung fremder Wesen macht ständige Kategorienvermengungen und Metaphern nötig. Berichte von ihnen – an sich schon inadäquat und mit Seemannsgarn durchsetzt – sind bei der Umsetzung ins Bild Mißverständnissen ausgesetzt: Wer ein solches Wesen aufgrund einer mündlichen oder schriftlichen Nachricht zu konterfeien versucht, macht aus einer Metapher (‚hinten hat es Flossen wie ein Fisch‘) eine Metamorphose. Wir können das leicht nachvollziehen, wenn wir Kinder einen ‚Seehasen‘, ‚Ameisenlöwen‘ oder ein ‚Walroß‘ zeichnen lassen. Aber auch bei der Weitergabe von Bild zu Bild können immer wieder Mißverständnisse unterlaufen. Wie schnell wird aus einem Maskenträger[81] ein Mischwesen, wenn der Grund seiner Vermummung nicht mehr durchschaut wird.

[3] Die Monstren haben – wie J. Baltrušaitis gezeigt hat –

80 ›Visio Tnugdali‹ (lat. und althochdeutsch) hg. Albrecht Wagner, Erlangen 1882; vgl. August Rüegg, Die Jenseitsvorstellung vor Dante, I, Einsiedeln 1945 und Herrad Spilling, Die Visio Tnugdali. Eigenart und Stellung in der mittelalterl. Visionsliteratur bis zum Ende des 12. Jhs., München 1975 (Monstren: 69–78).
Ein Eremit, der im Traum zwei Tier-Mensch-Mischgestalten sieht, ist abgebildet im Krumauer Bildercodex (hg. G. Schmidt / F. Unterkircher, Codices Selecti XIII, Graz 1967), fol. 97[v].
81 Zusammenstellung bei Lascault, S. 208 ff.

eine zählebige Tradition über Kulturgrenzen und Jahrhunderte hinweg. Antike und orientalische Zierformen (darunter Motive wie Greif, Sphinx, Doppellöwe u. a. m.) sind von geformten Vorlagen auf Stoffen, Teppichen, Schmuckstücken fleißig kopiert worden. Die Formen haben sich immer auch verselbständigt und den biblisch genannten Wesen überlagert. Ein Teil der Faszination läßt sich aus der demiurgischen Freude erklären, die ein Künstler empfinden muß, wenn er das „generative Prinzip" erblickt, das ihn befähigt, auf ökonomischste Weise aus einer geringen Anzahl von Elementen eine schier unendliche Vielfalt von Gestalten zu „basteln"[82]. Das Vergnügen kennen Kinder, die einzelne Gliedmaßen malen, dann das Papier umfalzen und ihre Spielkameraden weiterzeichnen lassen.

[4] Mindestens die menschlichen Mißgeburten hat man mit dem bewährten Mittel, ihre Ätiologie anzugeben, ,erklärt'. Als Ursache ihrer Entstehung wurden angegeben: der Ungehorsam der Nachkommen Adams, die ein ihnen verbotenes Kraut aßen, dessen Genuß mißgestaltete Kinder zur Folge hat; oder dann wurden die Monstren genealogisch auf Kain zurückgeführt; manchmal galten sie auch als Nachfahren der Verbindung zwischen gefallenen Engeln und Menschenfrauen[83].

[5] Sollte noch ein Rest von beängstigendem Alpdruck auf dem Betrachter lasten, er wird getilgt durch die Allegorisierung des

82 „Basteln" hier durchaus in dem ,mythologischen' Sinne bei Claude LÉVY-STRAUSS, Das wilde Denken, (stw 41), Frankfurt 1973, S. 29 ff. LASCAULT (S. 189) bemerkt, daß das Vorgehen bei der Verfertigung von Monstren auffallend demjenigen der FREUDschen „Traumarbeit" ähnelt.
83 Nach dem Aufsatz von Rudolf WITTKOWER, Marvels of the East. A Study in the History of Monsters, in: Journal of the Warburg and Courtauld Institutes V (London 1942), 159—197 nun erschöpfend: Roy A. WISBEY, „Wunder des Ostens in der Wiener Genesis und in Wolframs Parzival" in: JOHNSON / STEINHOFF / WISBEY (Hgg.), Studien zur frühmittelhochdeutschen Literatur. Cambridger Colloquium 1971, Berlin 1974, 180—214; ders., „Die Darstellung des Häßlichen im Hoch- und Spätmittelalter" in: HARMS / JOHNSON (Hgg.), Deutsche Literatur des späten Mittelalters, Hamburger Colloquium 1973, Berlin 1975, 9—34.

scheinbar Dämonischen. So wird der Teufel der christlichen Glaubenswelt immer wieder einverleibt, in seine Funktion als Werkzeug Gottes eingebunden und damit unschädlich gemacht. Erst wenn das Allegorisieren als Bewältigungsmechanismus nicht mehr fraglos klappt, dann werden diese Gestalten, deren Fratzenhaftigkeit sich nicht mehr auflösen läßt, zur Groteske[84]. Um dem dargestellten Scheußlichen die Schärfe zu nehmen, braucht es nur den Blick dessen, der sich nicht gleich mit der Faktizität eines jeden Dinges einläßt, sondern überzeugt ist, daß seine Ansicht der Welt nur unzulänglich sei. So zählt AUGUSTIN die Monstren (civ Dei XVI, 8) auf, weist ihre Bezeichnung als Abnormitäten aber mit dem Argument zurück, ihre Mißgestalt erscheine bloß dem Menschen so, der die Harmonie des Alls nicht überblickt, in die sie sich − in der Perspektive des Schöpfers − als ein ordentliches und somit auch schönes Glied einfügen. Diesem Blick ist es sogar vergönnt, in den gräßlichsten Dissonanzen der die Ruinen Babylons bevölkernden Ausgeburten noch eine Harmonie zu hören:

(et ubi)	*(dort wo)*
absonius ululae	*die trauernden Knarreulen*
lugubres	*sehr mißtönend*
et elegizant	*wehklagen*
et Sirenae delubris	*und in den Schlupfwinkeln der Lust*
voluptatis	*Sirenen*
coantiphonizant . . .	*ihre Antiphonen einander entgegensingen . . .*[85]

84 Vgl. Walter BLANK, „Zur Entstehung des Grotesken", in: HARMS / JOHNSON (wie oben), 35−46.
85 HERMANN DER LAHME VON REICHENAU († 1054), Sequenz auf Maria Magdalena, DREVES / BLUME, Analecta Hymnica 44, Nr. 227; vgl. dazu Peter DRONKE, Die Lyrik des Mittelalters, München 1973, 36 ff.
Die Allegorisierung des Monströsen braucht nicht unbedingt zu dessen Bewältigung zu führen; es ist auch der Fall denkbar, wo die Auslegung gravierender ist als das Ding selbst: *Wenn man die körperlichen Monstren schon fliehen muß und vor ihnen erschrickt, um wieviel eher soll man da*

Zusammengesetzte Tiergestalten eignen sich vortrefflich zur allegorischen Ausdeutung. Wenn man die Gestalt in ihre Bestandteile zerlegt, so bekommt man gleich mehrere Sprungbretter, von denen aus man bequem zu jeder *significatio* gelangt, die man braucht. KONRAD VON MEGENBERG, der die *merwunder* in der Regel beschreibt, zergliedert und dann nach dem Muster ,*pei dem NN versten ich X*‘ auslegt, kann es seinem Leser (vielleicht ein einfacher Kleriker, der ein Predigtmärlein einbauen möchte) überlassen, das *wazzerpfärt* selbst auszulegen: *dâ mach auz, waz dû wellest* (›Buch der Natur‹ III C, 10 = 237, 5).

Schließlich muß man auch bedenken, daß zusammengesetzte Wesen eigens zu allegorischer Veranschaulichung konstruiert worden sind. So gibt es seit dem 11. Jahrhundert die Darstellung eines aus sieben Teilen zusammengefügten Scheusals, das eine Allegorie der Laster darstellt[86]. Als Beispiel geben wir das Gedicht REINMARS VON ZWETER (um 1200 – um 1260), der den ,idealen Ritter‘ bildlich heraufbeschwören will:

> *Unt solt ich mâlen einen man,*
> *dêswâr, den wolt ich machen harte wunderlîch getân, . . .*
> *Er müezte s t r û z e s ougen haben*

die spirituellen Monstren fliehen und in die Flucht schlagen! Das Scheusal Luxuria, das als Haupt das Antlitz einer Jungfrau und das Bildnis der Lustbarkeit hat, als Rumpf die Ziege der stinkenden Wollust und als Hinterteil die Wölfin (Hure), ist scheußlicher als die Beraubung an Tugend . . . (ALANUS AB INSULIS, PL 210, 121 D/122 A).

86 Abbildungen und Texte bei KATZENELLENBOGEN (wie Anm. 44), Fig. 61; BALTRUŠAITIS [1960], 305–316; LASCAULT, Fig. 74–79; Gérard CAMES, Allégories et Symboles dans l'Hortus Deliciarum, Leiden 1971, S. 117 ff. und Abb. 115–117, wo aus einer Handschrift des ›Hortus‹ der HERRAD die versifizierte Zuschrift aufgeführt ist:

Latrans	vir	cervus	equus	ales	scorpio	cattus
dente	manu	cornu	pede	pectore	retro	vel ungue
mordeo	cedo	peto	ferio	trudo	neco	scindo.

Die Manier, Mischgestalten aus bedeutsamen Teilen zur Veranschaulichung von Lastern zu konstruieren, findet ihre Fortsetzung in der modernen politischen Karikatur seit GRANDVILLE, man blättere einige Hefte des ›Nebelspalter‹ durch.

unt eines c r a n c h e s hals, dar inne ein zunge wol geschaben
unt zwein s w î n e s ôren; l e w e n herze des vergaeze ich niht.
Ein hant wolt ich im nâch dem a r n e (Adler) mâlen;
an der andern wolt ich niht entwâlen (zögern),
ich wolt si bilden nâch dem g r î f e n ,
dar zuo die vüeze als einem b e r n [87]

Was ist mit solchen Erklärungen gewonnen, die dem Bedürfnis
entspringen, dem Monströsen rational beizukommen? Die Auf-
lösungsversuche [1] und [4] schieben die Grenze offensichtlich nur
hinaus und versagen dann. Daß eine Allegorisierung [5] das An-
stößige nur eskamotiert, indem es auf eine Ebene springt, wo alles
aufgeht, ist leicht durchschaubar. Die mechanistischen Ansätze
nennen uns nicht die Instanz, die an solchen Fehlbeobachtungen
(im Sinne von FREUDS „Fehlleistungen") schuld ist [2], die Ver-
knüpfung der Teile [3] steuert, oder sie vermögen nicht die fes-
selnde Wirkung zu erklären, welche die beharrliche Wiederholung
dieser Gestalten zu gewissen Zeiten verursachte. Aber wir wollen
getreu unserer Beschränkung auf ikonographische Fragen nicht
psychologisieren, sondern nur für unsere Belange festhalten: Die
formal so ähnlichen zusammengesetzten Wesen haben im Bewußt-
sein der Zeit verschiedenen Stellenwert (Bild einer Vision, Zeichen
der Versündigung, didaktisches Ziel, spielerische Kombinatorik),
was bei ihrer Deutung berücksichtigt werden will.

87 Nr. 99 hg. ROETHE, Leipzig 1887; vgl. die Anmerkungen dort.
88 Ältere Arbeiten wie Gustave LOISEL, Histoire des Ménageries de l'anti-
quité à nos jours, 3 Bände, Paris 1912 (Mittelalter: I, 140–182) sind über-
holt durch Karl HAUCK, Tiergärten im Pfalzbereich, in: Deutsche
Königspfalzen. Beiträge zu ihrer historischen und archäologischen Erfor-
schung, (Veröff. d. Max-Planck-Instituts für Geschichte 11), I, Göttingen
1963, S. 30–74.
Im ›Ruodlieb‹, einem mittellateinischen Roman aus der Mitte des elften
Jahrhunderts, beweist ein König seine *Stärke, Güte* und *Freigebigkeit*
durch Geschenke von exotischen Tieren, worunter: Kamele, Leoparden,
Löwen, ein Paar Tanzbären, ein Luchs, Affen, Papageien (Ruodlieb, übers.
von Fritz Peter KNAPP, Reclams UB 9846, Stuttgart 1977; V, 81 ff.).

3.13. Etcetera

Man kann diesen Katalog möglicher Anlässe von Tierdarstellungen und ihrer Hintergründe noch weiter fortsetzen. Es wäre von den fürstlichen Menagerien zu sprechen, wo aus fernen Ländern stammende Tiere auf Geheiß des Herrschers als „Herrschaftszeichen" vorgeführt wurden[88]; von den Kosetieren (engl. pets) der Geistlichen[89] sowie der verzärtelten Damen – eine literarische Spielform davon begegnet uns in dem wunderbaren Schoßhündchen der Isolde[90]; aber auch von der medizinischen Verwendung der Tiere, die etwa bei HILDEGARD VON BINGEN (1098–1179) hervorsticht; das Tier in der alchimistischen Symbolik müßte man erwähnen; einen ganz anderen Wert wiederum haben heraldisch verwendete Tiere[91]; außerdem wäre auf die wirklichen Tiere sowie die Tiervergleiche und -metaphern hinzuweisen, die im höfischen Roman und im Heldenepos und im Minnesang eine besondere Funktion haben[92] – dazu müßte man die Tiere erwähnen, die in den ebenfalls literarisch gestalteten Träumen vorkommen (Kriemhilds Falkentraum; die Träume des Kaisers Karl im ›Rolandslied‹[93] oder den Ebertraum Marjodocs im ›Tristan‹; DANTES Tiertraum inf I, 31–60); nicht zu vergessen sind die Tiere in Sprichwörtern und sprichwörtlichen Redensarten[94].

89 DEBIDOUR zitiert (S. 179) das Schreiben eines päpstlichen Legaten, der 1245 den Kanonikern von Notre-Dame in Paris einschärft, sie sollten aufhören, in ihrem Konvent *schädliche, unnütze oder belustigende Tiere wie Bären, Hirsche, Raben, Affen und andere* zu halten.
90 Vgl. Louise GNÄDINGER.
91 Georg SCHEIBELREITER, Tiernamen und Wappenwesen, Wien 1976.
92 Vgl. Gertraud J. LEWIS.
93 Karl Josef STEINMEYER, Untersuchungen zur allegorischen Bedeutung der Träume im altfranzösischen Rolandslied, München 1963.
94 Fr. BRINKMANN, Die Metaphern. Studien über den Geist der modernen Sprachen, 1. Band [mehr nicht erschienen]: Die Thierbilder der Sprachen, Bonn 1878 [nur Haustiere]; Karl F. W. WANDER, Deutsches Sprichwörter-Lexikon [1867–80], 5 Bände, Nachdruck: Darmstadt 1977; Samuel SINGER, Sprichwörter des Mittelalters, 3 Bände, Bern 1944–1947; Hans WALTHER, Proverbia.

4. Die Wirklichkeit der Tiere

*Toutes les bêtes sont
des hommes plus ou moins
travesties.*

GRANDVILLE

Nach der Erstellung dieses Verzeichnisses drängen sich folgende Fragen auf: Wie ist ein solches Durcheinander zu verstehen? Wie haben mittelalterliche Betrachter die Wirklichkeit dieser Tiere je eingeschätzt? Und was folgt daraus für die Betrachtung der Skulpturen eines romanischen Kreuzgangs? Wir müssen dazu auf den ,Zeitgeist' zurückgreifen, der diese Gestalten hervorgebracht hat, den wir aus Quellen erschließen und aus dem heraus umgekehrt diese Quellen überhaupt erst richtig verständlich werden. Wir suchen nach den Denkformen (engl. mental habits), die all diesen Ausprägungen zugrunde liegen.

4.1. Zonen des Bewußtseins

Man kann die behandelten Tiertypen nicht systematisch wie in einem Pflanzenbestimmungsbuch klassifizieren, denn teils sind sie voneinander verschieden, teils sind sie miteinander verwandt, dies aber aufgrund verschiedener „Familienähnlichkeiten". Wir müssen annehmen, daß dieselben Betrachter (wir nehmen an die Schicht der Kleriker und gebildeten Laien) sowohl in den Jagdtraktaten über das Verhalten des Wilds genau Bescheid bekamen, sich an den drolligen und boshaften Erzählungen des Reinhart Fuchs belustigten, sich durch die Schilderung von Meeresungeheuern

Schauer über den Rücken jagen ließen, als auch den geistlichen Auslegungen des Enhydros als Symbol des Erlösers andächtig lauschten, ohne daß sie ein solches Durcheinander je gestört hätte. So wunderlich ist diese Fähigkeit, auf verschiedenen Ebenen zu denken, auch gar nicht. Wir können heute an einem einzigen Tag beim Metzger ein Schweinskotelett einkaufen, mit dem Goldhamster im ‚Jaguar' zum Tierarzt fahren, dann im Garten Schneckenvertilgungskörner streuen, uns über den Klippschliefer belehren lassen, den Kindern eine Geschichte von Donald Duck vorlesen und den Nachbarn einen dummen Esel schimpfen.

Man kann sich auch über die seltsame Klassifikation einer mittelalterlichen Enzyklopädie wundern[95]. Aber ist unsere alltagssprachliche Einteilung in Schoßtiere, Haustiere, Wild, Ungeziefer, Fabeltiere usw. über jeden Zweifel erhaben? Und ist ein Tier wie der Schwalbenschwanz nicht wirklich als Ei, als Raupe, als Puppe und als Schmetterling ein anderes Tier? Ist ein Kaninchen nicht dasselbe wie ein Hase? Jede Einteilung der Welt hat etwas Willkürliches, beruht auf einer Reihe von traditionellen Voraussetzungen durch den geschichtlich bedingten Menschen[96], die sich für sein jeweiliges Zurechtfinden bewähren. Nach der Verwunderung über eine andere Weltansicht müßte die Frage gestellt werden, welche Ökonomie ihr einwohne. Wie wir nicht beim Traiteur eine Donald-Duck-Ente kaufen können, im Zoo keine dummen Esel ausgestellt sind, der Tierarzt keinen ‚Jaguar' kuriert, genauso waren auch gewisse Bewußtseinszonen im Mittelalter miteinander unverträglich. Nur waren es andere.

Gemeinsam anzusetzen ist allerding eine alle Unterschiede der Mentalität übergreifende, grundsätzliche Ansicht. Tiefer als alle

95 Michael FOUCAULT, Die Ordnung der Dinge, Frankfurt 1971, zitiert S. 17 „eine gewisse chinesische Enzyklopädie, in der es heißt, daß die Tiere sich wie folgt gruppieren: a) Tiere, die dem Kaiser gehören, b) einbalsamierte Tiere, c) gezähmte, d) Milchschweine, e) Sirenen, f) Fabeltiere, g) herrenlose Hunde . . ."
96 Peter L. BERGER/Thomas LUCKMANN, Die gesellschaftliche Konstruktion der Wirklichkeit, Frankfurt/M. ⁵1977.

historisch bedingte Verschiedenheit ist das auch uns berührende und mit jenen Menschen verbindende zwiespältige Verhältnis des Menschen zum Tier: Er ist ihm unendlich überlegen kraft seiner Sprachfähigkeit und Vernunft – aber auch unterlegen, insofern das Tier geborgen ist in seiner Instinktsicherheit (von der schon der Prophet etwas gemerkt hat, Jer 8, 7), insofern es sich selbst genügt, weil es keine ihm aufgegebenen oder selbstgesetzten Ansprüche hat, welche mit dem Erreichten auseinanderklaffen können. Das Tier beschämt den Menschen, weil es nie fehlt – anderseits erweist es dadurch gerade den Wert der menschlichen Willensfreiheit, weil es nie fehlen kann. Theologisch ausgedrückt: Das Tier ist nicht capax Dei und steht deshalb unter dem Menschen; es hat eine solche Fähigkeit zur Gotteserkenntnis aber auch nicht schuldhaft verloren und steht deshalb über dem Menschen.

4.2. Realität oder Fiktion?

Welche Tiere erachtete ein zeitgenössischer Betrachter für wirklich? Das kann nach dem Gesagten so nicht beantwortet werden. Wir müssen seinen Bildungsstand in Rechnung stellen, den Ort im Kosmos, an den das entsprechende Tier gestellt ist, sowie die aus dem Kontext der Darstellung hervorgehende Gebrauchsfunktion u. a. m.

Die Fiktionalität der Tiere in Fabeln und Allegorien ist durch die Unvereinbarkeit ihres Verhaltens und Aussehens mit unserer Alltagserfahrung sowie durch das plötzliche Auflösen dieser Spannung im fabula docet bzw. im abstrakten Gedankengehalt der Allegorie hinlänglich einsehbar. Umgekehrt ist an der Realität der Tiere in einem Jagdtraktat selbstverständlich festzuhalten; auch ist Jesus nicht auf einer allegorischen Bedeutung nach Jerusalem geritten. Weniger trivial sind die Fälle der Monstren und der Physiologustiere.

Erinnern wir uns an das doppelstöckige Schema der mittelalter-

lichen Dingbedeutung (Kap. 2.2). Für die Frage nach dem Realitätsgehalt ist die Unterscheidung der Stockwerke wichtig. Die eigentlichen Zeichen – und dazu gehört auch die literarische Allegorie – erschöpfen sich ganz in ihrer Aufgabe zu bedeuten. Der Zeichenträger braucht hier nicht etwas aus der natürlichen Welt Stammendes zu sein; nötig ist nur, daß er die Zeichenfunktion ausführt. (Ein Ehemann braucht nicht an die Realität von Heinzelmännchen zu glauben, um die Pointe des Satzes seiner Gattin vor dem Spültrog zu verstehen: ‚Die Heinzelmännchen werden es nicht abwaschen‘). Wenn in der Bibel vom *Auge Gottes* die Rede ist, so hat es keinen Sinn, nach dessen Farbe zu fragen, oder wie lang die Wimpern seien, sondern man soll dafür geradewegs ‚Allwissenheit Gottes‘ einsetzen. – Die übertragenen Zeichen dagegen bestehen in erster Linie einmal als Dinge; darüber hinaus bedeuten sie dann noch andere Wahrheiten. Die patristische und mittelalterliche Hermeneutik wurde nicht müde zu betonen, daß die erzählten biblischen Begebenheiten und die dort vorkommenden Dinge (auf der Ebene des sensus historicus) n i c h t bloß poetische Einkleidungen der christlichen Lehre seien[97]. Bei der typologischen Auslegung (vgl. Kap. 2.1 [b]) ist dies leicht einzusehen: Wenn die Opferung Isaaks den Opfertod Christi ‚bedeutet‘ (Isaak die unverletzte Gottnatur; der Widder die leidende Menschnatur), so wird das alttestamentliche Geschehen als Realprophetie künftiger Ereignisse hingestellt; seiner geschichtlichen Wahrhaftigkeit wird dadurch nichts genommen, im Gegenteil: Es hebt sich dadurch erst recht als bedeutsam aus dem Strom der Ereignisse ab. – Bei der Auslegung von Dingen [a] hingegen muß abgeklärt werden, ob ein rhetorischer Tropus oder ein echtes Dingzeichen vorliege (Pfeile A/C im Schema S. 43). Wie aber ist dies abzuklären, wenn nicht nach Maßgabe des Weltbilds des Auslegers? In wessen Kosmos eben geflügelte Löwen mit Vogelköpfen Platz haben, der wird den Greif als wirkliches Wesen auffassen und als Dingzeichen nehmen, wenn er ihm einen christologischen oder moralischen Sinn abgewinnen will. Mit

97 H. DE LUBAC I, 383 ff., 425 ff., 515 ff.

wessen Weltmodell sich ein solches Wesen nicht verträgt, der wird es als fabelhaft abtun, und wenn er dem Text, in dem es vorkommt, eine nicht bloß unterhaltende Qualität beimessen will, muß er es als poetische Einkleidung fassen. Dabei gelangt er nie in jene Sphäre der *res tantum*, zu der die Dingzeichen vermitteln. Ob ein Tier also als wirklich aufgefaßt wurde, oder ob ihm bloß argumentative Wahrheit zukam, hängt davon ab, ob es als Dingzeichen oder rhetorischer Tropus genommen wurde, und dies wiederum hängt ab vom Weltbild des Exegeten – wir drehen uns im Kreise.

Die Sache verunklärt sich noch dadurch, daß die Autoren jener Zeit die Bereiche selbst miteinander vermengten. Sie zweifelten da und dort an der Realität fabulöser Wesen und legten sie dann doch munter als Dingzeichen aus! So erwähnt ORIGENES (de principiis IV, iii, 2) die Tiere *Tragelaph* und *Greif* (Deut 14, 5), welche den Juden zu opfern geboten bzw. zu essen verboten sind, die es aber seiner Ansicht nach nicht gibt, um zu zeigen, daß das Gesetz – solange es nicht ausgelegt wird – Unmögliches befiehlt. AMBROSIUS äußert sich folgendermaßen über die Sirenen: *Die Geschichte wird mit dichterischen Märchen (figmentis poeticis) ausgemalt, indem von Mädchen erzählt wird, die am klippenreichen Meeresufer gewohnt hätten* (expos Evg sec Luc IV, 3 = PL 15, 1613) und deutet sie dann in der gewohnten Weise. Wie verträgt sich ein Nebeneinander von Kritik an der empirischen Beobachtung und Tradition der geistigen Deutung, wo doch festgehalten wird, daß für die christliche Allegorese die Faktizität des Zeichens konstitutiv sei?

Häufig versuchen die Autoren Einwände gegen allzu phantastisch Erscheinendes zu beschwichtigen und verraten dadurch, daß ihr Weltbild diesbezüglich in der Schwebe ist. AUGUSTINUS kommt bei der Auslegung vom Psalm 101, 7–8 auf den Pelikan zu sprechen, von dem der ›Physiologus‹ (Kap. 4) sagt, daß er seine Jungen, nachdem er sie zuvor getötet, mit dem eigenen Herzblut wieder auferweckt. Er bemerkt:

Wir wollen nicht verschweigen, was man von jenem Vogel, dem Pelikan, hört oder liest, weder blindlings bejahend noch

verschweigend, wovon diejenigen, welche es aufzeichneten,
wollten, daß man es lese und berichte. So hört denn; wenn es
wahr ist, dann kommt es (uns) zustatten, wenn es falsch ist,
verpflichtet es (uns) zu nichts . . .
Vielleicht ist es wahr, vielleicht falsch. Vorausgesetzt, daß es
wahr ist, dann seht, auf welche Weise es mit jenem überein-
stimmt (congruat), der uns mit seinem Blut zum Leben er-
weckt hat (PL 37, 1299)[98].

Ehrfurcht vor der Tradition, Skepsis und die Bemühung um exe-
getisch sauberes Vorgehen verflechten sich hier. Leichter macht es
sich dann KONRAD VON MEGENBERG, der von Arion und dem
Delphin berichtet und sich dann mit den Worten drückt:

Nu sprechent manig zuo mir, daz diu wunder lugen sein. und
hoerent doch von türsen (Riesen) *und von recken die groesten*
lugen, die ich ie gehôrt. und dâ von, daz si der wunder nicht
gesehen habent, sô geglaubent si ihr niht. waz wil ich der? ich
schreib daz ich weiz und dem ich wil und dem der es wil
(›Buch der Natur‹, hg. PFEIFFER, 236, 22 ff.).

Anders zu beurteilen sind die in Vorworten untergebrachten Be-
merkungen, der Autor berichte jetzt Unglaubwürdiges und stelle es
seinem Leser anheim, dies zu glauben oder nicht (›de monstris‹
§ 1 = hg. HAUPT, S. 221 f.); dies ist wohl eine rhetorische Finte, die
das Publikum neugierig machen soll. Solche Belege sind aus ihrer
Verankerung im Argumentationszusammenhang nicht herauslös-
bar. Es kommt vor, daß derselbe Autor dasselbe Tier je nach dem
Bezugsrahmen einmal so, ein anderes Mal so auffaßt. N. HENKEL
(S. 145) führt ein Beispiel vor: JAKOB VON VITRY (1180–1254),
der für seine Predigtexempel berühmt ist, in welchen selbstver-
ständlich auch Bestiar-Tiere verwendet werden, bemerkt in der
Rolle als Geschichtsschreiber, er überlasse es dem Leser zu beurtei-
len, ob der Bericht vom indischen Vogel Charadrius – welcher die
Krankheit aus dem Munde Sterbender in sich trinkt und damit zur

98 Die Stelle wird diskutiert bei HENKEL 140 f. und GRUBMÜLLER [1978]
169.

Sonne fliegend sie verbrennt – glaubwürdig sei. Auch zwingt er niemanden, Sirenen und Kentauren für möglich zu halten: *Wenn dies allenfalls jemandem unglaublich erscheint – wir zwingen niemanden, es zu glauben.* Schließlich spricht aus den Zweifeln eines ALBERTUS MAGNUS an Greif (de animalibus XXIII, § 112), Harpye (XXIII, § 19) und der Amphisbena (XXV, ii, § 14) der Geist einer neuen Epoche, wenn die Begründung ist, daß es natürlicherweise keine zweiköpfigen Lebewesen gebe oder daß man so etwas noch nie gesehen habe (*sed haec inexperta sunt et fabulosa videntur*)[99].

Neben solchen Zeugnissen, welche zeigen, wie langsam und vielschichtig sich die Ablösung von Weltbildern vollzieht, gibt es aber auch handfeste Hinweise darauf, daß die einfacheren Gemüter der Zeit an die Existenz von ‚Fabeltieren‘ geglaubt haben. Dies ist wohl anzunehmen, wenn Sirenen, Satyrn, Kentaur und Greif mitten unter den Tieren des Paradieses dargestellt sind[100], oder von Adam benannt werden[101], in die Arche eingeschifft werden oder als Illustration von Psalm 148,7 dienen: Die ganze Schöpfung lobt Gott[102].

99 Vgl. Anm. 52.
100 Adam und Eva, darunter in sechs Reihen die Tiere des Paradieses, inklusive Sirenen, Satyrn, ein Zentaur, ein Greif: Rückseite des Areobindus-Diptychons (A. GOLDSCHMIDT, Die Elfenbeinskulpturen aus der Zeit der karoling. u. sächs. Kaiser, I, Berlin 1914, Abb. 158); ferner das Sechstagewerk auf dem Wandteppich von Gerona, FILLITZ (wie Anm. 54), Abb. 371; HERRAD, hg. WALTER, Tafel IV b.
101 Ich bedanke mich für die Postkartengrüße aus den Klöstern Dochiariou (Athos) und Meteora: Unter den benannten Tieren befindet sich eine geflügelte Schlange mit Vogelfüßen und undefinierbarem Kopf.
102 Kloster Dochiariou (Athos): HUBER (wie Anm. 11, Ab. 187–188; Canterbury Psalter, ed. M. R. James, London 1935, fol. 173: Illustration von Ps 97,7 *moveatur mare et plenitudo eius, orbis terrarum et qui habitant in eo* – im Meer ein Mann, der eine Wasserschlange reitet und eine Frau, die in einen Reptilienunterleib ausläuft.

4.3. Symbol oder Drolerie?

Durchgängig stellen sich die Erforscher der romanischen Bilder-
welt die Frage, ob die Plastik überhaupt ‚etwas bedeutet' oder ob es
sich dabei nicht um „sorglose Spiele eines phantastischen Hu-
mors"[103] handle. Die Frage läßt sich nach unseren Erkenntnissen
nicht mehr so eindimensional stellen, vielmehr erfordert jeder
Fall ein Urteil[104].

4.3.1. Argumente aus der künstlerischen Praxis

Gegen eine tiefere Bedeutung spricht in vielen Fällen der stilisti-
sche Befund (vgl. oben Kap. 1.2.1). Einer der Gründe für den
Erfolg der Tiermotivik ist, daß man damit jede Fläche bequem
füllen kann. Besonders mit sich windenden Reptilien und zusam-
mengesetzten Formen läßt sich dem Stilideal der maximalen Rand-
füllung auch auf schmalen Gesimsen und Kämpfern, in dreieckigen
oder rautenförmigen Zwickeln oder in ovalen Medaillons gut
nachkommen. Schwänze und das gegenseitige Sichauffressen bil-
den willkommene Mittel zur Verkettung und Verwicklung[105].
Bevorzugte Symmetrieachsen können durch Konfrontationen Kopf
gegen Kopf bequem erzeugt werden, man darf dann allerdings

103 Georg DEHIO, Geschichte der deutschen Kunst, I, 176; zitiert bei
SCHADE, S. 11.
104 Beachtlich das Urteil schon Adolph GOLDSCHMIDTS, S. 25: „Hinter
jeder figürlichen, nicht rein historischen Kirchensculptur des 12. Jh. einen
Psalmvers oder eine Bibelstelle zu suchen, wäre grundverkehrt, unrichtig
aber auch zu glauben, daß all diese phantastischen Kämpfe, dieses Ran-
kenwerk mit Thieren und Menschen den Geistlichen jener Zeit ein bloßes
nichtssagendes Ornament waren."
105 Beispiele etwa: DEBIDOUR Abb. 157. 192 u. ö.; „On a trop voulu dis-
cerner des symboles dans ces ensembles tumultueux. [. . .] Les animaux
ont à servir les lois décoratives d'affrontements ou d'enchevêtrement,
c'est pour cela qu'ils se battent" (S. 160/163).

nicht von ‚kämpfenden‘ Tieren sprechen (Debidour, Abb. 91 sagt vorsichtig „Quadrupèdes affrontés"). Eine formal-mechanistische Erklärung für das Zusammenwachsen zweier Tiere am Kopf kennen wir bereits. – Letzten Endes „muß man sich stets vor Augen halten, daß der Künstler für die ungeheure Fülle der Kapitelle eines Kreuzgangs alle ihm zur Verfügung stehenden Motive verwenden mußte" (I. WEGNER, S. 38).

4.3.2. *Argumente aus dem mittelalterlichen Bewußtsein*

[1] BERNHARDS VON CLAIRVAUX Schmähschrift gegen die Bauornamente

Jeder zünftige Kunsthistoriker zitiert in diesem Zusammenhang das Kapitel aus Bernhards ›Apologie‹:

Die Kirche erstrahlt in ihren Wänden – und läßt es fehlen an den Armen; ihre Steine faßt sie in Gold – und ihre Kinder läßt sie nackt. Mit den Spenden der Bedürftigen erfreut man die Augen der Reichen. Die Neugierigen kommen, um ergötzt, und nicht die Elenden kommen, um unterstützt zu werden. Warum achten wir nicht wenigstens die Heiligenbilder, mit denen der Fußboden, mit Füßen getreten, übersät ist? Oft speit man einem Engel ins Gesicht, oft werden die Antlitze der Heiligen von den Tritten der Vorübergehenden malträtiert. Wenn schon diese Heiligenbilder nicht verschont werden, warum spart man dabei nicht mit den Farben? Warum schmückt man, was sowieso beschmutzt wird? Warum bemalt man, was notwendigerweise getreten wird? Was nützen dort schöne Formen, wo sie vom Staub bedeckt werden? Endlich: was soll dies bei Armen, Mönchen, geistlichen Männern? ... „Herr, du hast lieb den Schmuck deines Hauses und den Ort, wo deine Herrlichkeit wohnt" (Ps 25,8). Ich pflichte dem bei: Wir sollen auch dies in der Kirche dulden. Denn wenn es auch den

Eitlen und Habsüchtigen schädlich ist, so doch nicht den Ein-
fältigen und Gläubigen.
Sodann in den Klöstern, bei den lesenden Brüdern, was hat
dort jene lächerliche Mißgestalt, jene auffallende häßliche
Schönheit und schöne Häßlichkeit zu schaffen? (Quid facit illa
ridicula monstruositas, mira quaedam deformis formositas ac
formosa deformitas?) Was tun die unflätigen Affen, die
wilden Löwen, die widernatürlichen Zentauren, Halbmen-
schen, gefleckten Tiger, die kämpfenden Krieger, die ins Horn
stoßenden Jäger? Da sieht man unter einem Kopf viele Leiber
und wieder auf einem Rumpf viele Köpfe. Man sieht an einem
Vierfüßler den Schwanz einer Schlange, dort an einem Fisch
den Kopf eines Säugetiers. Hier ein Vieh, vorne Pferd und
hinten eine halbe Ziege nachziehend, dort ein gehörntes Tier,
hinten aber ein Pferd. Eine so große und seltsame Mannigfal-
tigkeit der verschiedenen Formen tritt da zutage, daß man lie-
ber im Marmor statt im Buch liest, lieber den ganzen Tag
damit zubringt, jedes einzelne Ding zu bewundern als das
Gesetz Gottes zu beachten. Bei Gott! Wenn ihr euch dieser
Albernheiten nicht schämt, warum reuen euch nicht wenig-
stens die Kosten? (›Apologia ad Guillelmum‹ XII, 28/29 =
PL 182, 914–916).

Bernhards Invektive gegen die Bauplastik hat eine Stoßrichtung,
die sich nicht als Argument in unserem Zusammenhang verwenden
läßt. Sie ist im Spannungsfeld des damals schwelenden Streits um
die luxuriöse Ausstattung von Kirchen zu sehen, welchen Bernhard,
Abt SUGER VON SAINT DENIS und die Cluniazenser mit Abt PETRUS
VENERABILIS an ihrer Spitze austrugen[106]. Dabei laufen die Fron-
ten je nach den eingesetzten Argumenten verschieden zwischen den
Parteien durch. Suger und Cluny vertreten den maximalen Auf-
wand im Kult, während Bernhard für einen äußerlich kargen, dafür
verinnerlichten Gottesdienst plädiert. Er benutzt zur Darstellung
seines Standpunkts die Rhetorik der Satire, während Suger die

106 Eingehender bei MICHEL (wie Anm. 5), §§ 201–232.

Symboltheorie des vermeintlichen Schutzpatrons seiner Abtei, des
DIONYSIUS AREOPAGITA zu einer regelrechten Gebrauchsanleitung
zum geistigen Verständnis der Kunst ummünzt und die Cluniazen-
ser schlichtweg die größte Abteikirche der Christenheit bauen.
Dabei halten sie an einer ästhetischen Ansicht fest, die den Bau-
schmuck als etwas der Architektur zusätzlich Aufgesetztes auffaßt
(*decor, ornatus*); Bernhard und Suger gehören demgegenüber zur
Avantgarde, welche das neue Stilideal vertritt, demnach der Bau
selbst durch seine Proportionen (*compositio, ordinatio*) schön ist.
Von allegorischer Deutung ist hier nie die Rede. Dagegen braucht
man nur eine einzige Predigt Bernhards zu lesen, beispielsweise die
über den 90. Psalm[107], um ihn sehr beredt Natter, Basilisk und
Drachen auslegen zu hören.

[2] Zuweisung der Bilder mittels Inschriften

Nicht selten sind die dargestellten Tiere mit ihren Bezeichnungen
in sogenannten Tituli bezeichnet[108]. Diese weisen ihre Träger als
die uns von den literarischen Quellen her bekannten Wesen aus.
Man darf wohl annehmen, daß diese Texte in lapidarer Abkürzung
die zugehörigen Bedeutungen in Erinnerung rufen wollen. Doch
wem außer Klerikern in einer Zeit des Analphabetismus?

[3] Das Bild als Buch der Analphabeten

Im Streit um den Ikonoklasmus hat sich bei der bilderfreundli-
chen Partei folgendes Argument herausgebildet, das aus der Stel-

107 Die Schriften des Honigfließenden Lehrers Bernhard von Clairvaux,
nach der Übertragung von Agnes WOLTERS, hg. E. FRIEDRICH, (6 Bde.),
Wittlich o. J. [1934–1938], Bd. 2, 124–129 (Qui habitat, sermo 13).
108 Beispiele: DEBIDOUR Abb. 3 (Moissac). 46–48. 263–265 (Souvigny).
270f. (Alne) = VON BLANKENBURG, Abb. 33f. HENKEL (S. 104–110)
bringt längere Inschriften aus einer Kirche in Jugoslawien. – Vgl. die Tituli
der Tiere an der Ostwand im Großmünsterkreuzgang (I,K,L,M).

lungnahme GREGORS DES GROSSEN gegen einen bilderstürmenden Bischof ersichtlich ist:

> *Dazu werden in den Kirchen Gemälde verwendet, daß die des Lesens Unkundigen wenigstens durch den Anblick der Wände lesen, was sie in Büchern nicht zu lesen vermögen. Deine Brüderlichkeit hätte dieselben belassen, wohl aber das Volk von der Anbetung derselben abhalten sollen, damit einerseits die des Lesens Unkundigen Gelegenheit haben, sich die Kenntnis der heiligen Geschichte zu erwerben, anderseits aber das Volk nicht durch Bilderanbetung sündige* (epist IX, 105 = PL 77, 1027 C).

Wie der Bischof untätig bleibt, ermahnt ihn Gregor erneut und führt aus:

> *Etwas anderes ist es, Gemälde anzubeten, etwas anderes, aus dem Gemälde den Gegenstand der Anbetung kennenzulernen. Denn was die Schrift denen bietet, die lesen können, das bietet ein Gemälde den Gläubigen, die nicht lesen können. Dasselbe stellt auch den des Lesens Unkundigen ein nachahmungswürdiges Beispiel vor Augen und lehrt so ohne Buchstaben lesen* (epist XI, 13 = PL 77, 1128 C).

Losgelöst von der geschichtlichen Situation des Bilderstreits waren diese Worte im Hochmittelalter sowohl eine durch die Autorität des heiligen Papstes verbürgte Rechtfertigung des Bilderschmucks[109] als auch eine Anleitung zum rechten Verständnis der Kunst. *Bilder sind eine Art Schrift für Analphabeten*, so verdichtet das WALAHFRID STRABO († 849) zur Schlagzeile[110]. HONORIUS rechtfertigt den Bilderschmuck ebenfalls als *Literatur für Ungebildete* (›Gemma animae‹ I, 132 = PL 172, 586). Der Gemeinplatz verbindet sich mit der uns mittlerweile bekannten Metapher vom Buch der Welt. BERTHOLD VON REGENSBURG (Franziskaner, um 1210–1272) schreibt:

109 Als solche findet sich die Passage auf einem Blatt des Albanipsalters (GOLDSCHMIDT, S. 36).
110 PL 114,929 zitiert nebst weiteren Stellen bei Marie-Madeleine DAVY, S. 116 f.

Uns (Pfaffen) *hât unser herre gar vil buoch gegeben und sunderlichen zwei grôziu buoch: einez von der alten ê* (Gesetz, Testament) *und einez von der niuwen ê. Und ir leien habt ouch zwei grôziu buoch, den himel und die erde, dar in ir gar vil guoter dinge und nützer dinge lernen und lesen sult. Sô lange ir niht lesen künnet an unseren buochen, so möhtet ir gar vil nützer lernen an dem himel* (hg. Pfeiffer/Strobl II, 24).

Mit geringfügiger Abwandlung ergibt sich daraus die Erklärung der Bilderbibel, vgl. den Sankt Georgener Prediger (zu Ps 86,6):

Ain ander schrift hat uns ovch unser herre gegeben, daz ist der laýgen (Laien) *schrift: won der lúte ist vil die der schrift nit kunnent, die an den buochen ist geschriben, und dar umb hât Got in ain ander schrift geben, da si an lernent wie si nach dem hymelriche sont werben* (streben sollen). *dú schrift ist daz gemälde in der kirchen* . . . (hg. K. Rieder, [DTM 10], S. 248).

Die hier aufgeführten Zeugnisse zeigen uns, daß die Bildwerke im Rahmen der Glaubenssorge der geistlichen Hirten eine genaue Aufgabe hatten. Es stellt sich sogleich die Frage, wie denn die ungebildeten Gläubigen zu den geistlichen Deutungen gelangen konnten, wo wir doch betont haben, man könne sie den Bildern nicht ablesen, ohne schon darum zu wissen.

[4] Zeitgenössische Predigten als Vermittler

Die Lücke, die zwischen den uns bekannten Texten und den bildlichen Darstellungen besteht, ist offensichtlich aufzufüllen durch die volkstümliche Predigt. Die Predigten, die mit Hilfe dieser Kompendien verfertigt wurden, waren allerdings gleichsam Wegwerfartikel und kamen daher nur selten zu Pergament, und wenn, dann wie alles Geschriebene auf Lateinisch, als Muster oder Konzepte. So empfiehlt Honorius in seinem Predigtsteller, das Tier Enyhdros (*enidrus*) sinnvollerweise für die Würzung einer Predigt zu Ostersamstag (PL 172, 938 B); seine ebenso passende Anwendung der Sirene kennen wir bereits. – Aus späterer Zeit sind uns dann auch

volkssprachige Predigten erhalten. Ein Blick ins Register der von E. Schönbach herausgegebenen Bände fördert eine Fülle von Tierauslegungen zutage. Ein Beispiel:

> *der tot der sünde machet den menschen orelos, daz er nit hören wil gotes wort und tuot als der aspys: swenne die vornimet daz si der goukelere wil uz irme gemache ziehen, so vüeget si ein ore zu der erden und stekket den zagel* (Schwanz) *in daz andere ore. also tuon die bösen lüte: swenne si der predigere wil zihen mit dem gotes worte von iren sünden, so vüegen sie ein ore zu der erden, daz ist zu canke und andern süntlichen worten, und stekken den zagel in daz andere ore, daz ist sie volgen der unküschheit und allen süntlichen dingen und trösten sich selben mit der lesten zit . . .[111].*

Wenn man dieses Zwischenglied der volkstümlichen Predigt annimmt, dann läßt sich die Funktion der Bilder als Mittel zur Vergegenwärtigung des in Predigt und Unterweisung Dargelegten verstehen.

[5] Allegorisieren als Modell der Weltansicht

Man muß sich vergegenwärtigen, daß in jenen Jahrhunderten der Geist der Betrachter geradezu imprägniert war von der allegorischen Auslegung. Zu Beginn des 14. Jahrhunderts gibt es bereits so viele allegorische Wörterbücher, daß der Verfasser einer solchen Sammlung in seiner Widmung an den König der Befürchtung Ausdruck gibt: *Die Menge an ,Distinctiones', die für Predigten zu Volk und Klerus verwendet werden, ist heutzutage so groß,*

111 Anton E. Schönbach (Hg.), Altdeutsche Predigten, I, Graz 1886, S. 33. Die Deutung ist aus Ps 57,5 entwickelt; Augustinus bringt sie in seinen ›Enarrationes in Psalmos‹ PL 36,679 f.; sie ist auch Bernhard von Clairvaux geläufig (Qui habitat sermo 13,3). Bilder des Aspis in dieser Stellung, der von einem Prediger in beschwörender Geste zum Hören gebracht wird: White 174; McCulloch Tafel I/5; L. Wehrhahn-Stauch, Artikel „Aspis" in: LCI.

daß sie Eurer königlichen Majestät zu Recht wertlos scheinen mögen[112].

Das Modell beschränkte sich offenbar nicht nur aufs Literarische, sondern bot sich in allen Lebensgebieten an, ja drängte sich auf, wo sich ein Faktum nicht ins Raster des spontanen Vorverständnisses einfügen wollte. Allgemeiner noch ist auszugehen von einer Mentalität, der jedes Ding gleichsam transparent wurde auf die durch es hindurchscheinenden ewigen Dinge. Die Welt nicht angaffen, sondern darin die Spur des Schöpfers lesen ist die Devise HUGOS (oben Kap. 2.5). Von GREGOR VON NAZIANZ, einem griechischen Kirchenvater des dritten Jahrhunderts, wird ehrfurchtsvoll berichtet:

> *Er hatte die Gewohnheit, daß er, was er auch immer sah, zur Belehrung des Geistes auszulegen trachtete, nicht nur in den heiligen Schriften, sondern sozusagen bei allem, was ihm vor Augen kam* (GUIBERT VON NOGENT, ›liber quo ordine sermo fieri debeat‹ PL 156, 29 D).

Dieser ‚perspektivische' Blick erhellt auch aus einer Anekdote über ANSELM VON CANTERBURY, die von seinem Biographen EADMER berichtet wird:

> *Als Anselm nach seinem Gehöft Heyse eilte, hetzten die Knaben seiner Umgebung die Hunde auf einen Hasen, der ihnen über den Weg lief, und verfolgten ihn, bis er sich zwischen die Füße des Pferdes flüchtete, auf dem der Vater ritt. Wie er merkte, daß das arme Tier unter ihm eine Zuflucht gesucht hatte, hielt er sein Pferd an, um dem Verfolgten nicht den Schutz zu verweigern. Die Hunde umkreisten es und fletschten die Zähne, konnten es aber nicht unter dem Pferd hervortreiben und packen. Da wunderten wir uns. Wie Anselm aber sah, daß einige von den Reitern lachend ihrem Vergnügen über das gefangene Geschöpf die Zügel schießen ließen, brach er in Tränen aus und sprach: „Ihr lacht! Und dies unglückliche Tierchen zittert vor Angst, denn seine Feinde umringen es,*

112 Zitiert bei SCHWAB [1958], S. 159.

und es flieht zu uns und fleht um Schutz für sein Leben. Ganz so ist es mit der Seele des Menschen. Wenn sie den Körper verläßt, stehen schon erbarmungslos ihre Feinde da, die bösen Geister, die sie schon verfolgt haben auf den krummen Wegen der Laster, als sie noch im Körper weilte, und die jetzt bereit sind, sie zu rauben und in den ewigen Tod zu stürzen. Sie aber blickt furchterfüllt um sich und sucht mit unsäglichem Verlangen, ob sich ihr nicht eine schützende Hand entgegenstreckt. Die Dämonen aber lachen und freuen sich höchlich, wenn sie ohne Beistand bleibt[113]."

Erst wenn dem Phänomen dadurch, daß es im Zusammenhang der christlichen Grundanschauungen gesehen wird, ein Sinn abgewonnen werden kann, so daß es nicht mehr vereinzelt in seiner kruden Faktizität dasteht, erst dann ist das Gemüt jener Menschen beruhigt. Geradezu erschreckend wirkt auf uns diese Mentalität, wenn die Allegorese so naiv-konkretisierend gehandhabt wird wie in jenem Bericht, den Johan HUIZINGA mitteilt: „Eine arme Nonne, die Brennholz für die Küche herbeiträgt, meint, daß sie damit das Kreuz trägt; die bloße Vorstellung des Holztragens genügt, um die Handlung in den Lichtglanz der höchsten Liebestat zu tauchen[114]."

4.3.3 Alibi und befreiendes Gelächter

BERNHARD VON CLAIRVAUX hatte vielleicht etwas sehr Genaues im Visier, als er von der *ridicula monstruositas* der Bauornamente sprach (Text oben 4.3.2 [1]). Wenn wir jetzt noch andeutungsweise vom komischen Aspekt reden wollen, der diesen Bildwerken die Benennung ‚Drolerie' eingetragen hat, so begeben wir uns im-

113 EADMER, Vita Anselmi II, iii, 27 = PL 158, 92 A = Günther MÜLLER (Übers.) Das Leben des heiligen Anselm von Canterbury, München 1923, S. 104 f. Die Stelle ist zitiert von SCHMIDTKE [1968], S. 142.
114 HUIZINGA (wie Anm. 31), S. 268 f.

mer mehr weg vom Terrain der durch schriftliche Quellen gesicherten Aussagen.

Bei aller christlichen Feindlichkeit gegenüber dem Lachen gibt es doch den klösterlichen Humor. J. SUCHOMSKI hat die Quellen zusammengetragen, in denen die Kirchenväter und mittelalterliche Autoren die *weltliche Ausgelassenheit* verurteilen, indem sie sie mit Adjektiven wie *verderblich, schändlich* u. a. m. etikettieren; sie können sich dabei auf über ein Dutzend einschlägige Bibelstellen berufen, wo das Lachen als Torheit dargestellt wird. Daneben wird allerdings einer *geistigen Freude*, einer *wohltuenden Heiterkeit* als christlicher Form des Humors ein Platz eingeräumt. Er beruht auf der in der Heilsgewißheit gründenden Relativierung aller Unzulänglichkeit der Schöpfung wie der conditio humana[115].

Die Bildhauer haben einer so gearteten Fröhlichkeit gewiß Nahrung verschafft. Ein zusammengesetztes Scheusal hat ja abgesehen von seiner Monstruosität häufig auch seine lächerliche Kehrseite; man denke an HORAZ:

> *Wofern ein Maler einen Venuskopf*
> *auf einen Pferdhals setzte, schmückte drauf*
> *den Leib mit Gliedern von verschiednen Tieren*
> *und bunten Federn aus und ließe (um*
> *aus allen Elementen etwas anzubringen)*
> *das schöne Weib von oben – sich zuletzt*
> *in einen grausenhaften Fisch verlieren,*
> *. . . Freunde, würdet ihr*
> *bei diesem Anblick wohl das Lachen halten?*

(ep II,3 Vers 1 ff.; übersetzt von WIELAND)

Das Schillern zwischen der Realität der Einzelteile und der die Erwartung von Realität durchbrechenden Phantastik der Gesamterscheinung wirkt lächerlich: *risum teneatis, amici.* Allein die Tatsache, daß etwas Numinoses, Gefürchtetes bildlich dargestellt ist,

115 Vgl. besonders das erste Kapitel bei Joachim SUCHOMSKI, ‚Delectatio‘ und ‚Utilitas‘. Ein Beitrag zum Verständnis mittelalterlicher komischer Literatur, (Bibliotheca Germanica 18), Bern 1975.

bedeutet schon, daß man dessen habhaft wird. Zwar in effigie; doch man weiß um die Macht der Bilder: In solcher Objektivierung mag man über den Teufel lachen, den man überwunden weiß[116].

Man kann sich fragen, ob es – neben dem offiziellen Bewältigungsmechanismus der Allegorese – nicht einfach ein subversiver Trick sei, die phantastischen und dämonischen Tiere zur Dekoration zu erklären, indem man sie an den Rand „verdrängte"; übrigens buchstäblich an den Rand der Bücher (als sogenannte Marginalien)[117] und an die schmalen Zonen der Gesimse bei Bauten. So wäre man der Zensur entgangen, die keine Handhabe hat, gegen schlichte Drolerien vorzugehen, wenn auch dort das Irrationale, Nächtige, Aggressive, Laszive, Abstruse in den hellichten Tag des Bewußtseins hereinlugt. Bernhard hätte dann die subversive Sprengkraft dieser Fratzen erkannt und deshalb so vehement gegen sie gewettert, während andere diese Traumgestalten zuließen als Inseln der Freiheit, an denen der Anspruch des *Trauerns* und *Weinens* (vgl. Mt 5,5) ausnahmsweise aufgehoben ist – genauso wie die Narren in der ausgegrenzten Fasnachtszeit ihr Recht hatten. Das Verbot weltlicher Lächerlichkeit wurde da in der Art eines Festes[118] im abgesteckten Bezirk eines Spiel-Raums und somit in harmloser Weise durchbrochen.

116 ATHANASIUS, Vita Antonii (wie Anm. 49), Kap. 24: Der Teufel *erhielt wie ein Stück Vieh ein Halfter durch die Nüstern, wie ein Ausreißer wurde er gebunden mit einem Ring durch die Nase, und die Lippen wurden ihm durchbohrt mit einer Kette. Er wurde gebunden vom Herrn wie ein Sperling* (Job 40,24), *damit er von uns verspottet werde* (vgl. Lc 10,19).
117 Lilian RANDALL, Images on the Margin of Gothic Manuscripts, Berkeley 1966 (leider ohne irgendwelche Angaben über das Verhältnis der Randzeichnungen zu den Texten).
118 So: Peter VON MATT, Literaturwissenschaft und Psychoanalyse, Freiburg/Br. 1972, S. 28 ff. und Michail BACHTIN, Literatur und Karneval, München 1969, S. 32 ff. Über Esels- und Narrenfeste immer noch Karl Friedrich FLÖGEL, Geschichte des Grotesk-Komischen 1788, Nachdruck der Ausgabe 1862: Dortmund 1978, S. 223 ff.

5. Handwerkszeug des Ikonographen

Plus quia gramma valet
quam vana in imagine forma
HRABANUS MAURUS[119]

5.1. Grade der Unwissenheit

Immer noch haben wir kein Kriterium, mit dem wir entscheiden könnten, ob nun die romanischen Künstler im einzelnen Fall schmücken, erbauen oder ergötzen wollten. Aus der Häufigkeit des Vorkommens eines bestimmten Motivs läßt sich kein Beweis führen[120], und bei den qualitativen Urteilen stehen sich gegenüber Beweisgründe aus der Werkstatt der Steinmetzen, welche alle erreichbaren Musterbücher ausbeuteten, nicht zimperlich damit umsprangen und auch ihren Schabernack trieben, Beweisgründe aus der Schreibstube der Kleriker, welche die allegorische Methode auf alles applizieren konnten, was ihnen begegnete, und Beweisgründe

119 *Denn der Buchstabe vermag mehr als die nichtige Gestalt im Bild,* HRABNANUS MAURUS, carm. 38, zitiert bei Julius VON SCHLOSSER, Schriftquellen zur Geschichte der karolingischen Kunst, Wien 1892, Nr. 893 (Hinweis bei STAMMLER, Sp. 614). Die Stelle ist auf dem Hintergrund des Bilderstreits und der ›Libri Carolini‹ polemisch zu verstehen. Zu deren Interpretation: Hubert SCHRADE, Einführung in die Kunstgeschichte, Stuttgart 1966, 66 ff.

120 Vgl. die widersprüchliche Argumentation, die nicht zu entscheiden ist, bei Anton SPRINGER, Ikonographische Studien, in: Mitteilungen der k. k. Zentralkommission V (Wien 1860): „Solche regelmäßige Wiederholungen schließen die Vorstellung, es handle sich hier um nichtssagende Ornamente, vollständig aus." (S. 28; eine Seite weiter:) „Dieselben Gestalten kommen . . . so oft und in so mannigfaltiger Umgebung vor, daß mindestens ihre völlige Abgeschliffenheit zu Ornamenten behauptet werden kann."

allgemeiner Art, welche besagen, daß die Zeitgenossen sich über die Bannung des Bösen ins steinerne Abbild und dessen aus dem „Unbehagen in der Kultur" befreiende Lächerlichkeit belustigten. Ein Entscheid ist nicht möglich, weil alle Argumente unter ihrem Aspekt stichhaltig sein können. Nun wollen wir (ohne das Lachen zu verkneifen) die Dimension des Allgemeinmenschlichen willkürlich aussondern und, getreu unserer Abmachung, ein Bildwerk erst dann als handwerklich bedingt ansehen, wenn wir erheblich viele schriftliche Quellen beigezogen haben. Eine Grenze, wann dies der Fall sei, läßt sich nicht angeben, weil die Sicherheit der Zuordnung von Bild und Text über eine Stufenleiter hinweg abnimmt.

Wo nicht die Plastik selbst einen Titulus (vgl. Kap. 4.3.2 [2]) mit sich führt, ist die sicherste Deutung die, welche auf einer Entsprechung in illustrierten Handschriften (Psalterien, Apokalypsen, Bestiare) beruht[121]. Ist man auf einen Vergleich zwischen dem Medium der Literatur und der bildenden Kunst ohne solche Zwischenglieder angewiesen, so sollte für den Physiologus-Typ wenigstens das tertium comparationis, auf dem die Auslegung beruht, klar erkennbar sein. Dies kann in Form einer mehrfigurigen Szene gesehen werden (der Pelikan reißt sich vor seinen Jungen im Nest die Brust auf), in Form einer unverwechselbaren Gebärde (der Biber beißt sich die Hoden ab) oder so, daß dem Tier ein typisches

121 So arbeiteten schon DRUCE und VON BLANKENBURG, vgl. Abb. 18 – Abb. auf S. 143; Abb. 15 – Abb. auf S. 133. – In Anbetracht dessen, daß „the bestiary ranked with the psalter and the Apokalypse as one of the leading picture books of 12th and 13th century" (McCULLOCH, S. 70), und weil häufig als Vorlage für die Skultpur die Buchmalerei gedient haben wird, muß auf diese Handschriften bezug genommen werden. Guy DE TERVARENT gibt (S. 5) folgende Skala der Mittel zur Rekonstruktion, die er mit Beispielen aus der Renaissance-Ikonographie vorzüglich erläutert: 1) Le témoignage de l'artiste ou de ceux qui furent en contact intime avec lui. 2) La comparaison avec des images similaires dont le sens n'est pas douteux. 3) Les textes, antérieurs à l'apparition de l'œuvre d'art, ou, à leur défaut mais avec moins d'autorité, les textes postérieurs. 4) La concordance des images similaires et des textes.

Attribut beigegeben ist (dem Elefant ein Baum[122]). Der nächste Grad der Ungewißheit ist erreicht, wenn man sich auf charakteristische Zusammenstellungen von Tieren berufen muß (Mikroprogramme, vgl. Kap. 1.3.2).

Wo eine Identifikation so immer noch nicht möglich ist, kann man das erste Mal ein kunsthandwerkliches Argument einfließen lassen. Im allgemeinen geht man an die ikonographische Deutung einer romanischen Skulptur oder eines Zyklus heran mit der Fragestellung: Was wollte der Künstler oder der Auftraggeber damit sagen? Dabei ergeben sich Schwierigkeiten verschiedener Art. Äußere widrige Umstände – etwa der Abzug von Handwerkern – konnten den ursprünglichen Plan durchkreuzen, so daß nur Teile davon ausgeführt wurden. (Für das Schiff des Großmünsters in Zürich ist daran zu erinnern, daß wahrscheinlich einige Kapitelle des katalanischen Stils auf Vorrat gemeißelt und erst in einer späteren Bauphase versetzt wurden.) Wir haben ferner mit den üblichen Denkmalverlusten zu rechnen (für Zürich wiederum: die Chorschranken, möglicherweise ein Lettner, die Tympana der beiden Portale). Die Formgebung der ausführenden Künstler war außerdem wohl weitgehend durch Vorlagen bestimmt (Musterbücher, Kleinkünste, bei deren Kopierung möglicherweise charakteristische Details verlorengingen (vgl. Kap. 1.2.2). Dabei konnte sich die Vorlage auch verselbständigen und über das Formale hinaus auch auf die Deutung Einfluß nehmen. – So steht die Rekonstruierung des ikonographischen Wollens auf tönernen Füßen. Noch kann der Ikonograph aber ein Rückzugsgefecht liefern, indem er solche Intentionsikonographie durch eine Rezeptionsikonographie ersetzt[123] und also

122 Wiederum im Diptychon des Areobindus (oben Anm. 100); dazu: H. SCHADE, Die Tiere in der mittelalterlichen Kunst, in: Studium Generale 20/4 (1967), 220–235.

123 Die Idee ist keineswegs neu, vgl. schon SAUER (S. 289): „. . . sind die Schriften der Kommentatoren nicht eigentlich das Programm des Künstlers, vielmehr das Organ, um das zu vermitteln, was das Mittelalter in seinen Kunstwerken geschaut hat." Sauer fragt nach dem Zweck eines Bauteils in der Liturgie.

nicht fragt, was der Künstler damit ausdrücken wollte, sondern was ein allseitig gebildeter Betrachter aus dem allgemeinverbindlichen Gedankengut seiner Kultur heraus sich gedacht haben mag, was damit gemeint sein könnte. Dieser Ansatz ist natürlich das letzte Scharmützel des Ikonographen, bevor er das Feld ganz dem Formgeschichtler räumt. Er rechnet dabei mit der alles allegorisierenden Mentalität der Kleriker (vgl. Kap. 4.3.2 [5]), die er sich selbst überstülpt. Immerhin kann man auch hier noch differenzieren. Elemente und ihre Deutungen haben eine zählebige Tradition über Jahrhunderte. Man darf zu ihrer Auskundschaftung gewiß auch allegorische Wörterbücher aus späteren Epochen beiziehen, wo streng zeitgenössische Quellen schweigen. Anders das Prozedere beim Auslegen selbst: Während grob gesprochen in romanischer Zeit und in der monastischen[124] Richtung einzelne Glieder parataktisch nebeneinandergestellt werden, ohne daß sich auf der Ebene der *res* oder auf der Ebene der *significationes* eine Übereinstimmung querdurch ergeben muß, trachten die gotische Zeit und die scholastische Richtung nach mehr Systematik, Hypotaxe und Entsprechung auf den beiden Ebenen[125]. Wie aber kommt man überhaupt an diese Deutungen in den Quellen heran?

124 Zur Polarität ‚monastisch'/‚scholastisch' vgl. Jean LECLERCQ, Wissenschaft und Gottverlangen. Zur Mönchstheologie des Mittelalters, [L'amour des lettres et le désir de Dieu, 1957], Düsseldorf 1963.
125 Ute SCHWAB [1958] hat an den geistlichen *bîspel*-Gedichten des STRICKERS († um 1250) die Arbeitsweise beim Zusammenfügen einzelner allegorisch gedeuteter Elemente zu einer Gesamtaussage aufgezeigt. Der Stricker geht z. B. aus von der alltäglichen Beobachtung, daß die Fliegen sich haufenweise auf warme Milch setzen, dies aber nicht tun, wenn sie auf dem Feuer steht. Die Elemente ‚Milch', ‚Fliegen', ‚Feuer' haben traditionell mehrere mögliche Bedeutungen, von denen ‚Andacht beim Gebet', ‚sündige Gedanken' und ‚Liebe des heiligen Geistes' ausgewählt werden, so daß sich – gesteuert von der Grundvorstellung ‚Lauheit'/‚fervor caritatis' – auf der Ebene der Bedeutungen wiederum eine eins-zu-eins entsprechende, satzartige Aussage ergibt.

Dieses Bändchen will seinen Leser nicht vor fertige Ergebnisse stellen und dabei die methodischen Grundsätze und technischen Arbeitshilfen verschleiern, so wie der Löwe im ›Physiologus‹ seine Spur mit dem Schwanz verwischt, damit ihn die Jäger nicht finden. Der Leser soll in Stand gesetzt werden, selbst in die mittelalterliche Geisteswelt einzudringen. Wer die schriftlichen Zeugnisse, deren Aufdeckung als unabdingbares Gebot der Ikonographie gefordert wurde, lesen möchte, muß zuerst einmal die Bezeichnung des entsprechenden Tieres (und das gilt natürlich für alle *res*) kennen. Wir haben aber gesehen (Kap. 1.2.1), daß eine Identifizierung nur möglich ist aufgrund einer gewissen Kenntnis der zeitgenössischen Anschauungen. Wer zum Beispiel weiß, daß der Strauß in den Bestiarien nach den Pleiaden Ausschau hält, um sicherzugehen, daß die mit Aufgang dieses Sternbildes zu erwartende Sommerhitze seine Eier ausbrütet (›Physiologus‹ Kap. 49; WHITE 121), der wird in jenem Vogel, der so scharf gen Himmel lugt, daß sein langer Hals geradezu eckig gekrümmt ist (linkes Türgewände am Nordportal des Großmünsters Zürich, WIESMANN Tafel XXII,1), einen Strauß ausmachen. Man muß diesen Zirkel von den Quellen zu den Bildwerken und wieder zurück gehen; hier nehmen wir aus Gründen der Darstellung an, das Tier sei identifiziert. Die nun folgende Anleitung schreitet vom leicht Erreichbaren zum mühselig zu Suchenden; wir nehmen den Strauß als Übungsbeispiel und geben in Petit einige Lösungsbeispiele.

[1] Abklärung der möglichen Bezeichnungen (Latein und Volkssprachen), des biblischen Vorkommens (Vulgata[126]), mittels einer Konkordanz; des liturgischen Orts dieser Bibelstellen.

126 Maßgebend ist zunächst die Bibelübersetzung des HIERONYMUS (‚Vulgata‘), die sich im 8./9. Jahrhundert durchgesetzt hat. Unsere deutschen Übersetzungen gehen meist auf den hebräischen oder griechischen Urtext zurück und sind deshalb für mediävistische Zwecke verfänglich! Man muß auch damit rechnen, daß im 12./13. Jahrhundert noch Fassungen der älteren lateinischen Bibelübersetzung (‚Itala‘, ‚Vetus latina‘) kur-

Synonymik der Bezeichnungen: *asida, struthio, strûz, estridge* u. a. m.;
Bibelstellen: Threni = Lam 4,3. Is 13,21. 43,20. Job 30,29. 39,
13–18. Micha 1,8. – Kontext: meist neben Drachen, Lamia u. a. er-
wähnt. Liturgische Verwendung: Threni 4 als Lectio 2 am Ostersams-
tag (Höllenabstieg!)

[2] Erster Überblick anhand von Symbollexika (z. B. LURKER
[1979]), LAURETUS, des LCI, RDK und der Register ikonographi-
scher Standardwerke.

Der Artikel „Strauß" von L. VAN LOOVEREN im LCI bringt nur wenige
mittelalterliche Quellenbelege, v. a. die in der ›Historia scholastica‹
des PETRUS COMESTOR (PL 198, 1353 f.) und in den ›Gesta Romano-
rum‹ (hg. OESTERLEY Nr. 256) überlieferte Anekdote, daß ein Strauß
sein von Salomo in ein Glas eingeschlossenes Junges dadurch befreite,
daß er das Blut eines bestimmten Wurms daran strich (vgl. unten
bei [6]). Hinweise auf Spezialliteratur: M. MEISS, Ovum Struthionis,
Princeton 1954.

LAURETUS bringt u. a. die allegorische Bedeutung *Gleisnerei: Parit
struthio ova, sed non nutrit: ita hypocrita, qui quamvis recte praedicet,
tamen per exemplum bonae vitae nullos filios generat* und gibt seine
Quellen an: *Gr 31 mo 6,* das ist ein Hinweis auf GREGORS ›Moralia in
Job‹ (vgl. unten bei [5], letzter Punkt); ferner verweist er auf EUCHE-
RIUS – dort (›Formulae spiritalis intelligentiae‹ Kap. 5 = PL 50, 749)
findet man den Wortlaut der Stelle.

Daran anschließend: Aufsuchen der erwähnten Quellen (häufig
mit Überraschungen verbunden) und Spezialliteratur, wo weitere
Quellen zu erwarten sind!

[3] Aufsuchen möglicher weiterer spezieller Literatur, die einem
den Weg abkürzen kann, mittels LURKER [1968 ff.], PÖSCHL u. a.
sowie mittels der Bibliographien in schon gefundener Literatur
(‚Lawinenprinzip‘).

sierten, teils liturgisch eingebunden, dazu: Pierre SABATIER, Bibliorum
Sacrorum latinae versiones antiquiores seu Vetus Latina, Reims 1743–
1749; Bonifatius FISCHER und Mitarbeiter, Die Reste der altlateinischen
Bibel . . . neu hg. von der Erzabtei Beuron, Freiburg/Br. 1949 ff. – Es gibt
auch Bibelausgaben, die den liturgischen Gebrauch der Textstelle in Messe
und römischem Brevier in Randglossen angeben, z. B. Bibliorum Sacrorum
nova editio, hg. Aloysius GRAMATICA, Vatikanstaat 1913 u. ö.

PÖSCHL verweist u. a. auf O. KELLER II, 166–175; zu den antiken Stellen vgl. auch ›Der kleine Pauly‹, München 1964–1975, Bd. 5, 396f.

[4] Direktes Aufsuchen von Quellen. Diese Suche ist teils systematisierbar, teils nicht, was vom Quellentyp (vgl. Kap. 3) und der Erschließbarkeit des Publizierten mittels Register abhängt. Bevor man ganze Bände in eigener Lektüre durchpflügt, benützt man Register; Generationen haben so gesucht und gefunden. Getrennt marschieren und vereint schlagen ist Devise.

– ›Physiologus‹ und Bestiare sind recht gut erschlossen durch HENKEL, WHITE, MCCULLOCH, SCHMIDTKE [1968], LAUCHERT.

> MCCULLOCH 146f. WHITE 121. LAUCHERT verweist u. a. auf HUGO VON LANGENSTEINS ›Martina‹ (hg. A. v. KELLER, Stuttgart 1856), 75,43 ff.: Christus möge die Sünder behüten, wie der Strauß sein Gelege durch Anschauen ausbrütet; auf ein Spruchgedicht des Meisters STOLLE (bei VON DER HAGEN, Minnesinger III, S. 5), welches dem Lehensherrn empfiehlt, seine Mannen mit Straußenaugen zu lieben; auf ein Spruchgedicht des MEISSNERS (a. a. O. III, S. 100f.), der das Ausbrüten der Eier mit den Augen als Lüge verwirft und nur die Methode des Ausbrütens im warmen Sand gelten läßt – dies ist eine Invektive gegen ein ähnliches Gedicht des MARNERS (hg. PH. STRAUCH, Straßburg 1876, Nr. XVI, 15).

> SCHMIDTKE [1968] I, 415–417 bringt unter dem Typ ‚Strauß brütet Eier vermittels seines Blickes aus‘ ein halbes Dutzend weiterer Stellen aus der deutschen Literatur des Spätmittelalters; er verzeichnet Stellen zum Typ ‚Strauß legt Eier erst nach Aufgang des hitzeanzeigenden Gestirns‘, ‚Sonne brütet Eier aus‘, ‚Strauß vermag Eisen zu essen‘ – den wir aus den Skrupeln ALBERTS DES GROSSEN schon kennen (vgl. Anm. 52) – und unter ‚Strauß hat Flügel, kann aber nicht fliegen‘ bringt er Auslegungen des Tiers als *Gleisnerei* aus HUGOS VON TRIMBERG ›Renner‹ (Vers 4887–92), aus BRUNS VON SCHONEBECK Hohelieddichtung (hg. A. FISCHER, Tübingen 1893: Vers 9517–36) und aus der ›Pilgerfahrt des träumenden Mönchs‹ (hg. A. MEIJBOOM, Bonn 1926: Vers 8012–32).

– Fabeln findet man mittels der Register von HERVIEUX’ Sammlung, GRUBMÜLLER.

- Exempla sind erschlossen durch TUBACH[127]

 JAKOB VON VITRY (hg. GREVEN Nr. 83) erzählt, daß der kamelfüßige, geflügelte Strauß sich vor der Arbeit drückt, indem er je nachdem vorschützt, er könne nicht fliegen bzw. keine Lasten tragen – *Rides o piger et ignaue: mutato nomine de te fabula narratur!*

- Ein entsprechender Schlüssel für Legenden fehlt, immerhin kann man für unsere Zwecke mit den Attribut-Registern zu Heiligen-Lexika (z. B. LCI 8, S. *14–*21) etwas ausrichten.

- Marienepitheta findet man leicht durch SALZER.

 SALZER 550,3–13 und Anm. 2; erwähnt wird u. a. die Stelle aus KONRADS VON WÜRZBURG ›Goldener Schmiede‹ Vers 528: *mit der gesihte kan der strûz schône brüeten, also wil uns behüeten dîn* (Mariae) *ouge erbarmekeite vil.*

- Auslegungen vom Distinctiones-Typ (vgl. Kap. 3.2) findet man leicht mittels LAURETUS und PITRA sowie direkt in den Kap. 8.2 verzeichneten Quellen.

 PITRA, Spicilegium III, 503 ff. bringt die etwas aus dem Rahmen fallende Deutung eines Anonymus, der das Eierausbrüten durch die Sonne so auslegt: Der Mensch kann von sich aus nur gute Vorsätze fassen (‚Eier legen‘), aber nur mit der Hilfe Gottes (Christus – Sonne) gedeiht daraus ein Küken. PITRA verweist auch auf die ›Aurora‹ des PETRUS RIGA.

 Eine Stichprobe bei PETRUS BERCHORIUS (›Reductorium morale‹ VII, 69 [Ausgabe Antwerpen 1609, I, 219]) zeigt die Gelehrsamkeit des spätmittelalterlichen Polyhistors, der auch neue Deutungen entwickelt; so legt er die Federpracht bei Flugunfähigkeit aus als die federfuchsigen Weltweisen, die sich mit den *Federn der Wissenschaften* vom Irdischen ins Geistige zu erheben trachten aber infolge ihrer schwerfälligen, erdgebundenen Sinnlichkeit nicht von der Erde wegkommen.

127 Insofern mittelalterliche Exempel noch in Predigtmärlein der Reformations- und Barockzeit weiterleben, sind auch die Indices in folgenden Darstellungen beizuziehen: Elfriede MOSER-RATH, Predigtmärlein der Barockzeit, Berlin 1964; Ernst Heinrich REHERMANN, Das Predigtexempel bei protestantischen Theologen des 16. und 17. Jahrhunderts, Göttingen 1977; Wolfgang BRÜCKNER (Hg.), Volkserzählung und Reformation, Berlin 1974.

- Fallweise sind weitere Handbücher beizuziehen (aufgelistet in Kap. 8.1); so führt beispielsweise der TLL direkt zu Textstellen bei antiken und frühen patristischen Autoren – leider gedeiht das Mittellateinische Wörterbuch nur langsam, das uns bis ins 13. Jahrhundert führen würde (Testbeispiel *aspis*). Nicht zu vernachlässigen sind auch Konkordanzen zu volkssprachiger Literatur des Mittelalters[128].

[5] Quellen im Kontext, in Gebrauchsfunktion. Die allegorischen Wörterbücher, auch wenn sie aus der Zeit stammen, verraten uns nicht, wie die Auslegungen, zu denen sie führen sollten und auch führten, in der religiösen Praxis wirklich aussahen, zu welchen Gelegenheiten sie verwendet wurden, was sie allenfalls bewirken sollten. Die Zitierungen des LAURETUS und des CORNELIUS A LAPIDE (Einstieg über das Register wie über die entsprechende Bibelstelle) sind unpräzis und führen meist auch nur zu Kommentaren. Interessanter wären Predigten. Wie kommt man dazu, ohne die 217 Folio-Bände der Patrologia Latina – das Lebenswerk des Abbé Jacques-Paul MIGNE (1800–1875) – durchzulesen? Die PL ist durch vier Registerbände (PL 218–221) teilweise erschlossen, diese Labyrinthe werden ihrerseits durch ein Register des Registers[129] benutzbar.

- Der PL 219 als Nr. XLV vorgesehene „Index exegeticus", der nach Versen die ganze Bibel hätte durchgehen sollen, fehlt; Ersatz: „Index directivus" PL 221, 835–1130, der von *res* ausgeht, und der „Index de allegoriis" PL 219, 123–242, der innerhalb der möglichen Auslegungsergebnisse (Deus, Christus, crux usw.) alphabetisch *res* aufführt.

128 Eine Bibliographie würde zu lang. Hingewiesen sei nur auf Roe-Merrill S. HEFFNER, Collected indexes to the works of Wolfram von Eschenbach, Madison 1961, womit man gleich zwei Parzival-Stellen findet: 42,10 f. heißt es von einem grimmigen Ritter *daz er niht îsen als ein strûz und starke vlinse verslant, daz machte daz er ir niht envant.*
129 Elucidatio in 235 tabulas Patrologiae latinae, auctore cartusiensi, Rotterdam 1952: Damit findet man heraus, daß in den vier Registerbänden auch ein „Index zoologiae" steckt (PL 221, 553–570), der allerdings enttäuscht.

PL 219,219 wird verwiesen auf GARNERIUS PL 193,79, bei dem wir wiederum auf die Deutungen durch GREGOR DEN GROSSEN stoßen. Der „Index zoologiae" PL 221,568 verweist auf Texte, die wir mittels der Bibliographie in Kap. 8.2 auch von selbst aufsuchen würden: ISIDOR, etym XII,vii,20 (Flugunfähigkeit, vergißt die Eier im Sand); HRABAN PL 111,245 C (Auslegung *hypocrita*); HUGO DE FOLIETO, de bestiis I,37 = PL 177,35 D – 39D; HILDEGARD VON BINGEN, physica VI,2 = PL 197,1287 C (dort das mhd. Wort *strusz* und die physiologische Erklärung, warum er die Eier nicht selbst ausbrüten kann: Er ist zu ‚heiß‘; und die medizinische Indikation: gegen *vallentsucht* und *melancholia* hilft Straußenfleisch.)

Alle die aufgejagten Stellen zeigen uns aber immer noch keine Gebrauchsfunktion.

– Kommentare werden erschlossen nach biblischen Büchern und Autoren mit PL 219, 101–114 und 113–122; man muß also die Bibelstelle kennen, an der das gesuchte Tier vorkommt, um hier fündig zu werden.

Zu Stelle Is 43,20 beispielsweise die ›Glossa ordinaria‹ PL 113, 1286 B; zu Threni 4,3 vgl. GUIBERT VON NOGENT PL 156, 478 A; zu Micha 1,8 vgl. HAYMO VON HALBERSTADT PL 117, 144 D und RUPERT VON DEUTZ PL 168,447 D.

– Ins Zentrum kommt man mit dem Index der Predigten und Homilien, für deren Benutzung die Kenntnis der Bibelstellen (PL 221, 19–28 und 39–42) oder des liturgischen Orts (PL 221, 27–32. 41–46. 49–57. 59–70) Bedingung ist.

Für den Strauß ist freilich so nichts auszumachen.

– Kennt man den Beginn der entsprechenden Perikope, so helfen die Arbeiten von SCHNEYER und MORVAY/GRUBE weiter[130].

– Weniger schnell voran kommt man, wenn man die Sachweiser in

130 Johannes Baptist SCHNEYER, Repertorium der lateinischen Sermones des Mittelalters, 5 Bände, Münster/Westf. 1970–1973; Karin MORVAY/ Dagmar GRUBE, Bibliographie der deutschen Predigt des Mittelalters, (Münchener Texte und Untersuchungen, Band 47), München 1974; vgl. auch die Sachregister bei Anton E. SCHÖNBACH (Hg.), Altdeutsche Predigten, 3 Bände, Graz 1886–1891.

den einzelnen PL-Bänden selbst benutzt, die hie und da beigegeben sind[131].

Die Bände der Reihen ‚Corpus Scriptorum Ecclesiasticorum Latinorum' (CSEL), Wien 1866 ff. und ‚Corpus Christianorum, Series Latina' (CCh), Turnhout 1953 ff., welche den ‚Migne' langsam abzulösen beginnen, sind mit Konkordanzen versehen. Einige Stellen findet man auch mit den Generalregistern zur ‚Bibliothek der Kirchenväter' (BKV), hg. Otto Bardenhewer, Kempten 1911–1938 (Band 62/63).

> Das häufige Vorkommen des Strauß' im Buch Job und die Hinweise auf GREGOR DEN GROSSEN bei PITRA und GARNERIUS läßt uns das Register in PL 76 aufsuchen, wo die ›Moralia in Job‹ abgedruckt sind. Wir finden dort die Hauptstellen mor XX, xxix, 75 = PL 76, 673 und XXXI, viii, 11 ff. = 1000–1014 mit den Deutungen *hypocrisis* und *Synagoge* u. a. m.

[6] Damit erschöpft sich die systematische Suche. Von jetzt ab bleibt einem nurmehr übrig, Bücher durchzublättern. Man steuert auf solche los, die versprechen, Bild und Text in einem Bezug darzustellen, also etwa Bestiare, Armenbibel, Psalterillustrationen, Bible moralisée, Bibliothekskataloge illustrierter Handschriften usw. Wer bis zur Benutzung von mittelalterlichen Handschriften vordringt, hat dieses Büchlein nicht mehr nötig.

> Schon der Artikel „Strauß" im LCI hatte uns auf jene mittelalterlichen Bilderbibeln verwiesen, in denen sowohl für den ‚sensus historicus' als auch den ‚sensus spiritualis' Bilder und Texte einander zugeordnet sind; vgl. Alfred A. SCHMID, Artikel „Concordantia caritatis" in: RDK III, 833–853; Friedrich ZOEPFLE, Artikel „Defensorium", in: RDK III, 1206–12018; L. H. D. VAN LOOVEREN, Artikel „Speculum humanae salvationis", in: LCI.

> Das vielleicht schon Ende des 13. Jhs. entstandene ›Speculum humanae salvationis‹ (hg. J. LUTZ/P. PERDRIZET, Mulhouse 1907/ 1909: Tafel 56 und Text Kap. XXVIII, 91 ff.) bringt zum Höllen-

131 Vorsicht: Häufig übernahm MIGNE die Register der älteren Ausgaben, die er abdruckte. Die Seitenverweise des Registers beziehen sich dann nicht auf die Kolonnen des PL-Bandes, sondern auf die in die Texte laufend eingefügten fetten Zahlen der alten Paginierung.

abstieg Christi die Präfigurationen ‚drei Jünglinge im Feuerofen‘ (Dan 3,49 f.) und ‚Daniel in der Löwengrube‘ (Dan 14, 30–38); eine ‚Präfiguration‘ aus der Naturgeschichte liefert der das Glas mit dem Wurmblut sprengende Strauß (vgl. oben bei [2]). Bild und Text kehren wieder in der Handschrift, die in den Codices Selecti, Bd. XXXII, Graz 1972, (Kommentarband von Willibord NEUMÜLLER) faksimiliert ist (Nr. XXXVIII, fol. 33v/34r).

Die Mitte des 14. Jhs. entstandene ›Concordantia caritatis‹ (hg. WEIS-LIEBERSDORF: Nr. 113) gibt der zu illustrierenden Stelle Jo 16,24 *Bittet, so werdet ihr empfangen* zwei alttestamentliche Szenen bei: ‚Elias fordert den Eliseus auf, einen Wunsch zu äußern‘ (4 Reg 2,9) und ‚David vor Bethsabe‘ (2 Reg 11; in diesem Zusammenhang wohl Bezug auf den zugehörigen Bußpsalm 50,3); unter den regelmäßig beigebrachten zwei naturkundlichen Parallelen finden wir unseren Strauß, der zum Himmel blickt, ob die Eier wohl ausgebrütet werden: So soll der Mensch auf die Gnade Christi vertrauen, damit die Werke verdienstlich werden.

Das in der ersten Hälfte des 15. Jhs. entstandene ›Defensorium inviolatae virginitatis beatae Mariae‹ bringt als naturwissenschaftlichen Beweis für die unverletzte Jungfräulichkeit der Muttergottes den Strauß: *Wenn die Sonne die Eier des Strauß' ausbrüten kann, wie dann nicht die Jungfrau durch die wahre Sonne zeugen?* (Faksimile-Ausgabe hg. W. L. SCHREIBER, Weimar 1910).

Hier schließt sich der Kreis. Häufig kommt man bei Durchsicht von Bildmaterial zur Vermutung, es handle sich um ein ganz anderes Tier, oder man entdeckt neue Zusammenhänge. Dann beginnt das Verfahren von vorn. Hat man von solchen Expeditionen einige Beute mitgebracht, dann beginnt die Auswertung, welche Erwägungen wie die bislang angestellten berücksichtigen sollte, sich aber nicht in eine handliche Rezeptform bringen läßt.

Nun wollen wir also gleichsam die Neunerprobe auf unsere Erörterungen machen, indem wir einen, was die ikonographische Dimension betrifft, unversehrt überlieferten Kreuzgang uns zur Analyse vornehmen. Das Kapitel wird vergleichsweise kurz geraten; aber was wäre ein Eisberg ohne die neun Zehntel unter dem Meeresspiegel, die ihn doch tragen?

6. Der Kreuzgang des Großmünsters in Zürich

Mensche, bekenne den schepfer dîn
bî aller sîner handgetât,
die er durch dich gemachet hât . . .
HUGO VON TRIMBERG[132]

6.1. Baugeschichtliche Einordnung

Der Großmünsterkreuzgang hat im Rahmen der überregionalen romanischen Plastik einen recht bedeutenden Stellenwert. Vergleichbare Anlagen mit Darstellungen von Tieren und phantastischen Wesen finden sich in ganz Europa: Moissac, St.-Trophime in Arles, Elne, St. Michel-de-Cuxa, Serrabone (alle drei im Dépt. Pyrenées-Orientales), Ripoll (Katalonien), Santo Domingo de Silos (Prov. Burgos), Santa Maria de l'Estay (Prov. Barcelona), Monreale (Sizilien), Millstatt (Kärnten) und – für die Frage der historischen Verwandtschaft[133] wohl am wichtigsten – Eschau (Elsaß; Kapitelle deponiert im Musée de l'Œuvre Notre-Dame in Straßburg, dort auch ein Flügel wieder aufgestellt). Abzuklären wäre die Beziehung zur oberitalienischen Kunst, hat doch A. REINLE[134]

132 *Mensch, erkenne deinen Schöpfer an allen seinen Geschöpfen, die er um deinetwillen erschaffen hat* (HUGO VON TRIMBERG, ›Renner‹, Vers 20021 ff.), die zitierte AUGUSTIN-Stelle nachgewiesen bei GRUBMÜLLER [1978], Anm. 8.

133 Daniel GUTSCHER hat mir bereitwillig Einsicht in sein noch unpubliziertes Material gegeben; vgl. vorläufig von demselben: Die Wandmalereien der Marienkapelle im ehemaligen Chorherrenstift am Zürcher Großmünster, in: Unsere Kunstdenkmäler XXX/2 (1979), 164–179.

134 Adolf REINLE, Der Reiter am Zürcher Großmünster, in: Zeitschrift für Schweizerische Archäologie und Kunstgeschichte 26 (1969), 21–46.

wahrscheinlich gemacht, daß die Beziehungen zwischen dem Groß-
münster und der Plastik Oberitaliens mehr sind als nur stilistische
Strömungen; der Stadtherr Berchtold IV. von Zähringen († 1218)
weilte fünf Mal in Italien und hat wohl die Reiterstatue am Nord-
turm in freier Replik des Reiterstandbildes von Pavia anbringen
lassen.

Auf dem heutigen Gebiet der Schweiz ist der Großmünsterkreuz-
gang indessen die einzige derartige Anlage. Um so mehr erstaunt
es, daß er nie ikonographisch untersucht wurde. Werfen wir einen
Blick auf die Baugeschichte. Ein neuer Kreuzgang wurde offenbar
nötig, als nach der Fertigstellung der Krypta (1107) das Chorni-
veau um etwa Mannshöhe höher zu liegen kam. Der Terminus a
quo für die Aufführung des neuen Kreuzgangs ist 1170/80; er er-
gibt sich daraus, das sich seine Pfeiler an die Ostapsis des nörd-
lichen Seitenschiffs anlehnen, welches der dritten Bauetappe
(WIESMANN) angehört. Der Terminus ante quem läßt sich durch
die stilistische Verwandtschaft des Hornbläsers und des Steinmetz-
Portraits mit dem eben erwähnten Reiter am Turm auf ungefähr
1180/85 ansetzen; HOFFMANN will durch einen Vergleich mit den
Schlußsteinen der nördlichen Empore 1220 annehmen.

1836 erwog man den Abbruch der Gebäulichkeiten. Franz
HEGI (1774–1850) wurde mit der graphischen Aufnahme der
Plastik beauftragt. Seine Aquatintablätter erschienen 1841. 1842
und 1845 konstituierten sich Vereine zur Erhaltung des Kreuz-
gangs, der schließlich von einem der beiden gekauft wurde, der sich
für seinen Unterhalt verpflichtete. Er beauftragte eine Kommission,
Pläne und einen Kostenvoranschlag für einen das antiquarische
Interesse befriedigenden Neubau erstellen zu lassen. Gustav Albert
WEGMANN (1812–1858) unterbreitete 1846 und 1849 Pläne, wel-
che den Kreuzgang als Teil des neuen Gebäudes zu verwenden vor-
sahen und außerdem sich an ihm stilistisch inspirierten. Die Zür-
cher hatten offenbar immer schon ein zerstörerisches Flair für freie
Plätze und Flüsse, aber 1850 konnte die „Freistellung" des Groß-
münsters verhindert werden. So wurde schließlich 1851 das alte
Mauerwerk abgetragen und über neo-romanischem, sauber recht-

eckigen Grundriß neu erbaut. Dabei wurde das „schon Vorhandene wieder richtig und in neuer Solidität"[135] hergestellt, das heißt, die Skulpturen wurden allesamt überarbeitet oder durch neue ersetzt. 1914 wurden dann diese teilweise durch Kopien der Abgüsse der Kopien ersetzt, und 1962/63 sind nochmals einige Teile übergangen oder ersetzt worden[136]. Nur wenige originale Fragmente sind im Schweizerischen Landesmuseum bewahrt (HOFFMANN Tafeln XVIII–XX). Nach solchen denkmalpflegerischen Bemühungen fallen die Plastiken des Kreuzganges für eine stilgeschichtliche Untersuchung aus; dafür müßte man diejenigen des Schiffs beiziehen. Glücklicherweise besitzen wir aber die Zeichnungen und Aquatintablätter Franz HEGIS. Obwohl vom akademischen Stil seiner Zeit nicht ganz frei, hat dieser die Plastiken doch vorzüglich kopiert, wie ein Vergleich mit seinen Aufnahmen der Skulpturen im Schiff zeigt[137]. Der Komposition hat François MAURER-KUHN eine subtile Analyse gewidmet, auf die hier ein für allemal grundsätzlich verwiesen sei[138]. Selbstverständlich ist auch die Motivik exakt überliefert, so daß wir eine ikonographische Studie aufgrund von HEGIS Blättern aufnehmen können.

6.2. Katalog

Der folgende Katalog orientiert sich nach der Anlage des Baus jochweise (vgl. den Übersichtsplan und das Schema Figur 2). Die

135 Das Zitat aus Salomon VÖGELINS Eingabe aus dem Jahre 1850, der wir die Erhaltung verdanken, bei HOFFMANN, S. 106.
136 Bericht darüber in: Zürcher Denkmalpflege, 3. Bericht 1963/63, (Zürich 1967), 130–137.
137 Über die Treue vgl. HOFFMANN 114f.; man müßte allerdings HEGIS Feldaufnahmen beiziehen, die treuer sind als die im Atelier ausgearbeiteten Aquatintablätter.
138 MAURER-KUHN S. 192–200; er unterscheidet drei nebeneinanderherlaufende Kompositionsweisen (197f.).

Joche öffnen sich in einer dreigliedrigen Arkade zum Hof, welche von einem Blendbogen überfangen wird. Die Jochpfeiler tragen Kapitell und Kämpfer von querrechteckiger Form. Die Fenstersäulchen tragen über zierlichen Würfelkapitellen breitausladende, trapezförmige Sattelsteine. Die Bogenanfänger darüber sind gangseitig mit Hochreliefs versehen; ebenso die Zwickel in den hofseitigen Blendbogen (diese sind von HEGI nur teilweise aufgenommen worden). Wir folgen der aus HEGI entnommenen alten Anordnung; der Betrachter wird sich in der heute bestehenden Anlage bei den wenigen Umstellungen leicht zurechtfinden.

Der Beschrieb kommt selbstverständlich nicht einer Abbildung gleich. Auch enthält er schon einen Teil der Deutung (vgl. Kap. 1.2.1). Auf die Angabe von formalen Parallelen wurde verzichtet; sie würde viel Raum einnehmen, und abgesehen davon bringt eine Bemerkung wie ,das gibt es in Ripoll auch in ähnlicher Gestalt' die ikonographische Beschreibung kaum weiter. Die im Anschluß auf den Beschrieb gegebenen Deutungsansätze beruhen keineswegs immer auf der Durchsicht aller erreichbaren Quellen. Die Suchintensität ist verschieden: manchmal handelt es sich nur um Auszüge aus Lexikonartikeln und Spezialdarstellungen, manchmal verbirgt sich hinter einem Befund ein echter Fund. Es ging darum, einerseits das im theoretischen Teil Erarbeitete zu testen, anderseits für die Deutung dieses Denkmals einmal eine Bresche zu schlagen.

Nordportal
(abgebrochen; HEGI XV,2). Floraler Schmuck.

Westseite, 1. Joch

(HEGI III,7). Zwei Tiere dorsal in Aufsicht; ein Löwe beißt einen W 1 aa
Bären (mit vier menschlichen Füßchen) ins Genick.
Löwen-Drachen-Kämpfe sind bekannt (vgl. Thomas CRAMER [hg. und übers.], HARTMANN VON AUE, ›Iwein‹, Berlin 1968, zu Vers 3869): „Die Geschichte von einem Ritter, der einen Löwen aus den Klauen eines Drachen rettet, worauf dieser ihm wie ein treuer Hund folgt, scheint verbreite-

tes Erzählgut des 11. und 12. Jh. gewesen zu sein." – Aber Löwen und Bären? Eine syntaktische Zusammensetzung aus Löwe = gutes Prinzip / ‚überwindet' / Bär = böses Prinzip wollen wir solange aus dem Spiel lassen, bis sich eine so geartete Allegorie quellenmäßig belegen läßt (vgl. Kap. 1.3.2).

W 1 b (HEGI III,3). Ein nackter Mann im Schneidersitz, der sich in Ranken hält, welche zwischen seinen Beinen hindurchwachsen.

Hannsjost LIXFELD, Artikel „Beinverschränkung" in: Enzyklopädie des Märchens, zitiert ein Predigtexempel des BERNHARD FABRI (um 1440): Bauern waren einst alle so betrunken, daß sie ihre eigenen Füße nicht mehr auseinanderfinden konnten, und gerieten in Streit darüber. So kennen die Bösen der Welt ihre Füße, d. h. ihre eigenen Schwächen nicht mehr. – Sollte eine solche Deutung zutreffen, so würde die Darstellung motivlich passen zum Narren zwischen dem 1. und 2. West-Joch.

W 1 c (HEGI III,4). Palmetten.
W 1 d (HEGI III,5). Palmetten.
W 1 e (HEGI III,6). Palmettenbäumchen mit Blume.
W 1 fa (HEGI III,1). Ein Fiedler mit einer hintübergebeugten Tänzerin daneben: „Salome" (Mt 14,6. Mc 6,22)?

Die Schamlosigkeit und zur Unzucht verlockende Ausgelassenheit der Spielleute (*histriones, joculatores, mimi* und *scurrae*) ist ein mittelalterlicher Gemeinplatz. Seit der Väterzeit wehrte sich die Kirche gegen die Gesänge und Tänze Fahrender wie gegen alle weltlichen Schauspiele. Vgl. dazu Joachim SUCHOMSKI (wie Anm. 115), S. 26 ff. und Werner WEISMANN, Kirche und Schauspiele, Würzburg 1972.

W 1 fb (HEGI III,1). Zwei Drachen mit verknoteten Schweifen beißen symmetrisch von beiden Seiten einem Löwenkopf in die Ohren, während dessen Maul zwei Fische entkommen; der eine, auf dem Rücken schwimmend, wird von einem der Drachen mit der Vorderpfote gepackt.

Die von W. v. BLANKENBURG (S. 197) hierhin gestellte *Endrop*-Gestalt bietet zu wenig Anknüpfungspunkte.

W 1 g (HEGI III,8) Vier Akrobaten (?), deren einer zwischen den Beinen eines andern hindurchguckt; von ihm und den beiden Begleitern sieht man nur den Kopf.

Das Motiv paßt zu W 1 fa.

(Hegi III,9). Kopf mit krausem Haar. W 1 h

Gangseitiges Kapitell des Pfeilers zwischen dem ersten und zweiten W 1/2
West-Joch (Hegi III,2). Kapitell: menschliches Antlitz in Narren-
kappe zwischen Akanthus. Kämpfer: aufgeklappter Doppellöwe.

Vgl. Hadumoth Meier, Die Figur des Narren in der christlichen Ikono-
graphie des Mittelalters, in: Das Münster VIII, 1/2 (1955), 1–12, und
V. Osteneck, Artikel „Narr" in: LCI. Die Narrheit galt weniger als ein
intelligenzmäßiger Defekt denn als sittlich-religiöse Verfassung; dazu Bar-
bara Könneker, Wesen und Wandlung der Narrenidee im Zeitalter des
Humanismus, Wiesbaden 1966 und Alois M. Haas, Parzivals tumpheit
(Philologische Studien und Quellen 21), Berlin 1964. – Der Doppellöwe ist
hier tektonisch nicht mehr bedingt, er ist zur reinen symmetrischen Zier-
form geworden.

Westseite, 2. Joch (vgl. die Reproduktion von Hegis Blatt IV) W 2 aa

(Hegi IV,1). Die sogenannte „Toilettenszene": Eine Frau mit lan-
gem Zopf macht sich mit einer Schere an einem Schlafenden zu
schaffen. Dessen sieben Haarsträhnen deuten auf die sieben Lok-
ken Samsons (Iud [= Richter] 16,19).

Samson gilt gewöhnlich als Präfiguration Christi; Dalila bedeutet bei
Isidor (PL 83, 112), Hraban (PL 111,57) und Rupert von Deutz (um
1070–1129/30; PL 167, 1050) die Synagoge; das Abscheren von Samsons
Haupthaar wird hier mit Jesu Dornenkrönung verglichen. (Vgl. auch
Gottfried von Admont, homilia xlii = PL 174, 275 ff.). In der Bible
moralisée, Faksimile-Ausgabe des Codex Vindobonensis 2554 der Öster-
reichischen Nationalbibliothek (Codices Selecti XL/XL*, Kommentarband
von Reiner Haussherr), Graz 1973, assistiert Dalila (S. 78) einem Mann,
der sich in gleicher Weise an den Locken des schlafenden Samson zu schaf-
fen macht. Das zugehörige zweite Medaillon, das man sich zum Kreuzgang
im Großmünster vielleicht dazuzudenken hat, zeigt zwei durch Hüte ge-
kennzeichnete Juden, welche sich über ein Kleinkind hermachen, das von
einer aus einer Schale trinkenden Frau gehalten wird und von dem sieben
Tauben wegfliegen. Der Text dazu heißt: *Ce qe la fame endormi Sanson et
li tondi les .VII. crins senefie la chars qui endort l'ame par convoitise et par
glotonie et li tolt les .VII. vertuz del saint esperit* („Die Tatsache daß die

Frau Samson einschläfert und ihm die sieben Haare abschneidet, bedeutet das Fleisch, welches die Seele einschläfert durch Begehrlichkeit und Lüsternheit und ihm die sieben Gaben des hl. Geistes wegnimmt." Transkription und Übersetzung von Monika Bütler, Zürich).

In der ›Aurora‹ des Petrus Riga (zweite Hälfte des 12. Jh.), einer allegorisierten und versifizierten Bibelparaphrase, einem sehr verbreiteten Werk, wird die Geschichte von Samson und Dalila breit ausgelegt (hg. P. E. Beichner, Notre Dame / Indiana, 1965, Band I, 242 f.). Insbesondere wird Dalila, welche die Haare abschneidet, ausgelegt als Sinnlichkeit des Fleisches, das rasierte Haar als die verlorene Gnade, die aber durch Buße wieder ‚nachwächst‘: *Illa* (sc. Dalila) *caput radit dum te caro lubrica fallit; Est coma rasa Dei gratia rapta tibi . . .*

W 2 ab (Hegi IV,1). Zwei Drachen mit verknoteten Schweifen beißen symmetrisch von beiden Seiten in die Hinterbeine einer Kröte, welche kopfabwärts dem Betrachter den Rücken zuwendet. Zwei Schlangen, die sich je um die Vorderbeine und Hälse der Drachen wickeln, beißen nach den Vorderbeinen der Kröte (vgl. S. 1 d).

Die ›Gesta Romanorum‹ (hg. Oesterley Nr. 99) erzählen von einem Kampf zwischen Schlange und Kröte, dem ein Ritter zuschaut. Er hilft der Schlange, die Kröte bringt ihm dabei eine tödliche Wunde bei. Der Ritter, auf dem Sterbelager, wird von der Schlange besucht, die ihm das Gift aus der Wunde saugt (Motiv des dankbaren Tiers). Moralisation: Der Ritter bedeutet Christus, die Kröte den Teufel, die Schlange den frommen Christen (!). Christus hat sich beim Kampf mit dem Teufel verletzt und zwar an seinen Gliedern, d. h. den Mitgliedern der Kirche. Der Fromme ist aufgefordert, das Gift aus diesen Gliedern zu saugen, das will sagen: durch barmherzige Werke die Schwäche und Habsucht aus ihnen zu ziehen. Das Exempel ist keine einschlägige Parallele. Immerhin gibt seine Moralisation einen Hinweis darauf, wie Ende des 13. Jh. ein solcher Kampf zwischen Ungeheuern ausgelegt werden konnte.

W. von Blankenburg (S. 196) deutet die Darstellung „nach einem alten Physiologus" so: „Die Kröte flieht das Licht der Sonne; wird sie hierbei mit Gewalt festgehalten, so bläht sie sich auf, damit sie den Kopf unten verbirgt und sich vor den Strahlen schützt. Ebenso der Feind hellstrahlender Tugend, der nur gezwungenerweise mit aufgeblasener Gesinnung vor ihr bestehen kann." Die nach unten gewandte Kröte ist so erklärbar, die Drachen und Schlangen werden aber nicht aufgelöst.

(HEGI IV,2). Zwei Bären, welche mit ihren Köpfen symmetrisch W 2 b
den beiden oberen Ecken der Sattelsteine zustreben, entspringen
einem Kopf, der von jedem Bären noch ein Bein im Maul hält.

Vgl. Liselotte WEHRHAHN-STAUCH, Artikel „Bär" in: LCI. Neben verschie-
denen Deutungen ad malam partem (der Teufel, Laster wie *Wollust, Un-
keuschheit*) kommt der Bär (in der Mitte des 15. Jahrhunderts?) auch zur
Würde, Marienattribut zu sein. Nach PLINIUS gebiert die Bärin mäuse-
kleine, unförmige Junge und leckt sie, bis sie Glieder gewinnen. ISIDOR
(etym XII, ii, 22) leitet daraus die Etymologie her: *Ursus fertur dictus quod
ore suo formet fetus, quasi orsus.* Diese Geschichte bringen Ps. – HUGO VON
SANKT VIKTOR (de bestiis III,6 = PL 177,85. WHITE 45 ff.) und andere.
Unser Kapitell kann hierzu eine Illustration sein. Offenbar wurde die Ge-
schichte oder eher das zugehörige Bild falsch verstanden: die Bärin gebiert
ihre Jungen durchs Maul – ein trefflicher Beweis dafür, daß die Unversehrt-
heit Mariae möglich ist. Das ›Defensorium inviolatae virginitatis Mariae‹
bringt in einer Fassung (Faksimile-Reproduktion, hg. W. L. SCHREIBER,
Weimar 1910, Blatt 12/41) folgenden Text:

> *Mag gebern ein berin/ uss ir nasen slunt unversert,/ So kann got mit
> gewaltes syn/ sin muter behalten unentert.*

Wenn diese Deutung für die Entstehungszeit des Kreuzgangs auch ein Ana-
chronismus ist, ein Betrachter des 15. Jahrhunderts müßte hier – direkt
beim Eingang zur Marienkapelle – daraufgekommen sein.

(HEGI IV,3). Hinter einem Blatt lugt eine nackte Figur hervor, in W 2 c
den Händen zwei kleinere Blätter.

Gemeinhin haben Zweige und Blätter eine gute Bedeutung (vgl. Allegoriae
PL 112, 1037 unter *ramus* und PITRA II, 391–393). Vor allem in den
Psalmen ist die florale Metaphorik positiv gewertet: Ps 1,3: Der Fromme ist
wie ein Baum – der Psalter BN 8846 (Bibliothèque Nationale, Psautier illu-
stré [XIIᵉ siècle], Reproduction des 107 miniatures du manuscrit latin
8846, Paris o. J.) (Abb. 9) stellt einen Mann neben einem Baum dar. Die
Psalmen-Auslegung – bequem zusammengestellt im Kommentar des PE-
TRUS LOMBARDUS († 1160; PL 191) – deutet den Frommen als Christus,
den Baum des Lebens (Sp. 63). Ps 27,7: *Und mein Leib begann wieder zu
blühen* – der Albanipsalter (GOLDSCHMIDT S. 97 und Abb. 13) zeigt eine
nackte, von Ranken umschlossene Gestalt. Ps 91,13: *Der Gerechte wird
grünen wie eine Palme* – der Albanipsalter (S. 114 und Abb. 9) zeigt einen
Mann zwischen Bäumen, der einen Palmzweig hält.

Dann aber gleicht auch der Ungerechte einer *Libanonzeder* (Ps 36,35–36), doch wenn man wieder vorbeikommt, *ist er dahin* – der Canterbury Psalter (hg. M. R. JAMES, London 1935) illustriert die Stelle (fol. 62^b) mit einem Mann, der sich in einem Baum an dessen Ästen hält, und einem zweiten, der kopfabwärts im Baum hängt. Zweige können geradezu *Fleischeslust* und *schlechte Menschen* bedeuten, den Antichrist und andere Dinge mehr (vgl. LAURETUS unter *ramus*). Vielleicht ist auch eine verächtliche Gebärde gemeint, vgl. Ez 8,17, wo die Spötter sich grüne Zweige vor die Nase halten.

W 2 d/e (HEGI IV, 4/5). Ein Hase duckt sich vor zwei Hunden, deren einer ihn schon am Lauf gepackt hat / zwei Hunde verfolgen einen Hasen, der sich duckt.

Erstaunlich frei ist hier die Füllung der Fläche; im Gegensatz etwa zu b/c, wo durch Symmetrie der Komposition alle Zwickel des Trapez gefüllt werden, hat der Meister hier keinen horror vacui und ordnet die Figuren frei an wie in den Bärenkapitellen (W 4, b–d). ODO VON CERITONA und andere mittelalterliche Fabeldichter kennen folgende Fabel: Der Wolf begegnet dem Hasen und schmäht ihn, er sei doch ein minderwertiges und ängstliches Tier. Darauf der Hase: ‚Du bist dafür raubgierig, gefräßig und bößartig.‘ Er bietet ihm einen Wettkampf an. Die beiden treten an. Immer, wenn der Wolf zubeißen will, entwischt der Hase durch einen Sprung; hakenschlagend entkommt er ihm stets. Zuletzt sagt er zum Wolf, der völlig außer Atem am Boden liegt, er möge sich geschlagen geben. Dieser: ‚Wieso, du warst ja immer auf der Flucht!‘ Der Hase darauf: ‚Meine Flucht ist mein Sieg‘ – *Mea fuga victoria reputanda est, que te sic fatigauit et ad terram prostrauit; quin etiam, qui te non potui dentibus, deuici saltem pedibus.* Die Moralisation bezieht das Geschehen auf 1 Cor 6,18 *Fliehet die Unzucht!* (hg. HERVIEUX, IV, 230 f., 263 f., 448 f. ›Lupus et lepus‹).

Eine hausbackenere Moral ist das Epimythion, das BABRIOS (Nr. 69) an die Beobachtung hängt, daß der gehetzte Hase dem Hund entkommt: *Anders läuft man, hinter andern herlaufend, anders, wenn es gilt, sich selbst zu retten.*

Hingewiesen sei auch auf die ‚Konstellation‘ Hund/Hase/Jäger (vgl. G), die auf der antiken Sternsage von Orion beruht und wozu es mittelalterliche Illustrationen gibt (R. STETTINER, Die illustrierten Prudentius-Handschriften, Berlin 1895/1905, Tafel 24,3). Vgl. zur Jagdthematik S 2 fa (Hasen), W 4 fa und C (Sauhatz), Kap. 6.4.

W 2 fa (HEGI IV,6). Eine männliche (es fehlen die Brüste – evtl. bloß Feh-

ler beim Kopieren der überall wulstigen Formen) Sirene mit den üblichen Schwänzen statt Beinen. Er hält seine beiden in Schlangen auslaufenden Schwänze in den Händen. Zwei Löwen lagern bequem auf seinen in Schlingen gebogenen ‚Oberschenkeln' und wenden ihre Oberkörper dem Betrachter zu; einer schnappt nach einem schlangenköpfigen Schwanzende, indem er sich zurückwendet.

Zur Deutung der Sirenen siehe oben Kap. 3.12.1; männliche Sirenen kommen, wenn auch selten, hie und da vor, beispielsweise eine bärtige in derselben Haltung in Remagen (VON BLANKENBURG Abb. 35). Die Darstellung hier ist ein Pendant zur Sirene am 5. Wandpfeiler des südlichen Seitenschiffs (WIESMANN Tafel XIII/4), die ebenfalls von zwei Löwen in den Ecken begleitet wird, welche hier allerdings kleine Männchen im Maul halten.

(HEGI IV, 7/8). Zwei offenbar als Paar aufzufassende Köpfe (Pendant S 4 f/g): ein weiblicher mit gezöpfelten Haarsträhnen und einem breiten Scheitel, der die Stirn frei läßt / ein männliches Haupt, bärtig und mit einem breiten, mit Rankenmotiv geschmückten Reif bekrönt. **W 2 g/h**

Ein Regentenpaar eines fremden Volks?

Westseite, 3. Joch

Hier befindet sich das Pförtchen zum Hof des Kreuzgangs, die Arkade öffnet sich in nur einer der drei sonst üblichen Säulenstellungen. Darüber ist angebracht das Halbrelief eines Bildhauers (HEGI XV,1) – gewissermaßen als Signatur der Steinmetzgruppe, die uns daran erinnert, wie groß der Einschlag an künstlerischer Eigenmächtigkeit und handwerklichem Selbstvertrauen einzuschätzen ist.

Westseite, 4. Joch

(HEGI V,7) Affengruppe. Vier schwanzlose Affen, teils hockend, teils kniend, ein Paar beim Fressen, das andere beim Lausen, je einer mit einem Strick am Wulst des Kämpfers angebunden. **W 4 aa**

Über den Affen im Mittelalter sind wir sehr gut unterrichtet durch die Gelehrsamkeit von H. W. JANSON in seinem Buch: Apes and Ape Lore in the Middle Ages and the Renaissance, (Studies of the Warburg Institute 20), London 1952. Vgl. auch Liselotte WEHRHAHN-STAUCH, Artikel „Affe" in: Lex chrl Ikonographie; Rudolf u. Susanne SCHENDA, Artikel „Affe" in: Enzyklopädie des Märchens. Affen sind biblisch nur ein Mal und ganz am Rande erwähnt (3 Reg 10,22 = 2 Par 9,21). Auch im ›Physiologus‹ kommen sie nur einmal beiläufig vor (Kap. 45). Die Bestiare beziehen ihr Wissen aus der antiken Naturwissenschaft und Fabel (BABRIOS Nr. 35, AVIAN Nr. 35). Die hervorstechenden Eigenschaften des Affen, welche zu seinen Bedeutungen führen, sind folgende: [1] er ist schwanzlos; [2] die Affenmutter liebt nur das eine ihrer beiden Jungen, dieses trägt sie auf den Armen, das andere muß sich am Rücken festklammern; auf der Flucht vor dem Jäger gibt sie das geliebte preis, das gehaßte bleibt bei ihr; [3] der Nachahmungstrieb, den der Jäger ausnützt: er bindet sich, den Affen sichtbar, zwei bleierne Schuhe an und legt sie dann in deren Nähe; ein Affe ahmt es nach und kann nicht flüchten. – [1] Die Schwanzlosigkeit ist ein Merkmal dafür, daß der Affe den Teufel bedeutet: *Der Affe hat die Gestalt des Teufels, der einen Kopf hat, aber keinen Schwanz . . . Der Teufel hatte nämlich seinen Anfang mit den Engeln im Himmel, aber, weil er ein Heuchler war und im Innern arglistig, verlor er den ‚Schwanz‘, das heißt, er ging am Ende ganz zugrunde . . .* (Ps. – HUGO, de bestiis II,12 = PL 177, 62 D). [2] Die Moralisation der Fabel (z. B. JAKOB VON VITRY, zusammengestellt bei JANSON S. 32 ff.) deutet die beiden Jungen als *Wohlsein des Leibs und der Seele.* Aber auch ohne die Fabel bedeutet der Affe den Sünder: *Die Affen bedeuten die an Verstand schlauen, doch von Sünden stinkenden Menschen* (HRABAN, de universo VIII,i = PL 111, 225). [3] Die Jagdgeschichte gibt das Sprungbrett ab, am Affen die *eitle Neugierde* vorzuführen. Eine komplette Auslegung begegnet bei PETRUS BERCHORIUS († 1362) (›Reductorium morale‹ X,90,9, zitiert bei JANSON S. 147): Die Affen bedeuten die Menschheit, der Jäger den Teufel, die Bleischuhe die Güter der Welt, die Füße die Sinnlichkeit usw. – Hier stellen sich die Affen des Großmünsters in den Rahmen des Themas von Jagd und Gefangenschaft im Westflügel (unten Kap. 6.4.1); die Bleischuhe fehlen, doch sind die Stricke Hinweis genug (vgl. DEBIDOUR Abb. 371 f.). Aufgrund der Bedeutungen [1] bis [3] sind die Affen geradezu das Wappentier der Stultitia, der Vanitas und anderer Laster, deren bildliche Darstellung sie bevölkern. Erwähnt sei, daß apfelessende Affen der Sündenfallszene beigegeben wer-

den können (JANSON Kap. IV), die Bedeutung des Affen als *figura diaboli* oder geradezu die Verkörperung des Teufels in Affengestalt steht dahinter. Unsere fressenden Affen möchte ich aber anders auffassen. Von den Affen wird berichtet, daß sie, obwohl sie gerne Nüsse haben, nie zur Süße des Kerns gelangen, weil ihnen die Schalen zu hart und bitter sind, und sie deshalb die ganzen Nüsse vorzeitig wegwerfen: Ein Ps. – ODO VON CERITONA (HERVIEUX, Les fabulistes IV,434): *Der Affe ißt gerne Nußkerne. Aber wenn er von der Rinde kostet und sie bitter findet, so wirft er die ganze Nuß weg. – So sind die, welche zuweilen gläubig sind, aber, wenn sie Versuchung ankommt, vom Glauben ablassen.* KONRAD VON MEGENBERG (›Buch der Natur‹ III A,62) sagt vom Affen: *er izzt gern öpfel und nüz, aber wenn er ain pitter rinden dâ vint, sô wirft erz zemâl hin und fleuht daz süez um das pitter.* ULRICH BONER stellt in seiner Sammlung die Fabel vom Affen und der Nuß neben die Äsopische vom Huhn, das auf dem Misthaufen eine Perle findet und nichts damit anzufangen weiß. Der Affe verschmäht die Nuß, enttäuscht von deren bitteren und harten Schale. Moralisation: *dem affen sint gelich / si sin jung, alt, arm oder rich / die durch kurze bitterkeit / versmahent lange süezekeit* ... (ed. PFEIFFER 1844, S. 4 f.). (Vgl. dazu das zu S 5 c Gesagte). Affen wurden von Fahrenden mitgeführt und zur Schau gestellt – sie passen somit gut zu den Spielleuten W 1 fa (vgl. DEBIDOUR Abb. 368, 370).

(HEGI V,3/4). Ein Raubtier (der Bär von d ?) hat mit seiner Pranke W 4 b/c
einen Hund am Genick niedergeschlagen und schnappt einen anderen Hund mit dem Maul an der Hinterhand / Ein gleich aussehendes Raubtier hat einen Widder rücklings überwältigt, beißt ihn ins Genick, während das Opfer mit den Vorderbeinen schon zusammenbricht.

(HEGI V,5). Ein Bär (erkenntlich aus den menschenähnlichen W 4 d
Knien und Füßen der Hinterbeine) schleppt einen erlegten Widder völlig anthropomorph auf dem Rücken weg. –

In diesen drei Kapitellen ist die Raumfüllung souverän beherrscht; ohne sich von der zu füllenden Form bedrängen zu lassen, arrangiert der Meister seine Motive.
Die Identifikation des Bären ist durch seine Gliedmaßen garantiert: Er hat *glider nâhent gleich ains menschen glidern* (KONRAD VON MEGENBERG). Obwohl das Tier in b/c ein Zehengänger, das in d ein echter Sohlengänger

ist, scheinen die Bilder zusammenzugehören. Es könnten die Phasen des Handlungsablaufs einer Fabel sein. Es läßt sich auch eine Szene einer Heiligenlegende denken: Das Motiv ‚Ein Heiliger macht ein wildes Tier so zahm, daß es für ihn Dienstleistungen ausführt oder Ersatz für ein von ihm getötetes Tier schafft' ist in der irischen Legende ausgeprägt. Dem hl. Geraldus hat ein Wolf ein Kalb getötet, worauf die Kuh keine Milch mehr gibt. Geraldus zieht den Wolf zur Verantwortung. Er muß als Adoptivkalb einspringen. Dies wird ihm aber bald zu lästig und so raubt er im Wald einer Hirschkuh ihr Junges und schleppt es ins Kloster, womit die Kuh zufriedengestellt wird (FALSETT S. 7). Der hl. Gallus und der hl. Korbinian von Freising haben Bären als Lasttiere benutzt, die ihnen ihre Reittiere getötet haben. In Erinnerung an solche Erzählmuster und mit etwas Phantasie könnte man die Reihe c–d als fromme Vorform eines Comic-Strip lesen.

W 4 e (HEGI V,6). Palmetten.

W 4 fa (HEGI V,1). Ein Wildschwein, am Boden zusammengebrochen, wird von zwei Hunden bedrängt, die ihm in den Rücken beißen. Das Hinterbein der beiden Hunde steckt indessen schon im Maul eines Raubtieres, von dem nur der Kopf sichtbar ist.

Das Motiv der Eberhatz begegnet uns auch im Südwesteingang (C); es ist überhaupt ein gängiges romanisches Motiv (Basel: Krypta-Umgang; Königslutter: Apsis-Fries des Ostchors; Bourges, Tympanon von Saint-Ursin DEBIDOUR Abb. 349).
Der Eber war den Zeitgenossen als heroischer Vergleich des tapferen Kämpfers aus der Heldenepik wohlbekannt; vgl. Heinrich BECK, Das Ebersignum im Germanischen. Ein Beitrag zur germanischen Tiersymbolik (Quellen und Forschungen ... NF 16), Berlin 1965, Ute SCHWAB [1967] und SPECKENBACH. Der Eber hat selbstverständlich auch geistliche Deutung erfahren; darüber gibt U. Schwab S. 235 ff. alle gewünschte Auskunft. Auszugehen ist von Ps 79,14 *Der Eber aus dem Wald hat ihn zerwühlt.* Der Eber, der den Weingarten des Herrn verwüstet, bedeutet den Teufel, der die Ecclesia bzw. die anima christiana verführen will. So die einschlägigen Psalmkommentare (AUGUSTINUS PL 36,1025. ARNOBIUS PL 53, 441. CASSIODOR PL 70, 581. PETRUS LOMBARDUS PL 191, 763. GERHOH VON REICHERSBERG PL 194, 495; anders REMIGIUS VON AUXERRE PL 131, 570). Das Dan 7,7 nicht namentlich genannte Tier wurde als Eber identifiziert und als römischer Kaiser oder, für uns wichtiger, als *superbus* oder

unbußfertiger Sünder ausgelegt. – Der Albanipsalter (GOLDSCHMIDT S. 61) zeigt einen Eber, der Weinranken zertritt. Hier aber haben wir eine Szene vor uns, die sich besser in das übergreifende Thema von Fressen und Gefressenwerden (unten 6.3.4) fügt.

(HEGI V,1) Geometrisches Muster. W 4 fb

(HEGI V,8). Bärtiges Haupt. W 4 g

(HEGI V,9). Ein nackter Mann sitzt dergestalt, daß das rechte Bein W 4 h
stark nach hinten abgewinkelt und die Fußsohle nach oben gedreht
ist. Die linke Hand liegt auf dem leicht angewinkelten linken Knie,
mit der rechten Hand faßt er sich am Bart.

HOFFMANN deutet (S. 121) die Haltung als diejenige eines „Ausgestoße-
nen", „so ist es wohl ein Meineidiger" – wie immer ohne irgendeinen Beleg.
Beim Bart schwören ist ein altbekannter Gestus (vgl. Artikel „Bart" und
„Eid" im HWB d. dt. Aberglaubens) und ist beispielsweise das zentrale
Motiv in der Sage um Otto mit dem Bart (GRIMM, Deutsche Sagen Nr.
472; KONRAD VON WÜRZBURG [† 1278], ›Heinrich von Kempten‹, übers.
H. RÖLLEKE, Reclams UB 2855, Stuttgart 1968). Die Haltung des Mannes
ist völlig unklar. Literatur über Gesten und Gebärden: Artikel „Gebärde"
im HWB d. dt. Aberglaubens; Carl SITTL, Die Gebärden der Griechen und
Römer, Leipzig 1890; Karl VON AMIRA, Die Handgebärden in den Bilder-
handschriften des Sachsenspiegels (Abh. d. philos.-philolog. Kl. d. königl.
bayerischen Akad. d. Wiss. XXIII/2) München 1905; Hildegard DELLING,
Studien über die Gebärden in Dichtkunst und Bildkunst des frühen und
hohen Mittelalters, Diss. Leipzig 1925; Anke ROEDER, Die Gebärde im
Drama des Mittelalters (MTU 49), München 1974. Dietmar PEIL, Die Ge-
bärde bei Chrétien, Hartmann und Wolfram (Medium Aevum 28), Mün-
chen 1975.

Westseite, 5. Joch

(HEGI VI,1). Zwei symmetrisch angeordnete Drachen, Rücken an W 5 aa
Rücken, die Schweife ineinander verknüpft, beißen je in die Backe
eines fratzenhaften Kopfs, der seinerseits ihre Schwanzenden im
Maul hält.

Gehört zum Thema des Fressens und Gefressenwerdens.

(HEGI VI,1). Geometrisches Muster. W 5 ab

W 5 b (HEGI VI,2). Symmetrisch zwei Wölfe, die in die Zwickel der Sattelsteine springen und sich in eine eigene Vorderpfote beißen.

Dieselbe Haltung nimmt der Wolf in einer Bestiarillustration ein, zu der der Text besagt, daß er beim Beutezug, wenn er ungeschickt auf einen knackenden Ast getreten ist und so die Schafhirten geweckt hat, sich aus Grimm darüber die Pfote abbeißt (McCULLOCH S. 189 und plate X,4; Bild bei ROWLAND S. 161; Schon DRUCE, II [1920], S. 50 und plate XI hat auf diese den Wolf charakterisierende Gebärde hingewiesen, mit der Variante, daß bei ALBERT DEM GROSSEN der Wolf sich die Pfote leckt, um nicht im Laub zu rascheln).

W 5 c (HEGI VI,3). Maske, aus deren Ohren je ein und aus deren Mund zwei Fische entspringen.

Das Motiv erinnert an antike Okeanosmasken (vgl. DACL unter dem Stichwort); im Zusammenhang mit W 5 e ist aber auch an Psalterillustrationen zu Ps 147,7 [= 146,18] zu erinnern: Der Preis des Allmächtigen entzündet sich am Staunen; *Er läßt den Wind wehen, und es fließen die Wasser.* Der Utrechter Psalter (E. T. DE WALD, The illustrations of the Utrecht Psalter, Princeton 1932) stellt dazu einen Kopf dar, welcher Ströme Wassers ausspeit.

W 5 d (HEGI VI,4). Zwei Hunde beißen zwei Katzen ins Hinterteil – wiederum eine symmetrische Kompostion, die die Rahmenform ausfüllt. Die Identifizierung der Katzen ist unsicher, sie stützt sich einzig auf die buschigen Schwänze.

Daß Hunde und Katzen in ewigem Unfrieden leben, wußte natürlich schon das Mittelalter, vgl. das bei WALTHER Nr. 19278a angeführte Sprichwort: *Nunquam pace rata sociatur cum cane cata.* In FREIDANKs (Ende 12. Jh.) Spruchsammlung ›Bescheidenheit‹ (hg. BEZZENBERGER 138,15) heißt es: *bî hunden und bî katzen / was bîzen ie* (seit je) *und kratzen.* Über die zwiespältige Einschätzung des Hundes im Mittelalter (einerseits treuer und wachsamer Haus- und Jagdgenosse, anderseits Verkappung des Teufels und Symbol schlechter Begierde) bringt reichste Belegfülle Louise GNÄDINGER S. 9–16.

W 5 e (HEGI VI,5). Ein vierfacher Rundum-Kopf, auf dessen Scheitel der Betrachter blickt; die Augen zwischen zwei Nasen gehören jeweils beiden Gesichtern an. Aus den vier Mündern bläst er qualmwolkenartige Gebilde aus.

Formal könnte das Motiv vom Schlußstein eines Rippengewölbes herkommen (so MAURER-KUHN S. 194). Zu erinnern ist aber – wiederum im Zusammenhang mit W 5 c – an Ps 147,7 sowie an die vier Paradiesesflüsse *Phison, Geon, Tigris, Euphrat* (Gen. 2, 10–14). Ernst SCHLEE, Die Ikonographie der Paradiesesflüsse, Leipzig 1937 bringt Darstellungen, wo vier wasserausspeiende Masken in die vier Himmelsrichtungen angeordnet sind (Abb. 9) und einen genau identischen Rundum-Kopf, der vier Gestalten in der Manier antiker Wassergötter ausspeit (Abb. 7). Die vier Paradiesesflüsse wurden u. a. von AMBROSIUS (de paradiso III, 14–19 = PL 14,208 ff.) als vier Kardinaltugenden gedeutet; eine reiche Auslegung bietet HONORIUS AUGUSTODUNENSIS PL 172,833. Näher liegen noch die vier Winde oder Himmelsrichtungen. In Ez 37,9 und Apc 7, 1–13 haben die vier Winde als gesamtes einen anderen Sinn, einmal sind sie belebend, einmal vernichtend. Zu den apokalyptischen Winden sagt RICHARD VON SANKT VIKTOR: *Diese Winde blasen dann über die Erde, das Meer und die Bäume, wenn die vollkommenen Verkünder des evangelischen Sakraments denen, welche die Fülle des Irdischen begehren, den Schlechten, die auf dem Meer der Welt treiben, und denen, die gleich* (hochragenden) *Bäumen hochmütig sind, predigen* (in Apoc. II,9 = PL 196, 770 D).

(HEGI VI,6). Zwei nackte, kauernde und offenbar miteinander in einem Ringkampf verwickelte Menschen werden meuchlings von zwei Löwen angegriffen, die schon ein Bein von ihnen im Maul halten. Wiederum symmetrische Komposition. **W 5 f**

Zur Deutung vgl. E.

(HEGI VI,7) Lockiges Haupt. **W 5 g**

(HEGI VI,8) Dornauszieher. **W 5 h**

Eine Bestandsaufnahme gibt W. S. HECKSCHER, Artikel „Dornauszieher" in: RDK IV, 289–299. – Eine Möglichkeit, das Motiv für eine allegorische Deutung einzuheimsen, bieten die wegen des häufigen biblischen Vorkommens vielfältigen Bedeutungen von *Dorn* (vgl. LAURETUS unter *spina*. PITRA II,368–370). Dornen können selten positive Bedeutung haben: *Stachel des Gewissens, compunctio*. Meist aber geht die Deutung aus von den schlechten Eigenschaften der Dornen: sie verhindern das Gedeihen anderer Pflanzen (Mt 7,16. Lc 8,7) und meinen so die *weltlichen Sorgen,* welche keine erbaulichen Gedanken aufkommen lassen; sie bereiten Schmerz und meinen somit *Beunruhigungen der Welt, welche die Seele plagen* bzw. *Ge-*

lüste und böse Neigungen; daneben kommen an Bedeutungen vor: *perverse Gedanken, unsere Sünden, Stacheln der Versuchungen, Stiche der Laster* usw. Dornen sind biblisch ein beliebtes Bild für die Strafe Gottes (Is 5,6. 7,23. Job 31,40) oder sie sind dies unbildlich (Gen 3,18). Mariologische Deutungen gehen aus vom Hohenlied (Cant 2,2). ADAM VON SANKT VIKTOR dichtet in einer Sequenz auf Mariae Geburt:

> *Heil dir, heilige Mutter des Worts,*
> *Blume vom Dorn doch ohne Dorn,*
> *Blume, Ruhm des Dornstrauchs;*
> *Wir sind das dornige Gebüsch, wir sind*
> *blutig verwundet vom Dorn der Sünde,*
> *Doch Du kennst keine Dornen*

(Henry SPITZMULLER, Poésie latine chrétienne du moyen âge, Bruges 1971; Nr. 74c). – Nun ist bei all diesen geistlichen Deutungen der Dornen nirgendwo davon die Rede, daß sich jemand Dornen auszieht; ein Geistlicher hätte aber wohl mühelos das Bild des Dornausziehers ins Adhortative gewendet und vielleicht gepredigt: Also sollt ihr euch (in der Beicht) von Sünden befreien – etwa im Anschluß an Ps 31,4 *Ich habe mich bekehrt, ... als der Dorn in mir haftete* (vgl. BERNHARD VON CLAIRVAUX, super Cantica 48,1).

Ecke zwischen West- und Südseite, Südwesteingang zum Chor und Westeingang (nach Bezeichnung der Planskizze)

A Kapitell am einstigen Westeingang (HEGI XIV,2 und HOFFMANN III,1. XXIV,7; heute durch ein völlig anderes ersetzt).

Vier Hasen sich die Hinterpfote leckend; je zwei stecken die Köpfe in der Kapitellecke zusammen.

Dem hier in den Kreuzgang Eintretenden wird eines der Leitmotive zunächst einmal als Präludium in neutraler Weise vorgestellt, bevor es dann – von hier in West- und Südflügel sich spaltend – in seiner bösen und guten Bedeutung ausgefaltet wird. Die über Jahrhunderte teilweise im Wortlaut tradierten Bedeutungen sind in der folgenden Tabelle schematisch dargestellt. In allen Typen bedeutet der wehrlose, gehetzte, doch mit Furcht und

139 Diese beiden Eigenschaften werden seltsamerweise nicht ausgedeutet, obwohl sie dazu reizen würden: für den Schlaf mit offenen Augen gibt es den Physiologus-Löwen als Vorbild, und Unkeuschheit ist ein bequemes

Der Hase

○ Hase schläft mit offenen Augen / ○ große Fruchtbarkeit, sexuelles Verhalten } 139	○ Hase wird im Winter weiß (dann bekommt er seine alte Farbe wieder): Mensch soll sich von der Sünde zur Tugend wenden (bzw.: Auferstehung, vgl. 1 Cor 15,51)	* Spiel mit dem Wiesel (siehe oben in Kap. 1.3.2)	* Hase wird von Hunden gejagt: der Mensch wird vom Teufel verfolgt	○ Schnelligkeit (lepus von levi-pes):	* Infolge der längeren Hinterläufe kann der Hase besser bergan laufen als bergab: der Mensch soll nicht nach dem Irdischen trachten, sondern ,aufwärts', nach Gott streben	○ Furchtsamkeit des Hasen: Gottesfurcht des Menschen	○ Unreinheit (Lev 11,6): Ungerechtigkeit	* Der Hase ist schwach, was ihn zur Flucht in die Felsen nötigt: (a) der sündige Mensch / (b) die Kirche flieht zum wahren Felsen, Christus (1 Cor 10,4)	
							○	○	Bibel[140]
					○	○			ARISTOTELES
○○	○	○							PLINIUS[141]
			●	○	●			a ●	›Physiologus‹ Kap. 51
			●						TERTULLIAN[142]
	●								AMBROSIUS[143]
						●			AUGUSTINUS[144]
						●			EUCHERIUS VON LYON[145]
				○		○			ISIDOR[146]
								b ●	BEDA[147]
				○		●			HRABANUS MAURUS[148]
								b ●	›Glossa ordinaria‹[149]
		●							ANSELM V. CANTERBURY[150]
							●		›Allegoriae‹[151]
								a,b ●	Anonymus Clarevallensis
						●			Pseudo-MELITO
	●	●			●	●			Anonymus Dominicanus
				○		○		○	HERMANNUS[152]
		●				●		●	BERTHOLD V. REGENSBURG[153]
○		○			○	○			KONRAD V. MEGENBERG[154]

Auslegungsziel. Dies hängt wohl mit der PLINIUS-Rezeption zusammen, die erst auf die Enzyklopädisten des 13. Jahrhunderts wirkte, welche aber an Auslegungen nicht mehr interessiert waren (vgl. Kap. 3.9). In der mittelhochdeutschen Novelle ›Das Häslein‹ (VON DER HAGEN, Gesammtabenteuer, II, Nr. 21) spielt der Hase das zentrale Motiv im obszönen Schwank: Ein Ritter verkauft einen Hasen um den Lohn der Minne einer Jungfrau. Hier scheint die Aura von Sexualsymbolik sich erzählerisch niederzuschlagen, vgl. Stephen L. WAILES, The hunt of the hare in ‚Das Häslein‘, in: Seminar (Toronto 1969), S. 92–101; allerdings ist das Personal ersetzbar, so in der thematisch eng verwandten Novelle ›Der Sperber‹.

140 Lev 11,6: *Der Hase ist unrein.* Prov 30,26: *Die Hasen sind ein Volk ohne Stärke, sie bauen ihr Lager in den Fels.* Ps 103,18: *Die Felsen sind dem Hasen eine Zuflucht.* – In den beiden letzten Stellen ist der Klippdachs (hebräisch šafan) gemeint (BAUER S. 458). Die Übersetzungen gehen auseinander. So macht zum Beispiel NOTKER DER DEUTSCHE das ihm unbekannte Tier *erinatius*, das da in den Felsen wohnen soll, konsequent zum ihm vertrauten Murmeltier: *Christus ist stéin. er sî fluht múrmunton . ih méino súndigen . Múrmento ist ein tîer also michel als der ígil . in gelichenisse périn (ursi) unde muse . daz héizen uuir mus pergis . uuanda iz in dîen lochen dero alpon sîna festi hábet* (zu Ps 103,18, hg. SEHRT/STARCK III,757 f.)

141 ARISTOTELES und PLINIUS sind erwähnenswert, insofern die Enzyklopädien des BARTHOLOMÄUS ANGLICUS und des VINZENZ VON BEAUVAIS auf sie verweisen.

142 TERTULLIAN, scorpiace I, 11 = PL 2, 147 (zitiert bei BAUER S. 457).

143 AMBROSIUS, hexaemeron V,xxiii,77 = PL 14,238.

144 AUGUSTINUS, sermo XCIX,6 = PL 38,598. enarratio in Ps 70,3 = PL 36,879. in ps 103,18 = PL 37, 1372.

145 EUCHERIUS VON LYON, formulae spiritalis intelligentia PL 50, 752 A.

146 ISIDOR VON SEVILLA, etym XII, i, 23.

147 BEDA VENERABILIS, super parabolas Salomonis allegorica expositio [zu Prov 30,26] PL 91,1026 B.

148 HRABANUS MAURUS, de universo VII,8 = PL 111,205.

149 ›Glossa ordinaria‹ [zu Prov 30,26] PL 113,1113 D.

150 ANSELM VON CANTERBURY, vgl. hier Kap. 4.3.2[5].

151 PSEUDO-HRABAN, ›Allegoriae‹ PL 112,984 D.

152 Anonymus Clarevallensis, Pseudo-MELITO, Anonymus Dominicanus, HERMANNUS WERDINENSIS exzerpiert bei PITRA, Spicilegium III,74 f.

153 BERTHOLD VON REGENSBURG, Predigten, hg. PFEIFFER/STROBL (Wien 1862), I, 554–559; ausführlich zitiert in Kap. 6.4.2.

154 KONRAD VON MEGENBERG, ›Buch der Natur‹, hg. PFEIFFER, S. 194.

Schnelligkeit begabte Hase den der Welt ausgesetzten, doch mit der Gabe des Strebens nach Gott versehenen Menschen.

(HEGI XIII,1 und HOFFMANN III,2. XXIV,6). Blattmasken, d.h. B
auf dem Hinterhaupt liegende Köpfe, aus deren breiten Mäulern Blätter nach oben ragen. Kämpfer: Palmetten.

Wegen des schon lange ornamental verwendeten Motivs wird man nicht lange nach Deutungen suchen wollen, vgl. Harald KELLER, Artikel „Blattmaske" in RDK II, 867–874. – Doch fragt man sich bei der hier vorliegenden Ausbildung, wo der Kopf das blattähnliche Gebilde nach oben ausspeit/ verschlingt, ob es sich nicht um die Verballhornung eines formal zum Verwechseln ähnlichen Motivs handeln könnte. Eine Illustration zu Apc 12,16 *die Erde tat ihren Mund auf und verschlang den Strom* zeigt einen nach oben gewandten Kopf, der Ströme Wassers verschluckt (Hanns SWARZENSKI, Monuments of romanesque art, [2]Chicago 1967, Abb. 168, 11. Jahrhundert); der Canterbury Psalter (hg. M. R. JAMES, London 1935, fol. 5[b]) illustriert den Vers Ps 1,4 *die Frevler . . . sind wie die Spreu, die der Wind verweht vom Antlitz der Erde* mit einem Gesicht, das nach oben materialisierte Luftströme ausbläst.

(HEGI XIII,4 und HOFFMANN III,2. XXIV,8) Kapitell: Ein Hund C
fällt von hinten einen Keiler an. Kämpfer: Weinranken.

Zur Deutung vgl. oben bei W 4 fa. Sind hier die einst zusammengehörigen Elemente Eber und Weinberg auseinandergetreten?

(fehlt bei HEGI; vgl. aber seine Gesamtansicht I): Zwei Adler, die D
ihre Köpfe in den Kapitellecken, die Flügel auf dessen Schild plaziert haben.

Die Symbolik des Adlers ist reich. Vgl. Liselotte WEHRHAHN-STAUCH, Artikel „Adler" in: LCI und von derselben Aquila-resurrectio [1967]. Die Bedeutungen stützen sich u.a. auf Ps 102,5 . . . *daß deine Jugend sich erneuert gleich dem Adler*. Nach dem ›Physiologus‹ (Kap. 6) fliegt der Adler im Alter, wenn seine Schwingen schwer und die Augen trübe werden, zur Sonne, wo er die alten Fittiche und die Düsternis der Augen verbrennt; dann taucht er in eine Quelle und verjüngt sich dergestalt. Nach einer anderen Ansicht verwachsen dem Adler im Alter die beiden Teile des Schnabels; der Adler fliegt im Sturzflug auf einen Felsen und bricht dort das überstehende Ende ab, wodurch er sich verjüngt (AUGUSTIN, enarratio in Ps 102,5 § 9 = PL 37, 1323). – So kann der Adler bedeuten die Auferstehung

Christi, aber auch diejenige der einzelnen Seele; er kann auch Anweisung sein, den alten Adam abzustreifen, indem man sich der Sonne der Gerechtigkeit zuwendet und ins Wasser der Buße eintaucht (so der ›Physiologus‹). Dieses Hoffnung aussprechende Kapitell entspricht derjenigen Darstellung, die rückseitig auf der Hofseite der Wand angebracht ist: E.

E (HEGI XII,12). An der hofseitigen Wand unter dem Kaffgesims: Ein mächtiger Löwe mit aus der Wand vollplastisch herausragendem Kopf. Er hat einen nackten Menschen bis zum Nabel verschlungen, so daß beinahe nur noch der Hintere sichtbar ist.

Vergleichbar ist die berühmte Darstellung des menschenverschlingenden Ungeheuers im Chorumgang von Saint-Pierre in Chauvigny (Abb. 99 bei B. RUPPRECHT, Romanische Skulptur in Frankreich, München 1975) und viele andere, vgl. DEBIDOUR Abb. 216f.; Grandson (MAURER-KUHN S. 119); schließlich zwei Kapitelle im südlichen Seitenschiff des Großmünsters selbst (WIESMANN, Tafel XI/2 und XII/4; MAURER-KUHN S. 79/81/318.

Diese Darstellungen gehören zu folgenden Texten: Ps 7,2f.: *Hilf mir vor meinem Verfolger . . . daß er mich nicht zerreiße wie ein Löwe* und besonders Ps 21, 22: *Errette mich aus dem Rachen des Löwen (Salva me ex ore leonis).* Der Utrechter Psalter (hg. DE WALD, Princeton 1952) wie derjenige der Bibliothèque Nationale (vgl. W 2 aa), Abb. 16, stellen hierzu einen Löwen dar, der über einem Menschen steht und danach schnappt. In den zugehörigen Psalmauslegungen bedeutet der Löwe den Teufel, gestützt auf 1 Petr 5,8 und Ps 90, 13. Weitere Bibelstellen: 2 Tim 4,17 . . . *und ich wurde errettet aus dem Rachen des Löwen.* Ps 73,19. Job 16,10. Is 5,14 1 Reg [= 1 Sam] 17,37.

Hier können wir punktuell den „Sitz im Leben" der romanischen Plastik ausmachen, die eben keineswegs auf sich selbst verweist wie die heutzutage in Museen begrabenen ‚Kunstwerke', sondern einen genauen Ort im liturgischen Kosmos einer Gemeinschaft hat. Wenn sich die Chorherren zur Komplet vor dem Dormitorium (vgl. die Planskizze) beim Kapitell mit demselben Motiv (E 4 h) besammelten und in der lectio brevis die Stelle *Seid nüchtern und wachet! Denn euer Widersacher, der Teufel, geht umher wie ein brüllender Löwe und sucht, wen er verschlingen könne* aus dem ersten Petrusbrief meditierten und darauf aus dem Psalm 90 beteten *Über Löwen . . . wirst du schreiten, wirst zertreten Löwen und Drachen,* so blickten sie dabei genau gegenüber auf das Bild vom verschlingenden, aber doch besieg-

ten Löwen. – Im Kreuzgang befanden sich Gräber. Im Offertorium der Totenmesse heißt es von den abgeschiedenen Seelen *Errette sie aus dem Maul des Löwen, damit sie nicht der Tartarus verschlinge, damit sie nicht in die Finsternis fallen, sondern daß sie der hl. Michael als Bannerträger zum heiligen Licht führe* (vgl. J. A. JUNGMANN, Missarum solemnia, Wien ⁵1962, I, 39f.).

Südseite, 1. Joch

(HEGI VII,7). Zwei Drachen, deren gewundene, in Schlangenköpfe (ein Restaurator hat daraus Lilien gemacht) ausmündende Schwänze miteinander verknüpft sind, wenden ihre züngelnden Köpfe rückwärts einander zu. Die Darstellung ist spiegelsymmetrisch. S 1 aa

(HEGI VII,3) Palmetten. S 1 b

(HEGI VII,4) Palmetten. S 1 c

(HEGI VII,5). Zwei ineinander verwickelte Schlangen packen je einen Frosch am Bein, der sich in den Zwickel der Grundform flüchtet. S 1 d

Es gibt zwei Anschlußmöglichkeiten für eine Deutung. Die eine ist die Fabel von der Königswahl der Frösche, AESOP (Perry 44); PHÄDRUS I,2; BABRIOS 174; von den mittelalterlichen Varianten sei nur erwähnt MARIE DE FRANCE, ›Esope‹ XVIII (hg. H. U. GUMBRECHT, Klassische Texte des Romanischen Mittelalters in zweisprachigen Ausgaben 12, München 1973). Der Staat der Frösche, die gleichberechtigt nebeneinander leben, verwildert ob ihrer Zügellosigkeit. Sie bitten Zeus um einen König. Dieser wirft einen Balken in den Teich. Nach dem ersten Schrecken werden sie wieder aufmüpfig und bitten bald um einen besseren König. Zeus schickt die Wasserschlange (in manchen Varianten ist es der Storch), die (der) ihnen den Garaus macht.

Die andere Brücke zu einem Text ist die Auslegung des Froschs in der Bibel. Die einschlägigen Zitate dazu hat M. BAMBECK zusammengetragen. Der Einsatz des Froschs als eine der ägyptischen Plagen (Exodus 8,2; zitiert in Ps 77,45) bestimmt die Richtung der Deutung seiner Eigenschaften ad malam partem. Frösche quaken geschwätzig, deshalb bedeuten sie entweder die weltlichen Dichter oder die Häretiker. Sie geben vor, im reinen

Wasser zu leben, stecken aber doch im Schlamm, deshalb bedeuten sie die Gleisnerei. Wichtig für unser Bildwerk, wo der Frosch im Maul der Schlange steckt, ist die Stelle Apc 16,13: *Und ich sah aus dem Munde des Drachen ... drei unreine Geister wie Frösche hervorkommen.* BAMBECK zitiert unter anderen die Deutung des HUGO VON SAINT-CHER: *So sind jene kotig durch Ausschweifung und schlimmes Tun, doch wortreich geschwätzig, und sie wollen die aus dem Glauben fließende Gelassenheit durch aussäung der stinkenden Lehre des Antichrists stören.*

Beide Deutungen müssen die Unstimmigkeit in Kauf nehmen, daß die Anzahl der Handelnden durch die Symmetrie des Sattelsteines formal-künstlerisch auf zwei bestimmt wird.

S 1 e (HEGI VII,6). Zwei taubenartige Vögel, symmetrisch die Bäuche voneinander abgewandt, greifen mit einem Fuß in die Ecke des Sattelsteins aus, die Köpfe wenden sie einander zu; in der Mitte eine Pflanze mit doldenförmigem Fruchtstand, wonach die Schnäbel zielen.

Für die Zusammenstellung Vögel/Baum gibt es – wenn wir die symmetrische Doppelung wiederum aufs Konto der formalen Notwendigkeit buchen – ebenfalls mehrere Anschlußmöglichkeiten.

Erstens, über das Motiv des Pickens an Früchten, als eucharistisches Symbol (vgl. S 5 b).

Zweitens: Der Phönix sammelt nach einer Version die Zweige zum Scheiterhaufen, auf dem er sich selbst verbrennt, um neun Tage später wieder aufzuerstehen. WHITE bringt S. 125 eine Bestiarillustration, die unserem Bildwerk sehr ähnelt.

Drittens: Die Tauben lieben die Früchte des Baumes Peridexion/Perindeus, in dessen Geäst sie sich aufhalten (WHITE 160 mit Abbildung; vgl. McCULLOCH 157 und plate VII/5; ODO VON CERITONA, hg. HERVIEUX IV, 387f. u. a. m.). Den Drachen gelüstet nach den Tauben, doch er erträgt weder den Baum Peridexion noch dessen Schatten. So nähert er sich ihm immer von der Sonnenseite her und packt, wen er außerhalb des Schattens findet. Nach dem ›Physiologus‹ (hg. SEEL Kap. 34) bedeutet der Baum Gottvater, der Schatten (mit Bezug auf Lc 1,35) den Sohn, der Drache selbstverständlich den Teufel. Die Tauben bedeuten die Gläubigen, welche gehalten sind, sich nicht vom Baum des Lebens zu entfernen. Die Deutung paßt um so besser, als sich ja in unmittelbarer Nähe (S 1 aa) Drachen befinden.

Viertens: Weniger spezifisch als die bis jetzt gegebenen Identifikations-

möglichkeiten ist der Bezug der Kapitelle auf die biblische Redeweise von der Seele als Vogel und dem Baum des Himmelreiches; die beide aufeinander verweisen. Ps 103,12. 16f. werden die *Vögel des Himmels* genannt, die *zwischen den Zweigen hervor* singen und in den *Zedern des Libanon ihre Nester bauen.* Und im Gleichnis vom Senfkorn (Mt 13,32. Mc 4,32. Lc 13,19) wird das Himmelreich mit einem Baum verglichen, der so groß wird, daß *die Vögel des Himmels kommen und in seinen Zweigen nisten.* – Der Utrechter Psalter illustriert Ps 103,12 mit einem Vogel in einem Baum; eine Handschrift des Traktats ›de avibus‹ von HUGO FOLIETO zeigt Vögel in Nestern in einem Baum als Bild zur Auslegung des Sperlings, wovon eine Deutung ist: *unter der Zeder ist Christus zu verstehen, die Sperlinge sind die Prediger* (Kap. 28 = PL 177,26 B; vgl. Charles DE CLERCQ in Miscellanea mediaevalia 7 [1970], Abb. 5).

(HEGI VII,1). Zwei Kentauren, durch einen Baum getrennt, drehen einander die Kehrseite zu und eilen in gestrecktem Galopp voneinander. Derjenige links hat den menschlichen Oberkörper nach hinten gewandt und zielt mit Pfeil und Bogen auf den andern. Dieser, den langen Haaren nach zu schließen ein weibliches Exemplar, zielt mit einem Spieß nach dem Kopf einer Schlange, die sich um seine Vorderbeine und die freie Hand schlingt. \quad S 1 fa

Von den in P. GERLACHS Artikel „Kentaur" im LCI aufgeführten Belegstellen passen alle und keine auf unsere Zusammenstellung. Am ehesten läßt sich die Deutung als *Streitsucht* anschließen, die von den Kämpfen zwischen Kentauren und Lapithen (OVID, met XII,210ff.) ausgeht – vielleicht kannte man diesen Text nur vom Hörensagen und hat ihn falsch verstanden?

(HEGI VII,1). Vegetabiles Muster. \quad S 1 fb

(HEGI VII,8). Katzenkopf. \quad S 1 g

Die Katze kommt biblisch nur im (apokryphen) Buch Baruch 6,21 vor. Deshalb ist die Behandlung nicht unter den Physiologus- und Distinctiones-Typen zu erwarten, sondern im Bereich der Fabel und des Sprichworts, vgl. S 4 fa.

(HEGI VII,9). Stierkopf. \quad S 1 h

Vgl. N.

Südseite, 2. Joch

S 2 aa (HEGI VIII,1). Zwei Tiere sind durch ein Bäumchen getrennt. Links ein hundsköpfiger Fisch, dessen Schwanz sich nach oben biegt; eine Schlange, deren Schwanz an einen Baumstamm geknotet ist, windet sich von dort aus einmal um seinen Hals und beißt ihn in den Schwanz. Rechts ein Vogel.

KONRAD VON MEGENBERG erwähnt in seinem ›Buch der Natur‹ (III C, 7) einen *merhund*, der zum Repertoire der monstra maritima gehört. Er bellt nicht, sondern tötet durch seinen Hauch. Deshalb bedeutet er den *poesen gaist, der jagt tag und naht, wie er uns vâh* (fange) *in diesem ellenden mer*, und zwar ohne Vorwarnung durch Bellen. Das Bild ist indessen so nicht erklärt.

S 2 ab (HEGI VIII,1). Vegetabiles Muster.

S 2 b–e (HEGI VIII,2–5). Pflanzenmotive, mit Blumen und tannzapfenähnlichen Gebilden.

S 2 fa (HEGI VIII,6). Drei Hunde, wovon beim hintersten nur noch Kopf und Vorderläufe ins Bild ragen, hetzen einem Hasen nach, der sich ins Dickicht flüchtet. Die Gruppe der Hunde und der Hase sind wiederum durch ein Bäumchen getrennt, das sich hier gut ins Motiv einfügt.

Zur Deutung der Hasenjagd vgl. W 2 e und Kap. 6.4. Hier sei nur die frappante Ähnlichkeit mit dem Relief eines römischen Sarkophagdeckels erwähnt. (DACL III/1, Abb. 2684).

S 2 fb (HEGI VIII,6). Geometrisches Muster.

S 2 g (HEGI VIII,7). Drei Köpfe stecken in einem einzigen Kragen aus Pflanzenblättern.

S 2 h (HEGI VIII,8). Affenkopf.

Südseite, 3. Joch

S 3 aa (HEGI IX,2). Weinranke mit Trauben.

S 3 ab (HEGI IX,2). Geometrisches Muster.

(HEGI IX,3). Zwei Störche stehen Bauch an Bauch, den Hals mit S 3 b dem Partner verschlungen, den Kopf nach hinten gewendet, wo sie mit ihren Schnäbeln nach Blättern naschen.

(HEGI IX,4). Dieselben Vögel, diesmal Rücken an Rücken. Sie S 3 c packen einen Frosch am Bein bzw. eine Schlange, die sich um den Hals wickelt.

Die Identifikation des Storches ist – trotz der zu kurzen Schnäbel – durch die Nahrung gewährleistet. Schlangen erwähnt schon ISIDOR (etym XII,vii,16), in WHITES Bestiar ist Adebar mit einem Frosch im Schnabel abgebildet (S. 117).

Die Monogamie und Brutpflege des Storches waren bekannt; daß die jungen Störche die Storchengreise dankbar pflegen, wußte die Antike, und AMBROSIUS (hexaemeron V,16 = PL 14,228) hat diese Tugend ausführlich als Vorbild hingestellt.

Erstaunlicher noch ist der jahreszeitliche Zug des Storches, den schon der Prophet kannte (Jer 8,7). Er gibt das Verhaltensmerkmal für die Deutung des ›Physiologus‹ (hg. SEEL, Kap. 52) ab: Wie der Storch wegfliegt und im Frühling wiederkommt und sein Nest herrichtet, so auch Christus, der zu seiner Zeit wiederkommen wird.

Bei Petrus BERCHORIUS (›Reductorium morale‹, Köln 1684, S. 478) bedeutet der schlangenfressende Storch den *Sünder*: Daß er Giftiges frißt, meint, daß er im *Magen des Gewissens* Laster und Sünden aufnimmt. Die moralische Magenverstimmung meint, daß er sich zu guten Werken unfähig fühlt. Er muß das bittere Wasser der Zerknirschung (*contritio*) trinken, das ihn purgiert. – Ganz im Gegensatz dazu bedeutet der schlangenfressende Storch bei HRABANUS MAURUS (de universo VIII,6 = PL 111, 245) den vorsichtigen Diener Gottes, dem das Gift der bösen Geister nichts ausmacht. Ähnlich deutet HUGO DE FOLIETO (›de avibus‹, Kap. 42 = PL 177,43 C) den schlangenfressenden Storch: *Die Schlangen sind die bösen Gedanken, welche der Storch mit seinem Schnabel aufspießt, wie der Gerechte die schlechten Einflüsterungen zurückbindet.* Eine Schlange packend bildet ihn auch eine Handschrift des Traktats ab, DE CLERCQ (wie S 1 e), Abb. 15.

Das Personal Schlange und Storch erscheint auch bei ODO VON CERITONA (hg. HERVIEUX, IV, S. 237), und zwar als literarische Allegorie: Der Storch sagt zur Schlange, er möchte sich mit ihr im Wettkampf messen; sie darauf höhnisch: ,Ein derart fragiles Tier sollte es nicht mit einem wagen, das so-

gar das kräftigste Lebewesen, nämlich in Adam den Menschen besiegt hat'. Auf eine erneute Aufforderung nimmt sie den Kampf auf; der Storch schlägt sie mit dem Schnabel aufs Haupt und sagt zur Sterbenden: *Principiis obsta* sei die Devise; wer das Übel am Haupt packe, werde ihm widerstehen.

S 3 d (HEGI IX,5). Aufgeklappter Doppellöwe; die Vorderbeine jedes Leibes greifen symmetrisch in die Zwickel des Sattelsteins. Die Schwänze sind miteinander verknotet.

Es gibt keine Belege über Doppellöwen, geschweige denn deren Bedeutung in den literarischen Quellen der Zeit. Alle ‚Deutungen' sind somit als nichthistorisch aus unserer Untersuchung auszuschließen.

S 3 e (HEGI IX,6). Ein Fuchs (dem Kopf nach zu schließen)/eine Katze (dem buschigen Schwanz nach) springt durch Laubwerk, das seinen Rumpf gänzlich verdeckt.

Die Kombination Fuchs mit Bäumchen ist als signifikante in der Literatur anzutreffen. HUGO VON TRIMBERG schreibt im ›Renner‹ (um 1300) vom Fuchs, daß er gegen Altersgebresten Fichtenharz schluckt (hg. EHRISMANN, Vers 19487ff.; genauso KONRAD VON MEGENBERG, ›Buch der Natur‹, hg. PFEIFFER S. 163). Deutung: *Swes sêle si siech* (krank) *biz in den tôt,/ der gedenke an unsers herren nôt / und an daz bluot, daz von im flôz / und des kriuzes stam begôz* . . . Kennt man dieses Verhalten des Fuchses, dann will einem scheinen, unser abgebildetes Tier lecke mit offenem Maul an einem Blatt.

S 3 fa (HEGI IX,7). Die Mitte des querrechteckigen Formats nimmt ein weitausladendes Bäumchen ein. Links pickt ein Vogel (eine Taube?) an einer daran wachsenden Traube. Rechts greift ein schwanzloses Äffchen (?) nach Früchten des Baumes, während sie andere in den Mund stopft.

Zum traubenpickenden Vogel vgl. S. 5 aa; zum Affen vgl. W 4 aa. Ob die Zusammenstellung auf eine Fabel oder dgl. zurückgeht?

S 3 fb (HEGI IX,7). Geometrisches Muster.

S 3 g (HEGI IX,8). Behelmter Kopf, dessen zugehörige Hand den Bart faßt.

S 3 h (HEGI IX,9). Frauenkopf mit gezöpfelter Frisur, die ein Stück Stirn freiläßt.

Südseite, 4. Joch

(HEGI X,2). Lastende Trauben an verschlungenen Ranken. S 4 aa

(HEGI X,2). Geometrisches Muster. S 4 ab

(HEGI X,3). Symmetrisch zwei Vögel, die von einem in der Mitte S 4 b
angeordneten Bäumchen getrennt werden. Sie halten je einen win-
zigen Vogel in den Krallen.

Diese Zusammenstellung kommt in den mir bekannten Bestiar-Illustratio-
nen nicht vor, und für die Replik einer Illustration aus einem Buch über
Vogelbeiz sind die Greifvögel viel zu plump. Ist es eine Verballhornung des
Verhaltens des Geiers (›Physiologus‹, hg. SEEL Kap. 19), der, wenn er
schwanger ist, sich auf einen Gebärstein setzt?

(HEGI X,4–6). Florale Motive (Palmettenbäumchen, Rosen, Akan- S 4 c–e
thus).

(HEGI X,7). Auf der rechten Seite des Querformats packt eine S 4 fa
Katze eine Maus, die sie ins Genick beißt. Links, durch ein
Bäumchen getrennt, wendet sich ein Vogel rückwärts über die
Schulter dieser Szene zu.

Die Bestiare leiten die Bezeichnung *cattus* etymologisch ab von der typi-
schen Tätigkeit des Tiers: es fängt (*captat*), oder von seiner Fähigkeit, im
Dunkeln noch scharf (griech. *catus* ISIDOR, etym XII,ii,38) zu sehen. Die
Katze ist indessen v. a. in Fabel und Sprichwort daheim.
Allein bei ODO VON CERITONA finden sich drei Katz-und-Maus-Ge-
schichten (hg. HERVIEUX, S. 188f., 225f., 227f.), von denen aber keine
genau auf unsere Szene paßt. Näher schon kommt die Fabel von Adler,
Katze, Baum und Wildschwein des PHÄDRUS II,4, die sich auch von der
Maus erzählen läßt: Die Katze jagt dem im Baum nistenden Vogel Angst
ein, indem sie ihn auf die Maus hinweist, die das Wurzelwerk untergräbt;
sie setzt die Mäusemutter in Schrecken, indem sie ihr die Gefahr des Raub-
vogels für ihre Jungen vorhält – Vogel wie Maus bleiben angstvoll im
Nest und werden so ein leichter Raub der Katze.

(HEGI X,7). Lilienranken. S 4 fb

(HEGI X,8/9). Das Pendant zu W 3 g/h: hier jedoch hat der männ- S 4 g/h
liche Kopf die gezöpfelten Haarsträhnen, welche die Stirn frei-
lassen, und der weibliche ist bekrönt.

S 5 aa (HEGI XI,2). Ein Vogel (mit offenem Schnabel) inmitten von Ranken, daran auch Weintrauben hangen.

Wiewohl es sich nicht um ausgesprochenes Weinlaub handelt, darf man doch an das häufige Motiv der Tiere, insbesondere Vögel in Weinranken denken, das besonders im Kontext der Eucharistie beliebt ist, vgl. z. B. den Tischaltar des BERNARDUS GELDUINUS (1096 geweiht) in St.-Sernin in Toulouse, bei RUPPRECHT (wie E), Abb. 14.

Wenn man sich auf den Vogel mit offenem Schnabel konzentriert, so könnte man die Nachtigall assoziieren, die – in schmucklosem Gefieder und mit schönstem Gesang – Sinnbild christlicher Demut und Aufforderung zum Gotteslob war, und von der erzählt wurde, daß sie beim Herannahen ihres Todes vor Tagesanbruch zu singen beginnt, mit Heraufkommen des Tages immer lauter und schöner singt, ja sich bis zur Non zu Tode singt – Sinnbild des Erlösers, der den Baum des Kreuzes bestiegen und sich hingegeben hat, wie auch Vorbild für jede liebende Seele. JOHANNES PECKHAM (um 1220–1292) hat dieses Gleichnis dichterisch ausgestaltet (›Philomena‹, in: Henry SPITZMULLER, Poésie latine chrétienne du moyen âge, Bruges 1971, S. 936 ff.).

Bei HUGO VON TRIMBERG (›Renner‹, Vers 19693 ff.) allerdings hat die Nachtigall die Bedeutung der Torheit, weil sie ihre Kräfte im Singen vertut: *Uns tôrn bediutet diu nahtegal/ die der werlde machent schal . . . uns selber müen mit maniger unsinne/ durch werltlich lop, ruom oder minne. Sô wir vil êren haben erworben,/ so ist beidiu stimme und lip* (Leben) *verdorben. . .*

S 5 ab (HEGI XI,2). Lilienranken.

S 5 b (HEGI XI,3). Zwei Vögel, symmetrisch auf Zweigen sitzend, lugen über die Schulter nach einem mitten zwischen ihnen angeordneten pinienzapfenähnlichen Gebilde.

Die Vögel im Großmünsterkeuzgang sind, abgesehen von den Störchen S 3 c, alle sehr unspezifisch wiedergegeben, so daß eine Identifizierung schwer gelingt. Obwohl also insgesamt sieben Mal Vögel abgebildet sind, kann man darin keine Serie erkennen, die es in Texten gibt (vgl. MEINERS, SCHMIDTKE [1975]).

Vögel an sich haben häufig eine negative Bedeutung, vgl. M. BAMBECK

208–216 und SCHADE 47 f. Hier könnten die Vögel aus Lc 8,5 gemeint sein. Positive wie negative Bedeutungen verzeichnet der Autor der ›Allegoriae‹ (PL 112, 871: *aves*; 1083: *volucres*).

(HEGI XI,4). Zwei kleine Säugetiere (Eichhörnchen?) tun sich, halb im Laubwerk versteckt, an einem Pinienzapfen gütlich. S 5 c

Ein zufällig gefundener Beleg zeigt, wie ein Betrachter des 13. Jahrhunderts die Szene verstanden haben könnte. Der Franziskaner DAVID VON AUGSBURG (um 1200–1272) schreibt über seinen Traktat ›Von der unergründlichen Fülle Gottes‹: *Swer diz list oder hoeret, der sol tuon als der eichorn. Der kiuwet die schal an der nüzze, unz* (bis) *er kumt an den kern, alsô sol man diu wort mit dem zande* (Zahn) *der verstantnüsse kiuwen* (kauen) *unz man kumet in die niezunge der gotlichen heimliche; so sol man diu wort lazen.* (hg. F. PFEIFFER, Deutsche Mystiker [1845] I, S. 375). Unsere Eichhörnchen benehmen sich richtig, wenn sie die bittere Rinde durchzubeißen versuchen, um zum süßen Kern zu gelangen; so soll der Leser heiliger Schriften durch die ‚Schale‘ des Buchstabens zum ‚Kern‘ des Sinns vordringen – ist das nicht auch ein Hinweis darauf, wie unsere Skulpturen zu verstehen seien? (Vgl. Kap. 4.3.2). So könnte man dieses Kapitell zusammensehen mit der Affengruppe (W 4 aa): Die Affen, welche die Nüsse vorzeitig wegwerfen, dringen nie zum Sinn vor. Eine andere Möglichkeit, in Form einer Darstellung einen Hinweis auf die rechte Betrachtung des Dargestellten zu geben, ist die Fabel von Hahn und Perle (PHÄDRUS III,12), vgl. K. SPECKENBACH, Die Fabel von der Fabel, in: Frühmittelalterliche Studien 12 (1978), 178 ff.

(HEGI XI,5). Geometrisches Muster. S 5 d

(HEGI XI,6). Palmettenbäumchen. S 5 e

(Kein Kapitell, sondern zweigeschossiges Tabernakel). S 5 f

(HEGI XI,7). Affenkopf. S 5 g

(HEGI XI,8). Frauenkopf. S 5 h

Weitere Plastiken auf der Hofseite des Kreuzgangs

(fehlt bei HEGI). Nach HOFFMANN (S. 111 und Tafel IV,1 = Zeichnung von ca. 1710) befand sich hier in der Südostecke ein aufrechtstehender Löwe oder Greif. F

G (HEGI XIV,1). Hornbläser, in der Rechten eine Keule (?).

Zwei Ansatzpunkte sind möglich: Das Horn oder der Jäger. Das Hifthorn (*cornea tuba*) hat mindestens zwei Bedeutungen: Es bedeutet die gute Predigt oder die Überhebung der Stolzen (dies gestützt auf Ps 74,6 *Erhebet nicht gegen den Himmel euer Horn*; die Feinde Gottes triumphieren mit dem Horn Thren 2,17). Hier ist der Hornbläser am ehesten in den Zusammenhang der Jagd zu stellen (vgl. Kap. 6.4).

H (fehlt bei HEGI). Aufgrund einer Handwerkerabrechnung des 16. Jahrhunderts erschließt HOFFMANN (S. 111) hier in der Nordwestecke einen Bären.

Außerdem waren hofseitig die Zwickelsteine mit Plastiken versehen, die HEGI nicht vollständig aufgenommen hat (einige menschliche Köpfe XII, 9−11).

I, K, L, M (HEGI II). An der Ostwand sind die Bogenanfänger hofseitig mit vier vollplastisch heraustretenden Oberkörpern von Tieren versehen, die allesamt als Christus-Epitheta (vgl. Kap. 3.7) gelten können und im Osten sinnvoll angebracht sind (vgl. Kap. 6.3.3).

I Löwe mit Titulus *LEO*.

K Färse (Rind, Kuh, Stier) − vgl. N.

L Widder mit Titulus *OVIS* [!].

M (schon zu HEGIS Zeiten Fragment, vgl. das Stück im Landesmuseum, abgebildet bei HOFFMANN, Tafel XXI,5). HOFFMANN (S. 129) will daran einen Bocksbart erkennen; auch der Bock (*aries*) ist Christusattribut.

Weitere figürliche Plastiken in den Jochen des Ost- und Nordflügels

E 3/4 Gangseitiges Kapitell zwischen dem dritten und vierten Joch (HEGI XIV,7; vgl. Ansicht HOFFMANN V,5). Zwei Löwenköpfchen, aus deren Mund je ein Blatt hevorquillt, das sich wie eine Halskrause bis zu den Ohren hinzieht.

E 4 g (HEGI XII,2). Doppellöwe.

(HEGI XII,3). Löwenkopf mit zottiger Mähne und bleckenden E 4 h
Zähnen hält den Hinterleib eines Hasen im Maul.

An dieser Plastik vorbei blickt man auf ihr Gegenstück E in der Südwest-
ecke. Hier trifft die Symbolik des Löwenrachen (vgl. E) mit derjenigen des
gehetzten Hasen (vgl. A und Kap. 6.4) zusammen.

Gangseitiges Kapitell zwischen dem vierten und fünften Joch
(HEGI XV,4). Vier Schlangen, eine mit der anderen verknäuelt und E 4/5
verbissen.

Der Utrechtpsalter bringt als Illustration von Ps 57,5 *Ihr Wüten gleicht
demjenigen der Schlangen* die Darstellung von zwei sich umeinander win-
denden Schlangen, welche somit die Gottlosen darstellen würden.

(HEGI XII,4). Ein runzelnübersäter Affenkopf, dessen Maul ein E 5 g
kleiner Drache sich entwindet, der wiederum den Affen ins Ohr
beißt.

(HEGI XII,5). Ein runzelnübersäter Affenkopf, aus dessen Mund E 5 h
und Ohren drei kleine Menschengesichter hervorlugen.

(HEGI VIII,9). Männliches Haupt mit Frisur aus vielen kleinen N 1 g
Zöpfchen; die rechte Hand, die auch und zwar allein mitgegeben
wird, am Bart (vgl. W 4 h).

(HEGI VIII,10). Weibliches Haupt mit unter dem Kinn zusammen- N 1 h
geknoteten Zöpfen.

(HEGI XII,6). Ein nacktes Männchen setzt eben zu einem Purzel- N 3 g
baum an, die Wand soll den Fußboden darstellen; es hat den Kopf
schon zwischen den Füßen, die Arme noch flach am Boden auf-
liegend; es streckt somit dem Betrachter seinen bloßen Hintern ent-
gegen.

Will man die zeitlich viel späteren Belege im Handwörterbuch des deut-
schen Aberglaubens auf unsere Epoche extrapolieren, dann hat die Figur
apotropäischen Sinn. Die Entblößung des Hinteren ist dort belegt als Mittel
gegen den bösen Blick (III,330); zu einer Stelle, die genau die Gebärde auf
unserer Skulptur beschreibt, wird bemerkt: „Vielleicht ist es eine Ver-
stärkung solchen Abwehrzaubers, wenn man sich bücken und durch die
eigenen Beine hindurchschauen muß, denn ohne dem Abzuwehrenden
den H. zuzuwenden, ist diese Stellung ja unmöglich." (IV,64).

N 3 h (HEGI XII,7). Runzliger Affenkopf, die spitzigen Zähne bleckend.

N 4 h (HEGI XII,8). Kopf eines Widders.

Südostausgang

N (HEGI XII,1). Brustbild eines ruhenden Stiers, vollplastisch aus der Wand heraustretend.

Die Bedeutungsvielfalt des Stiers (*bos, vacca, taurus, vitulus*) ist sehr groß. Der Artikel bei LAURETUS füllt zwei engbedruckte Folioseiten. Eine Einschränkung gelingt, wenn man den Ort der Darstellung in Rechnung stellt. Hier, in der Nähe des Chors als dem Ort des Opfers und des Gotteslobs, kommt folgendes in Betracht: Ausgehend vom Sühnopfer im Alten Testament (Lev 3,1–5. 4,3. 8,14–17. 3 Reg 18,23. Ez 43,21. 45,18. vgl. Lc 15,23) bedeutet der Stier typologisch (vgl. Kap. 2.1 [b]) Christus, *der dargebracht wurde als friedenstiftendes Opfer(tier), zur Versöhnung zwischen Gott und dem Menschengeschlecht. Die Färse ohne Fehl ist Christi Fleischnatur, die nie gesündigt hat.* Ausgehend von Ps 68,32 (vgl. Ps 49,9–15. 50,18), wo es heißt, daß dem Herrn das Lobpreisen besser gefalle als ein Stieropfer, kann das Tier auch *Lob Gottes* bedeuten.

O (HEGI XIV,3). Zwei kleine Drachen, deren Köpfe in den Kapitellecken angeordnet sind, erheben die Tatzen gegeneinander. Ihre Schwänze haben sie zwischen den Beinen eingeklemmt, sie sind miteinander verknotet; jeder hält das Schwanzende des anderen im Maul.

6.3. Die Anlage im Überblick

6.3.1. Die Themenkreise

Auffällig ist zunächst, daß in der Skulptur des Kreuzgangs (wie auch des Schiffs und des Außenbaus) keine biblischen Szenen dargestellt sind – abgesehen von Samson und Dalila und der mögli-

142

cherweise als Salome zu identifizierenden Tänzerin. Man muß allerdings die verlorenen Stücke miteinbeziehen. Für die beiden Tympana sind mit hoher Wahrscheinlichkeit Themen der christlichen Ikonographie im engeren Sinne anzusetzen; ebenso für den Chorbogen, der nach der Erhöhung um den Lichtgaden (6. Etappe nach WIESMANN) einen großflächigen Malgrund darbot; von den Chorschranken ist uns ein Fragment einer Stäupung erhalten (WIESMANN XXVII,2). Während also diese ausgezeichneten Stellen durch ehrwürdige Motive gewürdigt waren, tummeln sich im Kreuzgang genau jene Gestalten und Mißgestalten, die der heilige BERNHARD kaum zwei Generationen früher als für Mönche unwürdig hingestellt hatte. Man vergleiche:

unflätige Affen	W 4 a; S 2 h; E 5 g,h; N 3 h.
wilde Löwen	W 5 f.
monströse Kentauren	S 1 fa.
Halbmenschen	W 2 fa.
kämpfende Krieger	das GVIDO-Kapitell im Schiff (WIESMANN XX,2).
hornblasende Jäger	G; Westfenster (WIESMANN XXVI,3).
unter einem Kopf mehrere Leiber	W 1/2; S 3 d; E 4 g.
auf einem Leib mehrere Köpfe	W 5 e.
Vierfüßler mit Schlangenschwanz	W 1 fa.
Fische mit dem Haupt von Vierfüßlern	S 2 aa.

Die Übereinstimmung zeigt, daß Bernhard genau das stereotype Repertoire der Meister der romanischen Epoche anprangerte, das offenbar schon im ersten Viertel des Jahrhunderts (die ›Apologie‹ kann man zuverlässig auf 1126 datieren) von den Cluniazensern herausgebildet war und uns hier noch entgegentritt.

In unserem Katalog haben wir die kunterbunte Fülle dessen aufgezeichnet, was wir ausmachen konnten. Wo wir wenigstens einigermaßen präzise Zuordnungen von Bild und Text vornehmen konnten, mußten wir doch alle in Kapitel 3 aufgelisteten Typen

beiziehen – der bloße Beschrieb (3.9) fällt natürlich aus; Tiere der biblischen Geschichte (3.10) fehlen symptomatischerweise.

3.1	Physiologus-Typ	A; D; S 3 c; W 5 b.
3.2	Distinctiones-Typ	N; W 4 aa; S 5 aa.
3.3	rhetorische Allegorie	S 3 c.
3.4	konkretisierte Metapher	E; S 1 e.
3.5	Fabel	S 1 d.
3.6	Tierepiphanie	W 4 aa (Affe als Teufel).
3.7	Attribut	I – M; W 2 b.
3.8	Begleiter	W 4 d (zu erschlossenem Legendentyp).
3.11	alltägliche Umwelt	W 4 fa und S 2 fa (Jagd); W 5 d; S 4 fa (häuslicher Alltag).
3.12	Monstren	S 1 aa; S 1 fa usw.

Auch die gefundenen Bedeutungen sind nicht einheitlich. Von Gott über Weisheiten des Alltags bis zum Teufel ist alles vorgekommen. Wir fragen nun: Erschließt sich der Sinn dieses Wirrwarrs vielleicht von der Gesamtanlage her? Einen ersten Ansatzpunkt finden wir in der Tatsache, daß nur zwei Flügeln des Kreuzgangs in reichem Maß figürliche Darstellungen zuteil wurden[155]. Das mag seine baugeschichtlichen Gründe haben. Man hat den Kreuzgang von dort aufzuführen begonnen, wo schon Gebäulichkeiten standen, d.h. man hat ihn an die Marienkapelle – vielleicht den ältesten Teil des Münsters überhaupt – und an die Ecke des nördlichen Seitenschiffs angelehnt. Ob dann den Steinmetzen die Motive ausgegangen sind oder ob die Bauleute mit den auf Vorrat gemeißelten Kapitellen im Westen und Süden zu verschwenderisch umgegangen sind? Jedenfalls sind so die liturgisch wichtigsten Flügel am reichhaltigsten versehen worden.

155 In St. Trophine in Arles sind es ebenfalls nur zwei Flügel, dort Norden und Osten.

6.3.2. Die liturgische Funktion

Der Kreuzgang (lat. ambitus) hat seinen Namen von der durch ihn ziehenden Prozession, in der ein Kreuz nebst Vexillen u. a. m. mitgetragen wurde. Aus dem Benennungsmotiv wird die Funktion des Baus als Gebrauchsarchitektur deutlich. In folgenden liturgischen Formen haben wir uns eine Einbeziehung des Kreuzgangs in eine Prozession zu denken:

Eine im Lauf des Kirchenjahrs immer wiederkehrende Gelegenheit zur Prozession bot u. a. der Palmsonntag mit der dramatischen Vergegenwärtigung des Einzugs Jesu in Jerusalem. Tatsächlich sind klösterliche Palmprozessionen durch den Kreuzgang belegt[156]. Die Stationen waren vor der Tür zum Dormitorium, zum Refektorium und vor dem Kirchenportal. Vor dem Einzug sangen einige in der verschlossenen Kirche wartende Konventsmitglieder, und der im Kreuzgang befindliche Zug respondierte. Man stelle sich ein solches Geschehen im Großmünster vor: Die Kleriker ziehen zur Antiphon zum Introitus am Palmsonntag, in welcher der Vers Ps 21,22 *salva me ex ore leonis* gesungen wird, in den Chor ein, vorbei an jenem Kapitell W 5 f, auf dem Löwen wehrlose Menschen verschlingen. Hier (wie bei E) verdichten sich punktuell Liturgie und Bauplastik zum Gesamtkunstwerk[157].

Allsonntäglich fand vor dem Gottesdienst eine Aspersionsprozession statt[158], die je nach Ort auch *processio per ambitum* genannt wurde. Dabei wurden auch die Klosterräume lustriert[159].

156 Xaver HAIMERL, Das Prozessionswesen des Bistums Bamberg im Mittelalter, (Münchener Studien zur historischen Theologie 14), Kempten 1937; besonders S. 115. Die Arbeit muß wegen des schlechten Forschungsstands exemplarisch andere Fälle vertreten.

157 Es gibt nur wenige Untersuchungen zur Beziehung zwischen Liturgie und Architektur: SAUER; REINLE (wie Anm. 21); Carol HEITZ, Recherches sur les rapports entre architecture et liturgie, Paris 1963; L.BOUYER, Liturgy and architecture, 1967; Klaus GAMBER, Liturgie und Kirchenbau, Regensburg 1976.

158 HAIMERL S. 128.

159 HAIMERL S. 132ff. Lustration hat neben reinigender auch apotropäische Funktion.

Das im Jahre 1261 zusammengestellte Brevier der Zürcher Chorherren (Handschrift C 8 b der Zentralbibliothek, fol. 145v/ 146r)[160] bewahrt die Anweisung zu einer Prozession am Allerheiligentag. Der Zug verließ die Kirche durch die größere Tür bei der Michaelskapelle (*per majorem portam ecclesiae versus capellam sancti Michaeli*) und zog um die Anlage herum. Weil wir über die Lage der erwähnten Gräber und der umliegenden Nebengebäude (z. B. die Treppe zum Haus des Vorstehers *versus gradus seu descensus ad domum decani*) nichts wissen, sind die einzelnen Stationen nicht genau auszumachen. Ganz deutlich ist aber der Kreuzgang einbezogen (vgl. die Ziffern in der Planskizze). Die Prozession zog von der Ostseite des Chors, wo sich die sechste Station befand (.VI. *in orientali latere chori*), durch die Pforte an der Südostecke in den Kreuzgang ein; denn von der siebenten Station heißt es, sie finde statt im Kreuzgang in der Nähe von Wirtschaftsgebäulichkeiten (*in ambitu versus cellaria seu torcularia*) – diese befanden sich südlich des Dormitoriums. Die achte Station lag bei der Wand bzw. im Flügel des Chors *versus parietem seu ambitum chori*), also im Südflügel des Kreuzgangs. Vielleicht schon die neunte, sicher die zehnte Station lag dann bereits im Kircheninneren, die Prozession trat durch die Verbindungspforte in den Chor ein. – Auch der Westflügel verband einen Eingang mit dem Zugang zum Chor, außerdem befanden sich hier die Zugänge zur Michaels- und zur Marienkapelle. Es tragen also die beiden von der Funktion her wichtigeren Flügel den reichen Bilderschmuck, die weniger wichtigen bloßen Verbindungsgänge die schlichteren Kapitele.

6.3.3. Symbolik der Himmelsrichtungen

Nicht an jedem Ort ist jede Darstellung möglich, an jedem anderen Ort bedeutet sie etwas anderes. In der Symbolik der Himmelsrichtungen[161] lassen sich ganz grob folgende Zuordnungen unter-

160 Hinweis darauf bei HOFFMANN S. 109.
161 Viel Vorarbeit ist schon geleistet durch SAUER (S. 88–97), PITRA,

scheiden: Osten und Süden ‚gute' Dinge; Westen und Norden ‚böse'[162]:

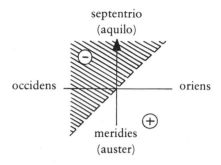

septentrio
(aquilo)

occidens — oriens

meridies
(auster)

Wie gelangen die Autoren zu diesen Bedeutungen? Im Westen ist die Region der Nacht, er verbirgt die Sonne; „für den, der sich nach Westen ausrichtet, ist der Osten im Rücken, der Norden und damit das verwerfliche Übel aber auf der Seite"[163]; der Westwind weht stoßweise, unberechenbar. – Der Süden gelangt wegen der aus ihm kommenden Wärme zu seinen Bedeutungen, außerdem spielt der Vers aus dem Hohenlied (Cant 4,16) herein: *Komm, Südwind!*

Vielleicht haben die Bedeutungen der Himmelsrichtungen einem Zeitgenossen eine Leseanleitung abgegeben. Dies läßt sich in zwei Ausformungen verstehen. Das Bedeutungsfeld ‚Süden' oder ‚Westen' weist darauf hin, welche Bedeutungen man aus der Bedeutungsvielfalt auszulesen habe. Oder es weist darauf hin, wer angesprochen ist und wie er sich verhalten soll. (Am schönsten wäre es, wenn sich die Schriftsinne auf die Himmelsrichtungen ver-

Spicilegium II,79–82. 455 f., Lauretus unter den einschlägigen Stichworten, und neuerdings durch Barbara Maurmann, Die Himmelsrichtungen im Weltbild des Mittelalters, (Münstersche Mittelalter-Schriften 33), München 1976. Vgl. auch Ursula Deitmaring, Die Bedeutung von Rechts und Links in theologischen und literarischen Texten bis um 1200, in: Zeitschrift für deutsches Altertum 98 (1969), 265–292; Bambeck, S. 110–128 (Nordwind und Südwind).
163 Maurmann (wie Anm. 161), S. 179.

Anmerkung 162	ORIENS (Osten)	Flügel des Großmünsterkreuzgangs!		AQUILO, SEPTENTRIO, BOREAS (Norden)
		MERIDIES, AUSTER (Süden)	OCCIDENS (Westen)	
GREGOR D. GROSSE in GARNERUS, ›Gregorianum‹ PL 193, 56. 59. 387	fidelis populus Ecclesiae, inchoantes	Spiritus Sanctus, vita remissa, ferventes spiritu, fervor charitatis		malignus spiritus, peccatorum frigiditas, lapsi, gentilitas
Anonymus Clarevalensis, bei PITRA II, 80 ff.	Christus, poenitentia, sanctitas vitae, illuminatio fidei	praedicator, devotio sancta, . . .	mali, peccatores	austeritas persecutionis, suggestio diaboli, reproba mens
›Distinctiones monasticae‹, PITRA III, 455 f., 480	fides, pueritia	Spiritus Sanctus, anima religiosa, iuventus; corruptio [!]	iniquitas, aetas decrepita	senectus
Ps.-HRABAN, ›Allegoriae‹, PL 112, 869. 1010		Spiritus Sanctus, coetus martyrum, devotio sancta, sanctitas religiosae conversationis, secretum coeli	infidelitas, defectus virtutum, occasus, mors, tentationis refrigeratio	
RICHARD VON ST. VIKTOR, ›de contemplatione‹ (hg. BARON 1955, S. 66)	amantes puritatem	calor iustitiae, spiritu ferventes	occasus vitiorum [!], penitentes	frigor malitiae, mortificantes
HUGO FOLIETO PL 176, 1088f	dilectio, amor proximi	amor Dei	defectus carnis, contemptus sui	cupiditas, contemptus mundi
INNOZENZ III. PL 217, 605–610	die vier Schriftsinne, jedoch ohne genaue Zuordnung			
JOACHIM A FIORE, Vorrede zum ›Psalterium .X. cordarum‹	intelligentia typica	intelligentia allegorica	intelligentia historica	intelligentia moralis

teilen, das wäre eine Leseanweisung par exellence; es gibt zwar Ansätze dazu, aber leider tun uns die Autoren nicht den Gefallen.)

Verwenden wir den ersten Hinweis, so werden wir in einigen Fällen (Hasenjagd W 2 d−e und S 2 fa, vgl. Kap. 6.4; Mann im Baum W 2 c; Storch S 3 c) befähigt, eine der potentiell möglichen Deutungen als aktuell gültig auszuwählen. Aber unsere Freude wird gleich wieder getrübt, wenn wir die Probe aufs Exempel machen und schauen, ob die Motive und ihre beigebrachten Deutungen mit der Symbolik der Himmelsrichtung, in der sie angebracht sind, übereinstimmen. Der Westen ist das Feld der Versuchung, der Anfeindung, des Unglaubens, der Sünde. Die Nähe zur Michaelskapelle unterstreicht diesen kämpferischen Geist. (Michaelsheiligtümer befinden sich immer im Westen, vgl. Lorsch, Centula und viele andere). Tatsächlich finden wir hier fünf Szenen mit Kämpfen zwischen Tieren und Monstren, neun Mal (plus die beiden Fälle, wo wir vereindeutigend aufgrund der Himmelsrichtung eingegriffen haben) kommen tatsächlich Bedeutungen wie *Narrheit, Unzucht, böse Neigungen, Begehrlichkeit, Stolz, Verlockung der Welt, der Teufel* vor. Der Bär (W 2 b) und die Szenen mit Bär und Widder (W 4 b−d) stehen quer; sie lassen sich allerdings auch verstehen als Auffressen und Gefressenwerden. So weit so gut. Aber im Südflügel? Der Süden sollte bestimmt sein vom Ton der Verheißung, vom hoffnungsvollen Vorblick auf die Letzten Dinge, von der glühenden Liebe und Glaubenssorge, der Reinheit in Gehorsam und heiligem Lebenswandel. Aber bis auf die Vögel im Baum (S 1 e) und die Nachtigall (S 5 aa), die wir auf die gläubige Seele beziehen können, finden sich hier indessen kämpfende Drachen, der Antichrist (S 1 d), böse Geister und Zorn − anderes ist zu unsicher oder muß erst aufgrund der Himmelsrichtung auf die positive Bedeutung vereindeutigt werden, wodurch sich ein Zirkelschluß ergäbe.

Verwenden wir den zweiten Hinweis, so können wir die Symbolik des Orts der Darstellung als je besondere Aufforderung zu einem frommen Verhalten verstehen. So wäre aus dem Westflügel die Warnung abzuleiten ‚Gib acht, sonst ergeht es dir wie den hier

Dargestellten' oder auch 'Hüte dich vor den hier Dargestellten oder damit symbolisierten Mächten'; der Südflügel wäre dann als die Ermunterung zu lesen, sich im Kampf mit den im Westen vorgeführten Versuchungen zu bewähren, und zwar in der gläubigen Hoffnung auf den zu erlangenden Frieden und den Genuß der Seligkeit. Aber das sind nur vage Vermutungen.

6.3.4. *Fressen und Gefressenwerden*

Wenn wir aus dem im letzten Kapitel dargestellten Fiasko immerhin noch etwas lernen können, so das: Gegen die Symbolik der Himmelsrichtungen, die für den Süden nur 'gute' Bedeutungen zuläßt, setzt sich die Thematik der Tierkämpfe und des gegenseitigen Auffressens auch hier durch. Es muß die Zeitgenossen geradezu besessen haben. Es ist das Thema der Bestienpfeiler (Souillac, Freising), die Perversion des bei Jesaias (Is 11,6−8. 65,25) verheißenen Friedens aller Geschöpfe. Suchen wir nach Zeugnissen, in denen das Mittelalter selbst explizit ausdrückt, was es dazu denkt.

Es gibt im Alten Testament eine reich entwickelte Metaphorik des Bildspenders *verschlingen* mit dem Bildempfänger 'schonungsloses Besiegen des Feindes', sei es, daß Jahwe die Feinde Israels verschlingt, sei es, daß der Fromme von den Gottlosen bedroht wird, welche ihn zu verschlingen suchen[164]. Dazu kommt noch die Redeweise vom *Rachen*, der nach einem schnappt: Job 16,11: *aperuerunt super me ora sua*; Ps 21,14. 22; Is 5,14: . . . *öffnet die Unterwelt weit ihren Schlund*. In unserem Zusammenhang von besonderem Interesse sind Stellen, wo vom gegenseitigen Auffressen die Rede ist: Die Heilsverheißung an Israel Jer 30,16: *Darum sollen alle, die dich fressen, gefressen werden*; die Prophezeiung des Höllenabstiegs Christi Osee 13,14: *Ich werde sie aus der Hand des Todes befreien, vom Tod sie erlösen; Tod, ich werde dein Tod sein;*

164 Vgl. Exod 15,7. (Soph 3,8). Deut 32,24. Ps 13,4. 52,5 [Vulgata]. 34,25. Prov 30,14. Is 9,12. 51,8. Jer 5,17. 8,17. Ez 19,6. Amos 9,3.

Unterwelt, ich werde dir dein Biß sein (mit dem Wortspiel *mors / morsus* von ‚mordere‘ = ‚beißen‘)[165]; die Warnung an die Galater (5,15), die christliche Freiheit nicht zu mißbrauchen: *Wenn ihr einander beißt und auffreßt, so sehet zu, daß ihr nicht voneinander aufgerieben werdet!* – Noch scheint ein Vermittlungsstück zwischen der biblischen Aussage und der Kapitellplastik zu fehlen. Immerhin haben wir für den Bezug des Menschen bzw. Hasen verschlingenden Löwen (E; E 4 h) die Stelle 1 Petr 5,8 und Psalterillustrationen zu Ps 21 beibringen können. Und zur Stelle Osee 13,14 bringt PETRUS DAMIANI (um 1007–1072) genau passend den uns wohlbekannten Enhydrus als Erläuterung[166].

Angenommen, diese wackeligen Brücken seien begehbar, kann man dann dem Thema des gegenseitigen Auffressens eine Bedeutung (in unserem definierten Sinne der ikonographischen Bedeutung) zuordnen? Die Suche nach literarischen Quellen kann hier nicht mehr systematisch betrieben werden; man ist auf Zufallsfunde angewiesen. AMBROSIUS beschreibt in seinem ›Hexaemeron‹ (V, v, 13) die ‚Nahrungskette‘ in der Meeresfauna:

Allenthalben sind die Schwächeren der Gier der Stärkeren ausgesetzt. Und je schwächer einer ist, um so mehr muß er gewärtigen, eine Beute zu werden. . . . Der kleinere dient dem größeren zum Fraß, der größere hinwiederum wird von dem noch stärkeren überfallen und, selbst Raubfisch, die Beute eines anderen. So kommt es erfahrungsgemäß vor, daß ein Fisch in dem Augenblick, da er selbst einen anderen verschlingt, von einem dritten verschlungen wird, und beide, der Verschlungene wie der Verschlinger, zusammen in einen Bauch wandern und ein Leib gleichzeitig und gemeinsam Beute und Strafe dafür einschließt.

Für Ambrosius sind die Fische zum Zeichen für den Menschen

165 Die Stelle wird liturgisch verwendet in der Antiphon am Ostersamstag, ad laudes; vgl. Catechismus Romanus I, vi, 6).
166 Zitiert bei Cornelius A LAPIDE, Commentarium t. XIII (Paris 1860), zu Osee 13, 14.

erschaffen, wiewohl jenen ihr Verhalten die Natur diktiert, dasjenige der Menschen aber seinen Anfang in der *Begehrlichkeit* seinen Anfang nimmt. Ambrosius fordert, *kein Stärkerer soll über den Schwächeren herfallen und so dem noch Mächtigeren das Beispiel zum Unrecht geben; wer dem Nächsten Unrecht tut, legt sich selbst die Schlinge, in die er fällt.* Die Moralisation betrifft hier vor allem die Habgier. − Anders ein bei WALTHER (Nr. 26830) verzeichnetes ‚Sprichwort‘, dessen Personal uns ebenfalls im Kreuzgang begegnet: Der Vogel hütet sich vor dem Netz, der Wolf vor der Fallgrube, das Schiff vor der Klippe, die Sau vor dem Jäger, die Maus vor der Katze − der Keusche vor der Liebe:

> *Retia vitat avis, lupus antrum, saxaque navis,*
> *Sus venatorem, mus cattum, castus amorem.*

Hier geht die Moralisation auf die Unkeuschheit. − Schließlich hat WALTHER VON DER VOGELWEIDE das Thema zitiert, um die politischen Wirrnisse seiner Zeit herauszustellen[167].

> *Swaz kriuchet unde fliuget*
> *und bein zer erde biuget,*
> *daz sach ich, unde sag iu daz:*
> *der keinez lebet âne haz.*
> *daz wilt und daz gewürme*
> *die strîtent starke stürme,*
> *sam tuont die vogele under in; . . .*

Die Tiere halten bei diesem Tun immer noch eine Ordnung der Natur ein, das Reich hingegen ist aus den Fugen.

Wir wollen uns aber auch auf die rein künstlerische Aufgabe besinnen, komplizierte Formen zu füllen (vgl. Kap. 1.2.1). Man versuche selbst einmal, die Formen der Sattelsteine oder die öden Querrechtecke der Kämpfer randvoll zu bringen, und man wird auf die bequeme Möglichkeit stoßen, Monstren miteinander zu verschlingen (vgl. Anm. 105).

167 WALTHER VON DER VOGELWEIDE, Reichsspruch *Ich hôrte ein wazzer diezen* (hg. LACHMANN 8,28 ff.), entstanden vor der Krönung Philipps (1198).

6.4. Wir greifen eine Einzelheit heraus: Die Hasenjagd

Ein Motiv kommt in beiden Flügeln des Kreuzgangs vor, der gehetzte Hase. Er ist übrigens auch sonst im Großmünster heimisch: an einem Kapitell der Krypta (WIESMANN X,4), gepackt von einem Raubtier (E 4 h) und am Westeingang (A). Wir haben die Tradition der Hasen-Allegorese dort schon aufgelistet und wollen sie nun noch um diejenigen Bedeutungen erweitern, die für das Auftreten des Hasen im Westen und Süden von Belang sind.

6.4.1. Jagd und Schlinge

Das Verständnis des Menschen als eines Gejagten ist biblisch. Der *große Jäger vor dem Herrn, Nemrod* (Gen 10,9; Micha 5,6) ist eine Gestalt des Teufels (so HRABAN PL 111,226 A). PETRUS CANTOR († 1197) schreibt: *Jäger werden genannt der Teufel und die Dämonen wegen des Waidgerätes, das sie verwenden*[168]. Schlingen, Gruben, Pfeile sind ursprünglich Metaphern für die Hinterlist der Verfolger des Frommen (zur Schlinge vgl. unten; Ps 56,7; Ps 10,3). PETRUS CAPUANUS († 1242) ist diesbezüglich noch ausführlicher: Er zählt auf *Netze* (Threni 1,13), *Stricke* (Ps 118,61), *Schlingen, Hörner des Hochmuts und der Bosheit* (Ps 74,6), *Bogen der Tücke und der Lügen* (Ps 45,10), *Pfeile der Versuchung* (Ps 90,6), ... *Hunde* (Ps 21,17), *Gruben* (Ps 56,7)[169]. „Die Auffassung, daß die den Hasen verfolgenden Hunde den oder die Teufel bedeuten, hat als Gemeinplatz zu gelten[170]." Besonders hingewiesen sei auf die Schlingen und Netze, von denen die Psalmen sprechen und die, ins Medium des Bildes umgesetzt, den Ausgangspunkt von bedeutungsgesättigten Jagddarstellungen abgegeben haben mochten[171].

168 PITRA, Spicilegium III,77.
169 Ebendort; weitere Stellen bei BAYET, S. 44.
170 SCHMIDTKE [1968], Anm. 954.
171 Ps 9,16. 17,16. 30,5. 34,7. 56,7. 68,23. 90,3–6. 118,61. 110; 123,7f. 140,9 [= 141,4]; vgl. Ez. 13,18. Threni 3,52. 1. Tim 6,9. – Zur biblischen

Zu Ps 140,9 *Behüte mich vor der Schlinge, die sie mir gelegt, und vor den Fallstricken der Übeltäter* bringt der Canterbury Psalter (wie Anm. 102) fol 249b die Abbildung eines Netzes, das mehrere Menschen enthält. Zu Ps 9,16 *die (feindlichen) Völker sind in die Schlinge gegangen, die sie gestellt* zeigt der Utrechter Psalter (SPRINGER [wie Anm. 120], Abb. 1) einen von einem Strick umwundenen Menschen; Ps 30,5 *Du wirst mich befreien aus dem Netze* wird vom Psalter BN 8846 (wie W 2 c), Abb. 39 illustriert mit zwei Männern, von denen einer versucht, David eine Schlinge um den Fuß zu legen; Ps 34,7 *sie haben mir ihr Netz gestellt:* BN 8846, Abb. 43 zeigt die Widersacher Davids, die vom Wind (Ps 34,5) in ein Netz geblasen und von Engeln erstochen werden; zu Ps 123,7 *unsere Seele ist wie ein Vogel dem Netze der Vogelsteller entronnen* bringt der Utrechter Psalter ein Bild von Vögeln, welche auf Leimruten kleben; Ps 139,6 *die Hochmütigen haben versteckte Schlingen gelegt und meinen Füßen ein Netz ausgelegt* wird im Utrechter Psalter verbildlicht durch zwei unter einem Netz zusammengezogene Männer.

Selbstverständlich wurde die Jagd-Metaphorik in geistlichen Texten verwendet; so haben wir die Gelegenheit, die Jagdszenen des Kreuzgangs gewissermaßen mit den Augen der Zeitgenossen anzuschauen. BERNHARD VON CLAIRVAUX stellt die Auslegung von Ps 90,3 unter das Thema der Jagd:

> *Schau, ein Tier bist du geworden, das man mit Schlingen jagen will. Doch wer sind diese Jäger? Es sind fürwahr die schlechtesten und schlimmsten, die schlauesten und grausamsten Jäger. Jäger, die nicht ins Horn blasen, um gehört zu werden, sondern aus Verstecken auf die Wehrlosen ihre Pfeile abschnellen (Ps 63,5). Es sind die Herrscher dieser Finsternis, höchst gewandt in teuflischer Niedertracht und Verschlagenheit. Im Vergleich mit ihnen ist der schlaueste Mensch wie ein Tier vor seinem Jäger*[172].

Symbolik des Netzes als Zeichen unbeschränkter Verfügungsgewalt vgl. Othmar KEEL, Die Welt der altorientalischen Bildsymbolik und das Alte Testament, Zürich ²1977, Abb. 110.
172 BERNHARD VON CLAIRVAUX, Qui habitat, sermo 3, § 1 (= wie Anm. 107,II, S. 53).

JOHANNES TAULER (um 1300–1361) sieht als Ziel der Jagd Gott, dem die als ‚Versuchung' gedeuteten Jagdhunde die Beute letztlich zutreiben:

> *Der mensche ... wurt gejaget also ein wildes tier daz man*
> *dem keiser wil geben: daz wurt gejaget, von den hunden geris-*
> *sen und gebissen, und das ist dem keiser vil genemer denne obe*
> *man es senfteclichen genomen hette. Got ist der keiser, der dise*
> *gejagete spise essen wil. Er het ouch sine jagehunde; der vigent*
> (Feind) *jaget den menschen mit maniger hande bekorunge . . .:*
> *es ist mit hochvart, mit gite, mit allerleige untugende . . .*

Die sieben Hauptsünden jagen den Hirsch, bis er durstig ist und nach der Quelle begehrt (Ps 41,2)[173]. – In der ersten Hälfte des 15. Jahrhunderts wird dann der Verfasser einer Ständesatire den Teufel in seinem Buch refrainartig die Verse sagen lassen:

> *des muossends in die segi* (Netz) *gan,*
> *des tuon ich si nit erlan;*
> *si taetind dennoch gros rüw und buos bestan,*
> *so muos ichs laider von der segi lan*[174].

Schließlich weiß noch ANGELUS SILESIUS um die geistliche Bildlichkeit der Jagd:

> *Wie wohl du wirst gejagt von Hunden, lieber Christ,*
> *So du nur williglich die Hindin Gottes bist.*
>
> (›Cherubin. Wandersmann‹ II, 115)

6.4.2. Gehetzte und gehegte Hasen

Schreiten wir nun in imaginärer Weise den Kreuzgang ab, indem wir unser Augenmerk auf die Hasen richten! Der Hase am Ein-

173 JOHANNES TAULER, Die Predigten, hg. F. VETTER (Deutsche Texte des Mittelalters 11), Berlin 1910, S. 312 und S. 51.
174 ›Des Teufels Netz‹, hg. K. A. BARACK, (Bibliothek des litterarischen Vereins Stuttgart LXX), Stuttgart 1863.

gang (A) gibt das Thema an. Der Hase im Westflügel (W 2 d/e) meint, er brauche sich nur zu ducken, und wird so von seinen Verfolgern ereilt. Sein Verhalten scheint uns vor den Fallen und Finten der Jäger zu warnen. Er hat wie sein Gevatter (E 4 h) Grund, den Psalmvers *salva me ex ore leonis* zu rufen (vgl. die Erörterung bei E). Das Adler-Kapitell (D) antwortet gleichsam und sagt, wer die Rettung bringen kann (Christus), wie man ihr teilhaftig wird (durch Glauben und Buße) und daß man darauf auch zuversichtliche Hoffnung haben kann (Auferstehung). Der Hase im Südflügel (S 2 fa) verhält sich richtig. Er sucht sein Heil in der Flucht (vgl. die Auslegung der Fabel bei W 2 d/e), er läßt sich geduldig von den ihn verfolgenden ‚Anfechtungen‘ hetzen, im gläubigen Wissen, bei Gott anzulangen (vgl. den eben zitierten Ausschnitt aus der Predigt J. TAULERS).

Lassen wir zum Schluß nochmals einen Zeitgenossen zu Worte kommen, dessen volkssprachige Predigt wir uns in Anbetracht der Hasendarstellung anhören. BERTHOLD VON REGENSBURG, der wortgewaltige franziskanische Kanzelredner sagt:

> *Swie klein er ist der hase an sîner kraft, sô getar er doch gar unmâzen wol fliehen, und er ist ouch alle zît in schricken und in den flühten: sô er iemer baldest gefliehen mac, sô fliuhet er doch ze jungest ze einem steine. Unde rehte alsô müezet ir tuon: ir müezet iuch dem hasen gelîchen mit disen dingen. Ob ir niwan den nidersten lôn erwerben wellet der iendert in dem himel ist, sô sült ir ze allen zîten in flühten sîn, daz ir die tôtsünde fliehet. Rehte ze gelîcher wîse alse der hase ze allen zîten in flühten ist, alsô sol der mensche ze allen zîten in flühten sîn, daz er alle tôtsünde fliehen sol tac unde naht. . . . Ir sünder, wellet ir fliehen oder wellet ir iuch lâzen vâhen in dem stricke des tiuvels? . . . ‚Wê‘! sprechent etlîche, ‚unde waerez alse sünde als ez die pfaffen machent, so möhte nieman genesen, sô gehuotten sie wol daz sie es selbe iht taeten.‘ Unde di selben gedenke die man alsô hât umbe sünde, daz sint des tiuvels raete und sîne stricke, dâ er manic tûsent sêle mit vaeht, und ez sint sîner niuwen stricke; und iz ist ouch sîner niuwen*

stricke einer der alsô gedenket: ‚dû solt die sünde noch niht
fliehen, dû bist noch junc, dô maht noch manigen tac geleben
unde manic jâr.' Daz ist ein stric, dâ der tiuvel manig sêle mite
vaeht. . . . Unde dar umbe sult ir iuch vor disen stricken hüeten,
wan der ist sô vil, dâ mite iuch der tiuvel vaeht, als der weide-
man einen hasen tuot. Swie wol er fliehen kan der hase unde
swie wol er fliehen getar, sô hât im der weideman sîne stricke
geleit mit listen: swenne er wil waenen daz er wol geflohen
habe, sô gêt er im in die hant unde würget in unde schindet in
unde braetet in unde siudet in. Und alsô geschiht dir. . . . Dar
umbe sullet ir fliehen, sô ir iemer meiste müget, alse der hase,
wan diu sünde ist iemer bezzer ze lâzen danne ze büezen. . . .
. . . der hase erschricket gerne unde hât alle zît vorhte unde
schrecken an sînem herzen. Alsô sült ouch ir tuon. Ir sult alle
zît in vorhten sîn, swenne ir iuch selbe in toetlîchen sünden
wizzet daz ir sült gedenken: ‚herre, gnâde! nû lâz mich dîne
hulde erwerben.' Und ir sült sînen zorn fürhten unde sînen
slac, und ir sült daz noch mêre tuon durch die liebe unsers
herren danne durch den grûsen unde durch die vorhte der
helle. . . . Unde dâ von solt dû dich dem hasen gelîchen: ob dû
zem himelrîche wilt, zuo dem nidersten lône, sô gelîche dîne
vorhte dem hasen, der dâ fliuhet ze jungest ie ze einem steine;
alsô soltû fliehen ze einem eksteine, daz ist der almehtige got.
. . . Zuo dem sült ir fliehen unde sült in fürhten und minnen,
wan er mac iuch beschirmen wol vor allem dem leide unde
von allen den stricken der jagenden. Und alsô sült ir iuch dem
hasen gelîchen ze dem andern mâle, der im dâ sêre fürhtet: daz
ir got fürhten sult, swenne ir got erzürnet mit toetlîchen sün-
den. . . .
Ze dem dritten mâle sult ir iuch gelîchen dem hasen, der getar
wol fliehen. Swie kranc er an der nâtûre ist alles dinges oder
swie gar sîn herze erchrecket sî unde swie vorhtsam er sî, sô
getar er doch ûzer mâzen wol fliehen. Alsô sult ir mit iuwer
flühte getürstec sîn, daz ir weder durch des tiuvels raete noch
durch die werlt noch durch die fleisches gir noch broedekeit

niemer verzagen sult. Ir sult die sünde fliehen unde büezen mit
dem lîbe daz ir dâ getân habet, mit riuwe unde mit bîhte unde
mit buoze nâch gotes gnâden unde nâch iuwern staten[175].

175 BERTHOLD VON REGENSBURG (wie Anm. 153), I, 554–559.

7. Rückblick

*Non sane omnia aliquid
etiam significare
putanda sunt.*

AUGUSTINUS[176]

Bilder sind stumm. Wir können sie zum Reden bringen, wenn wir die Texte beiziehen, welche schon den Zeitgenossen die durchs Bild vergegenwärtigte Botschaft vermittelten. (So wissen wir beispielsweise, daß die Frau des Bischofs von Clermont-Ferrand, die dort die Kirche St. Étienne gestiftet hat, aus einem Buch in ihrem Schoße vorlas, um so den Malern anzugeben, was sie darzustellen hätten.)[177] Bilder wären uns ohne Textüberlieferung ein Rätsel. Das heißt nicht, daß sie ausschließlich illustrierende Funktion hätten, doch ist die Beziehung zwischen Bild und Text asymmetrisch. Glücklicherweise reicht die geschichtliche Erinnerung unserer antiken und jüdisch-christlichen Kultur aufgrund der Textüberlieferung weit zurück – wenigstens solange wir sie wachhalten.

Wir haben für das konkrete Beispiel des Zürcher Großmünsterkreuzganges bloß Stichproben von Streifzügen durch die Landschaft der literarischen Quellen beigebracht. Bei allen Vorbehalten mag das erhobene Material genügen, um folgendes einzusehen: Für allzu viele Darstellungen läßt sich eine Textparallele nicht oder

176 Daß *nicht alles, was als Geschehenes erzählt wird, etwas anderes bedeuten muß*, sagt AUGUSTIN in civitas Dei XVI,2. Getreues Echo bei HUGO VON SANKT VIKTOR (PL 175, 12 D, vgl. didascalicon V,2).
177 GREGOR VON TOURS, historia Francorum II,17; mitgeteilt bei STAMMLER S. 613.

dann doch nur forciert angeben. Entweder ist die Wiedergabe des Tiers zu unspezifisch (wie im Fall der verschiedenen Vögel), oder das Personal stimmt nur zu einem Teil überein (Löwen-Drachen/ Bären-Kampf), oder der Akteur stimmt, aber die Geste ist eine andere. Für viele Bilder geben uns die beigezogenen mittelalterlichen allegorischen Wörterbücher und Kommentare keine Auskunft wegen ihrer einseitigen Ausrichtung auf die Vermittlung zwischen einer biblischen *res* zu deren *significatio*; dann sind wir auf zufällige Lesefrüchte angewiesen (z.B. bei Fuchs und Fichtenharz). Es fällt ferner auf, daß die Bedeutung einzelner Motive (etwa des Storchs, der Schlangen verzehrt) genau feststellbar ist, während für andere (Doppellöwe) gar keine auszumachen sind. Dazwischen klafft eine Grauzone, für die man zwar keine Bedeutung anzugeben vermag, die man aber auch nicht recht als rein ornamental verstehen will[178]. Man kommt sich vor wie ein Buschmann, der aus der Steinzeit nach Zentraleuropa versetzt wird: Was unter all den Schildern, auf denen Tiere dargestellt sind, ist ein polizeiliches Reitverbot, was ein Wegweiser zum zoologischen Garten, wo sagt die Stadtverwaltung ‚hier dürfen Hunde‘, und was ist bloßer Blickfang einer Anzeigenwerbung, geschweige denn schlichter Wandschmuck?

Man wende nun nicht ein, dieses Malaise rühre von der schlechten Aufarbeitung des Quellenmaterials durch den Verfasser. Ich brauche einen Apfel nicht ganz aufzuessen, um zu merken, daß er faul ist. Und die Sache steht auch dort nicht besser, wo tüchtige Monographien vorliegen (Affe, Eber, Hase). Im Gegenteil: Das Bedeutungsspektrum wird bei besserer Kenntnis derart vielfältig und widersprüchlich, daß wir vollends ratlos werden. Wir können dann zwar versuchen, einzelne Darstellungen einander zuzuordnen, um auf diese Weise durch Gleichklang oder Kontrast wenigstens eine Bedeutung auszufiltern (Affen mit Nüssen / Eichhörnchen mit Nüssen); oder wir können einzelne Darstellungen in einen sie genauer bestimmenden Hintergrund einordnen (die Hasen in

178 Vgl. Haug S. 72.

der guten/bösen Himmelsrichtung). Aber man soll nicht meinen, daß die Gewißheit der Deutung durch Multiplikation von zwei unsicheren Befunden zunimmt. Was uns ärgert, ist nicht zuletzt, daß wir keine Handhabe haben, unsere Ansätze widerlegen zu lassen; wir können zwar die Sicherheit der einzelnen Deutung anhand der selbstverfertigten Skala (Kap. 5.1) etwa abschätzen, letzten Endes aber kann alles alles bedeuten, und man fällt nie aus den aufzählbaren und schon von vornherein bekannten Inhalten der christlichen Lehre heraus.

Und weiters: Wie erklärt man den steten Wechsel zwischen den verschiedenen Typen unseres Verzeichnisses (Kap. 3)? Ich glaube nicht, daß dieses völlig falsch und an den mittelalterlichen Denkmöglichkeiten vorbeigedacht ist, sondern schließe aus der Uneinheitlichkeit unseres Objekts vielmehr, daß die Bildhauer ihre Vorlagen eben von überall her bezogen. Wir erinnern uns dabei an die Eigengesetzlichkeit der Bildtradition in Musterbüchern und Steinmetzschulen. Die Künstler hatten ein waches Bewußtsein ihres Könnens und haben sich stolz verewigt (W 3). Wenn wir nach dem langen Marsch durch die schriftlichen Quellen feststellen, daß ein großer Restbestand der Motive ungedeutet bleibt, und wenn wir dabei gerade bei diesen Kapitellen bemerken, daß sie wie aufgeklebt wirken, so liegt beim Zusammentreffen ikonographischer und stilistischer Befunde doch der Schluß nahe, sie seien ins Plastische umgesetzte Buchmalerei. Man kommt immer mehr zur Ansicht, viele Tiermotive, und zwar besonders die ineinander verbissenen und verkrallten und miteinander am Schwanz verknoteten Ungeheuer, seien mit viel Phantasie und Spielfreude zur Füllung komplizierter Formen (z.B. Initialen) entwickelt und dann und wann in Stein umgesetzt worden.

Wir sind ausgegangen von der Frage, ob die Tiere und ‚Fabelwesen‘, die sich auf den romanischen Kapitellen tummeln, Ausgeburten skurriler Grillen seien, oder ob sie die tiefsten Wahrheiten des Glaubens in einer dem Menschen faßbaren Gestalt versinnbilden. Den Erfordernissen des regelhaften Umgangs mit Zeichen, der mittelalterlichen Ansicht von der Bedeutsamkeit der Schöpfung

und der Gestaltvielfalt, in der uns diese Tiere begegnen, Rechnung tragend, haben wir diese – wie sich jetzt zeigt – allzu einfältige Alternative aufgeweicht, zergliedert und in der Praxis getestet. Eine gewisse Ratlosigkeit breitet sich nun aus. Es dürfte klargeworden sein, daß man nicht mit einer Symbolfibel in der Hand einen romanischen Kreuzgang abschreiten kann, in der Meinung, man hätte dann ein Stück mittelalterlicher Spiritualität ergründet. Ich halte dafür, daß der Profit, die Grenzen der eigenen Unkenntnis in ihren verschiedenen Dimensionen abzustecken, größer sei als der buchhalterische Genuß, den man beim Zuklappen des Baedeker hat. Vielleicht ist es auch ganz gut, wenn unser Ergebnis die ursprüngliche Faszination dieser Welt nicht einholt.

8. Literaturverzeichnis

8.1. Handbücher und Nachschlagewerke

Artemis Lexikon des Mittelalters, Zürich/München 1977ff.

Hans AURENHAMMER, Lexikon der christlichen Ikonographie, Wien 1959ff.

Hanns BÄCHTOLD-STÄUBLI, Handwörterbuch des deutschen Aberglaubens, 6 Bände, Berlin 1927–1942.

ACL P. CABROL/H. LECLERCQ, Dictionnaire d'Archéologie chrétienne et de Liturgie, 15 Bände, Paris 1924–1953.

Frühmittelalterliche Studien. Jahrbuch des Instituts für Frühmittelalterforschung der Universität Münster/Westf., Berlin 1967ff. [Register nach jeweils 5 Bänden].

Arthur HENKEL/Albrecht SCHÖNE, Emblemata, Handbuch zur Sinnbildkunst des XVI. und XVII. Jh., Stuttgart 1967, ²1976.

LCI Engelbert KIRSCHBAUM u.a., Lexikon der christlichen Ikonographie, Freiburg/Breisgau, 8 Bände, 1968–1976.

RAC Th. KLAUSER, Reallexikon für Antike und Christentum, Stuttgart 1950ff.

Cornelius A LAPIDE S. J., Commentaria in Scripturam Sacram, 1614–1644 und verschiedene Neudrucke, zuletzt: 23 Bände u. 2 Registerbände, Paris 1859–1864.

Hieronymus LAURETUS, Sylva allegoriarum. Nachdruck der Ausgabe Köln 1681: Frankfurt 1971.

Manfred LURKER, Bibliographie zur Symbolkunde, Baden-Baden ²1968 [Tiere: S. 251–275]. Weitergeführt durch: Bibliographie zur Symbolik, Ikonographie und Mythologie, Baden-Baden 1968ff.

Manfred LURKER, Wörterbuch der Symbolik, (Kröners Taschenausgabe Band 464), Stuttgart 1979 [angekündigt].

Mittellateinisches Wörterbuch, München 1959ff.

Viktor PÖSCHL, Bibliographie zur antiken Bildersprache, Heidelberg 1964.

Kurt RANKE u.a., Enzyklopädie des Märchens, Berlin/New York 1977ff.

Louis RÉAU, Iconographie de l'art chrétien, 6 Bände, Paris 1955–1959: P. U. F.

Anselm SALZER, Die Sinnbilder und Beiworte Mariens in der deutschen Literatur und der lateinischen Hymnenpoesie des Mittelalters (1886–1894), Darmstadt 1967.

Gertrud SCHILLER, Ikonographie der christlichen Kunst, Gütersloh 1966 ff.
[bisher 4 Bde.].
RDK O. SCHMITT, Reallexikon zur deutschen Kunstgeschichte, Stuttgart 1933 ff.
TLL Thesaurus Linguae Latinae, Leipzig 1900 ff.
Stith THOMPSON, Motif-Index of folk literature, 5 Bände und Register,
Kopenhagen ²1955–1958.
Frederic C. TUBACH, Index exemplorum. A handbook of medieval religious
tales (FFC LXXXVI/204), Helsinki 1969.
Hans WALTHER, Proverbia Sententiaeque Latinitatis Medii Aevi, 5 Teile
und Register, Göttingen 1963–1967.

8.2. Quellen

Es handelt sich um eine Auswahl. Eine Bibliographie raisonnée täte not,
würde aber ein eigenes Bändchen füllen. Wir ordnen in möglichst chronolo-
gischer Reihenfolge.

Quellensammlungen:

PL Patrologia Latina, hg. J.-P. MIGNE, (217 Bde. u. 4 Registerbände), Paris
1844–1864.
PITRA [Kardinal] Jean Baptiste PITRA, Spicilegium Solesmense, Paris 1852–
1858. Analecta Sacra, Paris 1884.

edierte Quellen:

›Der Physiologus‹, übertragen und erläutert von Otto SEEL, Zürich 1960,
²1967; zu den Varianten und volkssprachlichen Fassungen vgl. LAU-
CHERT, PERRY, HENKEL.
AMBROSIUS (um 340–397), ›Hexaemeron‹ [5. und 6. Tag = 7.–9.
Homilie über Schöpfung der Tiere], PL 14, 205 ff.; dt. Übers. J. E. Nieder-
huber, (Bibliothek der Kirchenväter, 2. Reihe, Bd. 17), München 1914.
EUCHERIUS VON LYON (um 430), ›Formulae spiritalis intelligentiae‹, PL 50,
727–772 und hg. WOTKE, CSEL 31, Wien 1894.
ISIDOR VON SEVILLA († 636), ›Etymologiae‹, PL 82, 73–728 und ed.
W. M. LINDSAY, Oxford 1911.
›De monstris et belluis‹ in: Jules BERGER DE XIVREY, Traditions tératolo-
giques, Paris 1836; in: Moriz HAUPT, Opuscula, Bd. 2, Leipzig 1876,
S. 218–252; hg. Douglas Rolla BUTTURFT = Thesis Unversity of
Illinois, Urbana 1969, Ann Arbor: University Microfilms 1975; Cor-
rado BOLOGNA, Milano 1977; eine Ausgabe von Franz BRUNHÖLZL ist
angezeigt.

BEDA VENERABILIS († 735), ›De natura rerum‹, PL 90, 187–278.

HRABANUS MAURUS († 865), ›De universo‹, PL 111, 187–278.

PETRUS DAMIANI († 1072), ›De bono religiosi status et variarium animantium tropologia‹, PL 145, 763–792.

HILDEGARD VON BINGEN (1098–1179), ›Physica‹, PL 197, 1125–1352; übers. P. RIETHE, Salzburg 1959.

HONORIUS AUGUSTODUNENSIS, ›De imagine mundi‹ (verf. 1122/1152), PL 172, 119–186. ›Lucidarius‹ (= deutsche Bearbeitung, ca. 1195), hg. F. HEIDLAUF (Deutsche Texte des Mittelalters 28), Berlin 1915.

GARNER(I)US VON SANKT VIKTOR, († 1170), ›Gregorianum‹, PL 193, 23–462. Index: 1813–1840.

HERRAD VON LANDSBERG (1125/30–1195), ›Hortus deliciarum‹, hg. A. STRAUB/G. KELLER, Straßburg 1879/1899; hg. Joseph WALTER, Straßburg 1952.

PETRUS CANTOR (1120/30–1197), ›Distinctiones sive Summa quae dicitur ,Abel'‹, PITRA, Spicilegium III, 1–308; Analecta Sacra II, 6–145; 583–623.

Pseudo-HUGO VON SANKT VIKTOR (12. Jh.), ›De bestiis et aliis rebus‹, PL 177, 15–164; die Prologe und der Teil ›de avibus‹ stammen von HUGO DE FOLIETO, vgl. dazu: Charles DE CLERCQ, La nature et le sens du de avibus d'Hugues de Fouilloy, in: Miscellanea Mediaevalia 7 (1970), 279–302; OHLY, Taubenbild [1968].

anonym (englischer Zisterzienser des 12. Jh.), ›Distinctiones monasticae‹, Register: PITRA, Spicilegium III/2, 452f.; Text: PITRA II und III/1 (im Kommentar zu ,MELITO') und III/2, 453–487.

Pseudo-MELITO (12. Jh.), ›Clavis‹, PITRA, Spicilegium II und III/1; Register: PITRA, Analecta Sacra II, 147ff.

WHITE The Bestiary. A Book of Beasts, being a translation from a latin bestiary of the twelfth century, made and edited by T. H. WHITE, London 1954; weitere Bestiare bibliographiert bei: McCULLOCH, WAGNER, DRUCE.

›Le Roman de Renart‹, übersetzt von Helga JAUSS-MEYER, (Klassische Texte des Romanischen Mittelalters in zweisprachigen Ausgaben, 5), München 1965.

Anonymus Neveleti (12. Jh.), Fabeln bei HERVIEUX II, 316–351 und hg. W. FOERSTER, Lyoner Yzopet. Altfranzösische Übersetzung . . . mit dem kritischen Text des lat. Originals, Heilbronn 1882.

PETRUS RIGA, ›Aurora‹ (2. Hälfte des 12. Jh.), hg. P. E. BEICHNER, Notre Dame (Indiana), 1965.

Pseudo-HRABANUS MAURUS (evtl. GARNERIUS VON ROCHEFORT, † ca. 1216), ›Allegoriae in universam Sacram Scripturam‹ PL 112, 849–1088.

ALANUS AB INSULIS (1120–1203), ›Distinctiones‹, PL 210, 658–1012.

ALEXANDER NECKHAM († 1217), ›De naturis rerum‹, ed. Th. WRIGHT, London 1863.

Odo von Ceritona (1180/90−1247/48), ›Fabulae‹, ›Parabolae‹, in: Léopold Hervieux, Les fabulistes latins depuis le siècle d'Auguste jusqu'à la fin du moyen âge, 5 Bände, Paris 1893−1899, IV, 173−255. 361−416. 265−343.

Jakob von Vitry (1180−1254): Th. F. Crane (Hg.), The Exempla or illustrative stories from the sermones vulgares of Jaques de Vitry, London 1890; J. Greven (Hg.), Die Exempla aus den Sermones feriales et communes des Jakob von Vitry, Heidelberg 1914.

Thomas Cantimpratensis (= von Chantimpré (ca. 1200−1270), ›De natura rerum‹, hg. H. Boese, Berlin 1973.

Konrad von Megenberg, († 1374), ›Buch der Natur‹ (= deutsche Bearbeitung), hg. F. Pfeiffer, Stutgart 1861; vgl. Annemarie Brückner, Quellenstudien zu Konrad von Megenberg, Diss. Frankfurt/M. 1961; Uwe Ruberg, Allegorisches im Buch der Natur Konrads von Megenberg, in Frühmittelalterliche Studien 12 (1978), 310−325.

Alfons Hilka (Hg.), Eine altfranzösische moralisierende Bearbeitung des ›Liber de monstruosis hominibus orientis‹ aus Thomas von Cantimpré, ›De naturis rerum‹ (Abhandlungen der Gesellschaft der Wissenschaften zu Göttingen, Philolog.-histor. Klasse III/7), Berlin 1933.

Bartholomäus Anglicus, O. F. M. (1220/1240), ›De proprietatibus rerum‹, Nachdruck der Ausgabe von 1601: Frankfurt 1964.

Der Stricker († vor 1250), Tier*bîspel*, hg. Ute Schwab, (Altdeutsche Textbibliothek 54), Tübingen ²1968.

Albert der Grosse (1193−1280), ›De animalibus‹, hg. H. Stadler, 2 Bände, Münster/Westf. 1916/20.

Vinzenz von Beauvais († 1264), ›Speculum majus‹, Nachdruck der Ausgabe Douai 1624: Graz 1964/1965.

‚Cyrillus‘, ›Speculum sapientiae‹ und Ps.-Nicolaus Pergamenus = Mayno de Mayneri, ›Dialogus creaturarum‹, hg. J. G. Th. Grässe, Die beiden ältesten Fabelbücher des Mittelalters (Bibliothek des litterarischen Vereins Stuttgart 148), Tübingen 1880.

Johannes von san Geminiano († nach 1333), ›Summa de exemplis et similitudinibus rerum‹, Drucke des 15. bis 17. Jh.

Ulrich Boner, ›Der Edelstein‹ (um 1350), hg. Franz Pfeiffer, Leipzig 1844; zu den Quellen vgl. R.-H. Blaser, Ulrich Boner, un fabuliste Suisse du XIVᵉ siècle, Mulhouse 1949.

Joh.-Ev. Weis-Liebersdorf (Hg.), Das Kirchenjahr in 156 gotischen Federzeichnungen, Straßburg 1913 [›Concordantia caritatis‹].

Petrus Berchorius (auch Pierre Berçuire, Bercheure, Petrus Pictavensis, † 1362), ›Reductorium morale‹, Handschriften, Drucke des 15.−17. Jhs., z. B. Köln 1684 [in drei Teilen: I nach biblischen Büchern, II nach *res* in Sachgruppen, III (= Repertorium, vulgo Dictionarium morale) alphabetisch, nach Sachen, Abstrakta, Verben usw.].

Wolfgang FRANZ (auch FRANTZE; 1564–1628; Lutheraner [!]) ›Historia animalium sacra‹, Wittenberg 1612 [und Neuauflagen, zuletzt Frankfurt/Leipzig 1712.].

Samuel BOCHART, ›Hierozoicon sive bipertitum opus de animalibus sacrae scripturae‹, London 1663 [und mehrere Neuauflagen bis Leipzig 1793/96].

8.3. Darstellungen

Diese Bibliographie beschränkt sich auf Darstellungen, die in unser Konzept passen, als grundlegende Einführung in den Problemkreis dienen oder sonst besonders einschlägig sind. Sie ist zugeschnitten auf die Ikonographie der Tiere und hat ihren Schwerpunkt im 12./13. Jahrhundert. Vollständigkeit ist nicht angestrebt, zitierte Lexikon-Artikel sind nicht nochmals eigens aufgeführt. Weitere, spezielle Literatur findet sich in den Anmerkungen. Zur näheren Kennzeichnung werden folgende Buchstaben verwendet:

H Hermeneutik und Reflexion über Allegorese
Z mittelalterliche Zoologie und ihre Probleme
T monographische Erfassung eines Tiers
I ikonographische Methodenlehre
Q Quellen oder Auszüge aus Quellen enthaltend
G zum Großmünster Zürich

I Horst APPUHN, Einführung in die Ikonographie der mittelalterlichen Kunst in Deutschland, Darmstadt 1979.

H Erich AUERBACH, Figura, in: Archivum Romanicum 22 (1938) und in: E. A., Gesammelte Aufsätze zur romanischen Philologie, Bern 1967, S. 55–92.

Jurgis BALTRUŠAITIS, La stylistique ornamentale dans la sculpture romane, Paris 1931: Leroux.

Jurgis BALTRUŠAITIS, Le moyen âge fantastique. Antiquités et exotismes dans l'art gothique, Paris 1955: Colin.

Jurgis BALTRUŠAITIS, Réveils et prodiges. Le gothique fantastique, Paris 1960: Colin.

T Manfred BAMBECK, Göttliche Komödie und Exegese, Berlin 1975. – Frösche 76–90; Vögel 208–216; Winde 110–119.

T Johannes B. BAUER, Lepusculus Domini, in: Zeitschrift für katholische Theologie 79 (1957), 457–466. – Hase.

T Jean BAYET, Le symbolisme du cerf et du centaure à la Porte Rouge de Notre Dame de Paris, in: Revue archéologique, 6ème série/44 (1954), 21–68.

Ellen J. BEER, Die Rose der Kathedrale von Lausanne und der kosmologische Bilderkreis des Mittelalters, Bern 1952.

Marie-Theres BERGENTHAL, Elemente der Drolerie und ihre Beziehungen zur Literatur, Diss. Bonn 1936.

Wera VON BLANKENBURG, Heilige und dämonische Tiere. Die Symbolsprache der deutschen Ornamentik im frühen Mittelalter, Leipzig 1943.

H Johan CHYDENIUS, The Theory of Medieval Symbolism. (Societas scientiarum Fennica. Commentationes humanarum litterarum XXVII/2), Helsingfors 1960 und in: Poétique. Revue de théorie et d'analyse littéraires 23 (1975), 322–341.

H M.D. CHENU, La mentalité symbolique in: M.-D. Ch., La théologie au douzième siècle, Paris ²1966: Vrin.

Z Grover CRONIN, The Bestiary and the Mediaeval Mind. – Some Complexities, in: Modern Language Quarterly 2 (1941), 191–198.

Q Florence McCULLOCH, Mediaeval latin and french bestiaries (University of North Carolina Studies in the Romance Languages and Literatures 33), Chapel Hill: University Press 1960.

Victor-Henri DEBIDOUR, Le bestiaire sculpté du moyen âge en France, [Grenoble] o. J. [1961]: Arthaud [grundlegend].

Marie-Madeleine DAVY, Initiation à la symbolique romane, Paris 1964: Flammarion.

T Heinz DEMISCH, Die Sphinx. Geschichte ihrer Darstellung von den Anfängen bis zur Gegenwart, Stuttgart 1977.

W. DEONNA „Salva me ex ore leonis". A propos de quelques chapitaux romans de la cathédrale Saint-Pierre à Genève, in: Revue Belge de Philologie et d'Histoire XXVIII (1950), 479–511.

George Clarence DRUCE, The Mediaeval Bestiaries, and their influence on ecclesiastical decorative art I/II, in: Journal of the British Archaeological Association XXV (1919), 41–82 und XXVI (1920), 35–79.

T Jürgen W. EINHORN, Spiritalis Unicornis. Das Einhorn als Bedeutungsträger in Literatur und Kunst des Mittelalters, (Münstersche Mittelalter-Schriften 13), München 1976.

Edward Payson EVANS, Animal Symbolism in Ecclesiastical Architecture, London 1896; Reprint Detroit 1969.

Hans-Joachim FALSETT, Irische Heilige und Tiere in mittelalterlichen lateinischen Legenden, Diss. Bonn 1960.

T Edmond FARAL, La queue de poisson des Sirènes, in: Romania 74 (1953), 433–506.

Henri FOCILLON, L'Art des Sculpteurs Romans. Recherches sur l'histoire des formes, Paris 1931; Neuausgabe: Paris 1964: P.U.F.

Z Mia I. GERHARDT, Zoologie médiévale: préoccupations et procédés, in: Miscellanea mediaevalia 7 (1970), 231–248.

T Louise GNÄDINGER, Hiudan und Petitcreiu. Gestalt und Figur des Hundes in der mittelalterlichen Tristandichtung, Zürich 1971.

Adolph GOLDSCHMIDT, Der Albanipsalter in Hildesheim und seine Beziehung zur symbolischen Kirchensculptur des XII. Jh., Berlin 1895.

H Leonhard GOPPELT, Typos. Die typologische Deutung des Alten Testaments im Neuen. (1939), Gütersloh 1969.

Klaus GRUBMÜLLER, Meister Esopus. Untersuchungen zu Geschichte und Funktion der Fabel im Mittelalter, (Münchener Texte und Untersuchungen 56), München 1977.

Z Klaus GRUBMÜLLER, Überlegungen zum Wahrheitsanspruch des Physiologus im Mittelalter, in: Frühmittelalterliche Studien 12 (1978), 160–177.

Walter HAUG, Das Mosaik von Otranto, Wiesbaden 1977: Reichert.

Z Nikolaus HENKEL, Studien zum Physiologus im Mittelalter (Hermaea NF 38), Tübingen 1976.

G Hans HOFFMANN, Das Großmünster in Zürich, II: Der Kreuzgang (Mitteilungen der Antiquarischen Gesellschaft in Zürich XXXII/2), Zürich 1938.

G Otto HOMBURGER, Studien über die romanische Plastik und Bauernornamentik am Großmünster Zürich, in: Oberrheinische Kunst 3 (1928), 1–18.

Hans Robert JAUSS, Untersuchungen zur mittelalterlichen Tierdichtung, Tübingen 1959 [vor allem zum Roman de Renart].

Hans Robert JAUSS, Rezeption und Poetisierung des Physiologus, in: Grundriß der romanischen Literaturen des Mittelalters VI/1, Heidelberg 1968, S. 170–181.

T Horst W. JANSON, Apes and Ape Lore in the Middle Ages and Renaissance, London 1952: The Warburg Institute. – Affe.

Otto KELLER, Die antike Tierwelt, 2 Bände, Leipzig 1909/1913; Register 1920.

Francis KLINGENDER, Animals in art and thought to the end of the middle ages, London 1971.

Z Herbert KOLB, Der Hirsch, der Schlangen frißt. Bemerkungen zum Verhältnis von Naturkunde und Theologie in der mittelalterlichen Literatur, in: Mediaevalia litteraria. Festschrift Helmut de Boor zum 80. Geburtstag, hg. U. Hennig/H. Kolb, München 1971, S. 583–610.

Dora LÄMKE, Mittelalterliche Tierfabeln und ihre Beziehungen zur bildenden Kunst in Deutschland, Greifswald 1937.

GILBERT LASCAULT, Le Monstre dans l'art occidental (Collection d'esthétique 18), Paris, 1973: Klincksieck.

Friedrich LAUCHERT, Geschichte des Physiologus, Straßburg 1889.

T Jacqueline LECLERC, Sirènes-Poissons romanes, in: Revue Belge d'archéologie et d'histoire de l'art 40 (1971), S. 3–30.

Gertrud Jaron LEWIS, Das Tier und seine dichterische Funktion in Erec, Iwein, Parzival und Tristan, (Kanadische Studien zur deutschen Sprache und Literatur 11), Bern 1974.

H Henri DE LUBAC, Exégèse médiévale. Les quatre sens de l'écriture, 4 Bände, Paris 1959–1961: Aubier.

G François MAURER-KUHN, Romanische Kapitellplastik in der Schweiz (Basler Studien zur Kunstgeschichte NF 11), Bern 1971.

H Christel MEIER, Überlegungen zum gegenwärtigen Stand der Allegorie-Forschung, in: Frühmittelalterliche Studien 10 (1976), S. 1–69.

Irmgard MEINERS, Vogelsprachen, in: Beiträge zur Geschichte der deutschen Sprache und Literatur (PBB) 91 (Tübingen 1969), 313–334.

August NITSCHKE, Tiere und Heilige. Beobachtungen zum Ursprung und Wandel menschlichen Verhaltens in: Dauer und Wandel der Geschichte, Festgabe für Kurt von Raumer, Münster/Westf. 1966, S. 62–100.

August NITSCHKE, Verhalten und Bewegung der Tiere nach frühen christlichen Lehren in: Studium Generale 20/4 (1967), 235–262.

H Friedrich OHLY, Schriften zur mittelalterlichen Bedeutungsforschung, Darmstadt 1977; darin besonders: Vom geistigen Sinn des Wortes im Mittelalter [1958/59]; Synagoge und Ecclesia, Typologisches in mittelalterlicher Dichtung [1966]; Das Taubenbild des Hugo Folieto [1968].

I Erwin PANOFSKY, Ikonographie und Ikonologie [1939] in: E. P., Sinn und Deutung in der bildenden Kunst, Köln 1975.

Gregorio PENCO, Il simbolismo animalesco nella litteratura monastica, in: Studia monastica VI (1964), 7–38.

B. E. PERRY, Artikel „Physiologus", in: PAULY / WISSOWA, Realencyclopädie der classischen Altertumswissenschaft Bd. 39, 1074–1129.

Margaret W. ROBINSON, Fictitious Beasts. A Bibliography (Library Association Bibliographies 1), London 1961.

Beryl ROWLAND, Animals with Human Faces. A Guide to Animal Symbolism, London: Allen & Unwin 1974.

Joseph SAUER, Symbolik des Kirchengebäudes, Freiburg/Br. ²1924.

Herbert SCHADE, Dämonen und Monstren. Gestaltungen des Bösen in der Kunst des frühen Mittelalters, Regensburg 1962.

Q Dietrich SCHMIDTKE, Geistliche Tierinterpretation in der deutschsprachigen Literatur des Mittelalters (1100–1500), Diss. Berlin (FU) 1968 [H, Z: besonders S. 69–86].

Dietrich SCHMIDTKE, Lastervögelserien. Ein Beitrag zur spätmittelalterlichen Tiersymbolik, in: Archiv für das Studium der neueren Sprachen und Literaturen 212 (1975), 241–264.

Ute SCHWAB, Zur Interpretation der geistlichen bíspelrede, in: A.I.O.N. = Annali dell'Istituto universitario Orientale di Napoli; sezione germanica I (1958), 153–181.

T Ute SCHWAB, Eber, aper, porcus in Notkers des Deutschen Rhetorik, in: A.I.O.N., sezione linguistica VIII (1967), 109–245.

T Chiara SETTIS-FRUGONI, Historia Alexandri elevati per griphos ad aerem. Origine, iconografia e fortuna di un tema, (Istituto storico italiana per il medio evo, Studi storici, fasc. 80–82), Roma 1973.

T Klaus SPECKENBACH, Der Eber in der deutschen Literatur des Mittelalters, in: Verbum et Sigum, Festschrift Friedrich Ohly, München 1975, Band I, 425–476.

Wolfgang STAMMLER, Schrifttum und bildende Kunst im deutschen Mittelalter, in: Deutsche Philologie im Aufriß, Band III, Berlin 1957, Spalten 789–862; ²1962, 613–698.

I Guy DE TERVARENT, De la méthode iconologique, Bruxelles 1961.

T Kenneth VARTY, Reynard the Fox. A Study of the Fox in Medieval English Art, Leicester University Press 1967. – F u c h s.

G Salomon VÖGELIN, Der Kreuzgang beim Großmünster in Zürich, (Mit-
IEGI teilungen der Antiquarischen Gesellschaft in Zürich I/6), Zürich 1841; [mit den Aquatinta-Blättern F r a n z H e g i s]

Fritz WAGNER, Artikel „Bestiarien" in: Enzyklopädie des Märchens Bd. 2, S. 214–226.

T Ingeborg WEGNER, Studien zur Ikonographie des G r e i f e n. Diss. Freiburg/Br. Leipzig 1928.

T Liselotte WEHRHAHN-STAUCH, Aquila-resurrectio, in: Zeitschrift des Vereins für deutsche Kunstwissenschaft 21 (1967), 105–127. – A d l e r.

Max WEHRLI, Vom Sinn des mittelalterlichen Tierepos (1957), in: M. W., Formen mittelalterlicher Erzählung, Zürich 1969, S. 113–125.

G Hans WIESMANN, Das Großmünster in Zürich, I: Die romanische Kirche (Mitteilungen der Antiquarischen Gesellschaft in Zürich XXXII/1), Zürich 1937.

Ikonographisches Register

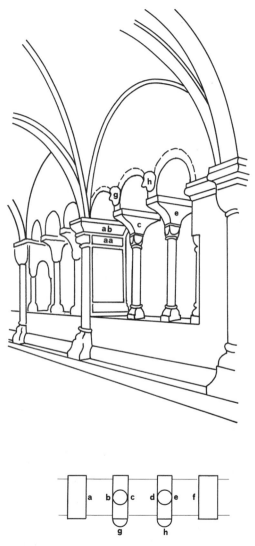

Figur 2: Schematische Ansicht eines Joches
(aa, fa : Kapitell / ab, fb : Kämpfer)

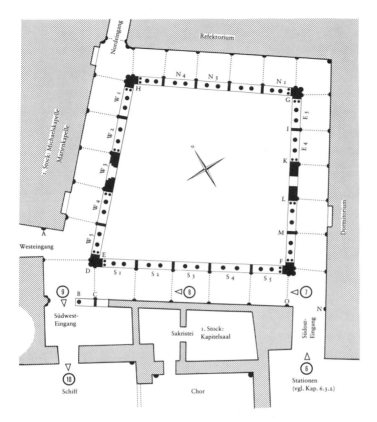

Planskizze der Gesamtanlage des ehemaligen
Zürcher Großmünsterkreuzgangs
(nach HEGI XVI und HOFFMANN, S. 141)

Im Großmünster ist die Achse der ganzen Anlage um 38° von der
geographischen ‚Orientierung' nach Südost abgedreht (bauliche
Zwänge?). Wir halten uns an die ikonographischen Himmels-
richtungen.

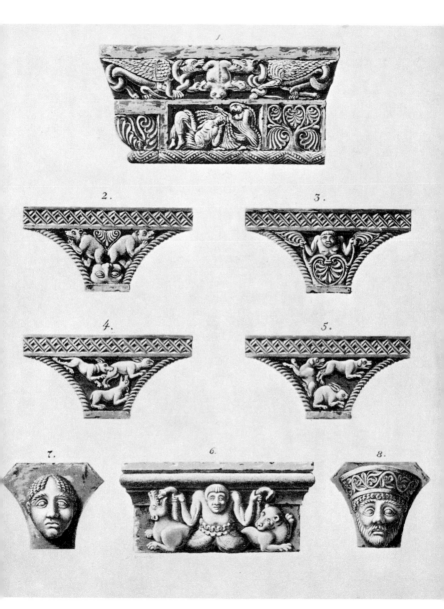

Westflügel, 2. Joch = Hegi *Tafel IV*

Westflügel, 4. Joch = HEGI *Tafel V*

Westflügel, 5. Joch = HEGI *Tafel VI*

Südflügel, 1. *Joch* = HEGI *Tafel VII*